◇ 湖北省高等学校哲学社会科学研究重大项目（省社科基金前期资助项目）："汉江流域传世民歌整理与研究"阶段性成果，项目编号：21ZD112。

老洺河民歌整理与研究

凌崎 / 著

华中科技大学出版社
http://press.hust.edu.cn
中国·武汉

图书在版编目(CIP)数据

尧治河民歌整理与研究/凌崎著. —— 武汉：华中科技大学出版社，2023.8
ISBN 978-7-5680-9955-4

Ⅰ.①尧… Ⅱ.①凌… Ⅲ.①民歌-研究-保康县 Ⅳ.①J607.2

中国国家版本馆CIP数据核字(2023)第161752号

尧治河民歌整理与研究
Yaozhihe Minge Zhengli yu Yanjiu

凌崎 著

策划编辑：	汪 粲
责任编辑：	余 涛
封面设计：	廖亚萍
责任监印：	周治超
出版发行：	华中科技大学出版社（中国·武汉） 电话：（027）81321913
	武汉市东湖新技术开发区华工科技园 邮编：430223
录 排：	廖亚萍
印 刷：	武汉科源印刷设计有限公司
开 本：	787mm×1092mm 1/16
印 张：	18.5
字 数：	350千字
版 次：	2023年8月第1版第1次印刷
定 价：	98.00元

本书若有印装质量问题，请向出版社营销中心调换
全国免费服务热线：400-6679-118 竭诚为您服务
版权所有 侵权必究

昨天靠精神
今天靠發展
明天靠文化

孫開林

孙开林近照

我很高兴听闻凌崎撰写的《尧治河民歌整理与研究》书稿即将付梓。

2015年6月，凌崎考入中国音乐学院，跟随我攻读博士学位，研究方向是中国传统音乐理论。在博士论文选题阶段，他想以汉江流域传统音乐为研究对象，我建议他先从汉江上游地区做起，毕业之后可以慢慢扩展到整个汉江流域。经过几年的理论学习和田野调查，他以汉江上游地区孝歌为研究对象完成了博士论文，并在答辩中获得优秀等级。汉江流域的传统音乐丰富多彩，音乐品种多样，从研究的深度和广度来看，我认为需要进行体系性的"条""块"研究以及点面的结合，《尧治河民歌整理与研究》正是他对汉江流域传统音乐研究的深入和扩展。

中国传统音乐研究离不开音乐和文化两方面，既要把"是什么"搞清楚，还要把"为什么"弄明白。本书注重音乐和文化二者的结合，其研究方法和实践，对当下的中国传统音乐（民族音乐学）研究颇具借鉴意义。除此之外，我认为本书的意义和价值还有以下几点：

（1）资料价值。书中采集收录了200多首民歌，并进行了记谱和音视频保存，这些乐谱、音像资料本身具有重要的资料价值，为后续研究提供了基础。

（2）传承传播意义。本书把歌手的唱奏原声转换成二维码，并把二维码和乐谱同步呈现，做到了动静结合，使得民歌可听、可读、可视，同时，二维码和乐谱的同步保

存为本土音乐跨时空的传承传播带来了方便，弘扬了中华民族优秀传统文化。

（3）社会意义。本书紧跟时代发展，服务于地方文化建设，赋能尧治河的乡村文化振兴，把学术研究服务于社会需求，突显了本书的社会意义。《尧治河民歌整理与研究》的出版，对尧治河及周边地区传统音乐的保护传承，具有重大的现实意义。

凌崎毕业后，本可以去更好的地方和更好的单位，但为了把汉江流域传统音乐文化研究好、研究深，同时也为了更好地服务地方文化建设，他依然决定到湖北文理学院工作（学校位于汉江流域中心城市襄阳），这本书是他关于襄阳本土音乐研究的开篇之作，期待他在襄阳本土音乐研究以及汉江流域音乐文化研究方面取得更多的成果！

樊祖荫

2023年5月北京安翔里小区

樊祖荫，中国音乐学院原院长，教授、博士生导师。

目录 CONTENTS

绪论 ... 001
第一节　尧治河民歌记谱与活态化保存 ... 001
第二节　尧治河民歌的种类 ... 003
第三节　民歌表演中的乐器与乐队 ... 004

【上　篇】　民歌表演与乡村文化振兴

第一章　歌在山水间：尧治河的音声景观 ... 009
第一节　尧治河的自然与人文景观 ... 010
一、尧治河的自然景观 ... 010
1. 大美尧治河 ... 010
2. 近年来尧治河获得的荣誉 ... 011
二、尧治河的人文历史景观 ... 013
1. 尧治河的精神文明建设 ... 013
2. 传统的发明：尧治河的尧文化建构 ... 013
3. 尧治河的党建与红色文化 ... 015
第二节　尧治河的音声景观（Soundscape） ... 015
一、群山中的民歌大舞台 ... 015
二、喜庆活动中的火炮 ... 016
第二章　尧治河民歌表演群体及其传承 ... 017
第一节　尧治河民歌表演群体 ... 017
第二节　尧治河民歌传承 ... 022

【中 篇】 尧治河民歌整理保存

第三章 花鼓类民歌 …… 027
第一节 付正宏演唱的花鼓（蛮腔、老式蛮腔、打腔、平腔、钉缸调）…… 027

一、蛮腔 …… 027
1. 天上星宿朗朗稀 …… 027
2. 半年辛苦半年闲 …… 029
3. 隔河看见马脚跳 …… 029
4. 贵府门前打一恭 …… 029
5. 家有摇钱树一棵 …… 030
6. 七字弯弯八字落 …… 030
7. 轻工没到宝府来 …… 030
8. 梳个狮子滚绣球 …… 031
9. 送子娘娘坐高堂 …… 031
10. 太阳一出照白崖 …… 032
11. 玉石栏杆把马栓 …… 032

二、老式蛮腔 …… 032
1. 小小灯笼红纠纠 …… 032
2. 吃烟莫把烟袋丢 …… 034
3. 锣靠鼓来鼓靠锣 …… 034
4. 劈柴却是两分开 …… 034
5. 千里送茶情义深 …… 035
6. 人好要学月月红 …… 035
7. 桑木扁担三尺三 …… 035
8. 太阳落山月正东 …… 036
9. 我爱扬州好丫头 …… 036
10. 月儿当顶半夜过 …… 036
11. 昨夜吾皇降真龙 …… 037

三、打腔 …… 037
1. 调了腔来调了腔 …… 037
2. 挨到姐儿新鲜些 …… 039
3. 吃烟莫把烟灰磕 …… 039

4. 东坡鹤鹑叫一声 ……………………………………………………… 039
5. 哥要青丝妹来剪 ……………………………………………………… 040
6. 七九八九柳发芽 ……………………………………………………… 040
7. 送郎一双撒脚鞋 ……………………………………………………… 040
8. 望断肝肠郎不来 ……………………………………………………… 041
9. 小小葫芦白花开 ……………………………………………………… 041
10. 有条汗巾送情哥 ……………………………………………………… 041
四、平腔 …………………………………………………………………… 042
1. 恭贺送到府上来 ……………………………………………………… 042
2. 花鼓打到贵府上 ……………………………………………………… 042
3. 花鼓打的花又花 ……………………………………………………… 043
4. 四季来财走顺风 ……………………………………………………… 043
5. 小小鱼儿红口鳃 ……………………………………………………… 044
五、钉缸调 ………………………………………………………………… 044
1. 什么岩上盘脚坐 ……………………………………………………… 044
2. 采莲船儿出了台 ……………………………………………………… 046
3. 采莲船儿来得欢 ……………………………………………………… 047
4. 恭贺送到贵府来 ……………………………………………………… 047
5. 姐卖筛子筛拢来 ……………………………………………………… 048
6. 两朵牡丹共枝丫 ……………………………………………………… 048
7. 忙坏牛郎织女星 ……………………………………………………… 049
8. 人要从师井要淘 ……………………………………………………… 049
9. 什么弯弯弯上天 ……………………………………………………… 050
10. 十五月儿当头挂 ……………………………………………………… 050
11. 桐树开花正时种 ……………………………………………………… 051
12. 一对鲤鱼蹦下河 ……………………………………………………… 051
第二节 黄政玲演唱的花鼓（蛮腔、打腔、平腔、钉缸调） ……………… 052
一、蛮腔 …………………………………………………………………… 052
1. 家有摇钱树一棵 ……………………………………………………… 052
2. 你过喜事我送恭贺 …………………………………………………… 054
3. 把歌让给行家唱 ……………………………………………………… 056
4. 唱歌莫怕歌师多 ……………………………………………………… 056

5. 唱歌要请行家来 ………………………………………………………… 056
6. 唱歌只要嘴动弹 ………………………………………………………… 057
7. 放下脸来唱山歌 ………………………………………………………… 057
8. 喉咙有棵山歌树 ………………………………………………………… 057
9. 莫叫山歌冷了台 ………………………………………………………… 058
10. 桥下有水桥上凉 ………………………………………………………… 058
11. 山歌好唱难起头 ………………………………………………………… 058
12. 谁人管我唱歌人 ………………………………………………………… 059
13. 文武秀才会断科 ………………………………………………………… 059
14. 我换歌师你歇歇 ………………………………………………………… 059
15. 五湖四海访宾朋 ………………………………………………………… 060
16. 小麦黄了擀面汤 ………………………………………………………… 060
17. 心里好像撞杆打 ………………………………………………………… 060
18. 一匹白马奔过河 ………………………………………………………… 061
19. 这方出些好人才 ………………………………………………………… 061
20. 挣脱封条还要唱 ………………………………………………………… 061

二、打腔 ………………………………………………………………………… 062

1. 我的调子用马驮 ………………………………………………………… 062
2. 小小灯笼红纠纠 ………………………………………………………… 063
3. 山歌全靠古人传 ………………………………………………………… 064
4. 小小鼓槌七寸三 ………………………………………………………… 064

三、平腔 ………………………………………………………………………… 064

1. 小小鱼儿红口鳃 ………………………………………………………… 064
2. 小小花鼓到此来 ………………………………………………………… 065

四、钉缸调 ……………………………………………………………………… 066

1. 什么弯弯弯上天 ………………………………………………………… 066
2. 钻进骨子钻进心 ………………………………………………………… 067

第三节　胡国玉演唱的花鼓（蛮腔、打腔、平腔、钉缸调）………………… 068

一、蛮腔 ………………………………………………………………………… 068

1. 久不相见心莫冷 ………………………………………………………… 068
2. 唱歌不要放高声 ………………………………………………………… 069
3. 鲤鱼喜欢游池塘 ………………………………………………………… 070

4. 轻工没到宝府来 ... 070
5. 轻工没到这一方 ... 070
6. 山歌打动姐的心 ... 071
7. 手中无钱难见姐 ... 071
8. 水涨三尺淹了桥 ... 071
9. 虽说人穷志不穷 ... 072
10. 太阳渐渐往西溜 .. 072
11. 太阳一出满山红 .. 072
12. 我跟姐儿同过河 .. 073
13. 一对鼓槌七寸三 .. 073
14. 这山望到那山高 .. 073

二、老式蛮腔 ... 074

1. 戒指丢在碗里头 ... 074
2. 一心只爱种田郎 ... 074

三、打腔 ... 075

1. 什么有嘴不说话 ... 075
2. 十绣手巾 ... 076

四、平腔 ... 077

1. 小小鱼儿红口鳃 ... 077
2. 南风没得北风凉 ... 078

四、钉缸调 ... 078

1. 什么结籽高又高 ... 078
2. 一把扇子两面花 ... 079

第四节 袁志凤演唱的花鼓（蛮腔、老式蛮腔、平腔、钉缸调）........ 080

一、蛮腔 ... 080

1. 人要从师井要淘 ... 080
2. 半边柳树半边杨 ... 081
3. 不是人好我不来 ... 082
4. 高家山上一块田 ... 082
5. 姐儿住在对门崖 ... 082
6. 砍个杉木搭个桥 ... 083
7. 石榴开花叶叶黄 ... 083

8. 三十六茆煞后跟 ················· 083

9. 郎在山上打斑鸠 ················· 084

10. 小小锣儿一点铜 ················ 084

二、老式蛮腔 ························ 084

1. 天上星星朗朗稀 ················· 084

2. 大河涨水小河浑 ················· 086

3. 还有行家在后头 ················· 086

4. 郎是风筝姐是线 ················· 086

5. 划拳歌 ························ 087

三、打腔 ···························· 090

1. 唱个星星伴月亮 ················· 090

2. 好似花线配花针 ················· 090

3. 妹若有意快点头 ················· 090

4. 情哥情妹唱起来 ················· 091

5. 无郎无妹不成歌 ················· 091

四、平腔 ···························· 092

1. 天上星多月不明 ················· 092

2. 小小勾锣四两铜 ················· 092

五、钉缸调 ·························· 093

1. 小小灯笼红纠纠 ················· 093

2. 阿哥挑担一百三 ················· 094

第五节 宦吉旭演唱的花鼓（蛮腔、打腔、钉缸调） ··· 095

一、蛮腔 ···························· 095

1. 唱歌还是少年郎 ················· 095

2. 对门对户对条街 ················· 095

3. 高山尖上一捆柴 ················· 096

4. 哥在南山打骨牌 ················· 096

5. 人人都说耕读好 ················· 096

6. 姐儿门前一树槐 ················· 097

7. 姐儿门前一条河 ················· 097

8. 三十六茆煞后跟 ················· 097

9. 我心只有妹一人 ················· 098

10. 小小舟船两头尖 ……………………………………………………… 098
11. 别的女子我不瞄 ……………………………………………………… 098
12. 心中只有你一人 ……………………………………………………… 099
13. 一把扇子两面黄 ……………………………………………………… 099
14. 一匹白马奔过沟 ……………………………………………………… 099

二、打腔 …………………………………………………………………… 100
1. 郎的衣裳姐来装 ……………………………………………………… 100
2. 哪朵开在郎心上 ……………………………………………………… 100
3. 太阳当顶晌午过 ……………………………………………………… 100

三、钉缸调 ………………………………………………………………… 101
1. 妹是高山一朵花 ……………………………………………………… 101
2. 日出日落一点红 ……………………………………………………… 101
3. 日前与妹见一面 ……………………………………………………… 101

第六节 方学文演唱的平腔花鼓 ………………………………………… 102
1. 什么弯弯弯上天 ……………………………………………………… 102
2. 天河岸边九道弯 ……………………………………………………… 102
3. 牛郎织女来相见 ……………………………………………………… 103
4. 放下篮子打火炮 ……………………………………………………… 103

第七节 其他歌手演唱的花鼓 …………………………………………… 104
1. 天上星星朗朗稀（王绵军）………………………………………… 104
2. 不是人好不得来（王绵军）………………………………………… 104
3. 人要从师井要淘（王绵军）………………………………………… 105
4. 东坡鹌鹑叫一声（王绵军）………………………………………… 105
5. 姐卖筛子筛拢来（陈家菊）………………………………………… 106
6. 一树桃花一枝梅（王绵华）………………………………………… 106

第四章 小调类民歌 ……………………………………………………… 107

第一节 袁志凤演唱的小调 ……………………………………………… 107
1. 采茶五更 ……………………………………………………………… 107
2. 单探妹 ………………………………………………………………… 108
3. 倒采茶 ………………………………………………………………… 109
4. 戒洋烟 ………………………………………………………………… 110
5. 十爱嫂 ………………………………………………………………… 111

 6. 十把扇子 ... 112

 7. 十绣 ... 113

 8. 摘黄瓜 ... 113

 9. 十对花（和黄政玲对唱）....................................... 114

 10. 十对花（和宦吉旭对唱）..................................... 115

 11. 双探妹 ... 116

 第二节　胡国玉演唱的小调 .. 118

 1. 打猪草 ... 118

 2. 你把情姐冤枉哒 ... 118

 3. 十杯酒 ... 119

 4. 十对花（和袁志凤对唱）....................................... 120

 5. 十二杯酒带古人 ... 121

 6. 十二时辰 ... 121

 7. 十二月花 ... 122

 8. 十月想娘 ... 122

 9. 双探妹 ... 123

 10. 五更陪郎 ... 124

 11. 五送 ... 125

 12. 瞎妈闹五更 ... 125

 13. 小小幺姑娘 ... 126

 第三节　方学文演唱的小调 .. 127

 1. 打牌 ... 127

 2. 寡汉哭妻 ... 127

 3. 卖油郎独占花魁 ... 128

 4. 孟姜女哭长城 ... 130

 5. 掐菜苔 ... 131

 6. 十对花（和陈家菊对唱）....................................... 131

 7. 十月飘 ... 133

 8. 十二杯酒带古人 ... 134

 9. 十二恨 ... 135

 10. 五更陪郎 ... 136

 11. 五只小船 ... 137

 12. 幺姑娘闹五更 ... 138

13. 月亮闹五更 ... 139
14. 摘石榴 ... 140
15. 走进唐大街 ... 141

第四节 付正宏演唱的小调 ... 141

1. 叽咕留扯（付正宏、胡国玉演唱）... 141
2. 卖油郎独占花魁（付正宏、黄政玲演唱）... 142
3. 十爱 ... 143
4. 十想 ... 143
5. 月亮闹五更（黄政玲、付正宏演唱）... 144

第五章 薅草锣鼓 ... 145

1. 保主跨海去征东 ... 145
2. 眼望西路百花开 ... 146
3. 太阳一出满山红 ... 146
4. 早上来时露水浩 ... 147

第六章 孝歌（夜锣鼓）... 148

1. 轻易未到孝家府 ... 148
2. 轻易未到这一处 ... 148
3. 闹五更 ... 149
4. 叹四季 ... 149
5. 喝了孝府香美酒 ... 149
6. 喝了孝家三杯酒 ... 150
7. 杨六郎闹五更 ... 150
8. 上大人 ... 151

第七章 号子、儿歌、渔鼓调等音乐 ... 152

1. 打墙号子 ... 152
2. 肚儿疼 ... 153
3. 泥巴果搓一搓 ... 153
4. 酒色财气（渔鼓调）... 154
5. 山东快书 ... 155

第八章 尧治河的新民歌 ... 156

1. 歌唱党的二十大 ... 156
2. 尧治河首届马拉松 ... 158

3. 尧治河荣辱观 ... 161
4. 欢迎您到尧治河 ... 162
5. 歌唱尧治河 ... 162
6. 尧治河的六姐妹 ... 163
7. 尧治河的稀奇多 ... 164
8. 尧治河的山货多 ... 165
9. 我用葛藤搞测量 ... 165
10. 峡谷建电站 ... 166
11. 洪水毁坝断肝肠 ... 166
12. 几十年始终如一 ... 167
13. 磷矿要给子孙留 ... 168
14. 芝麻开花节节高 ... 169

【下 篇】 尧治河民歌研究

第九章 尧治河的花鼓研究 ... 173
第一节 花鼓表演的乐器与乐队 ... 173
第二节 不同唱腔的花鼓及其表演程式 ... 174
一、蛮腔花鼓表演程式 ... 175
二、老式蛮腔花鼓表演程式 ... 178
三、打腔花鼓表演程式 ... 180
四、平腔花鼓表演程式 ... 182
五、钉缸调花鼓表演程式 ... 184
六、花鼓的复杂化 ... 186
1. 数板 ... 186
2. 不同唱腔的连缀 ... 188

第十章 孝歌的歌种研究 ... 192
第一节 孝歌与歌种 ... 193
一、孝歌与歌种 ... 193
二、历史与当下的孝歌 ... 195
第二节 孝歌的唱词形态 ... 197

一、孝歌的唱词形态与各仪程关联 …………………………………………… 197
二、孝歌"三句头"的历史传统 ………………………………………………… 198
三、孝歌"三句头"的词格形态：七言三句倒七字 …………………………… 199
四、孝歌的段落结构：三句头四扎尾 …………………………………………… 201
五、孝歌唱本中的书写形式 ……………………………………………………… 202

第三节　孝歌的唱腔形态 ………………………………………………………… 204
一、〔开歌路〕仪程中的唱腔（念诵）形态 …………………………………… 204
二、〔闹丧〕仪程中的唱腔形态：灵活衬词起伏腔 …………………………… 205
三、〔还阳〕仪程中的唱腔形态 ………………………………………………… 210

第四节　孝歌表演中的锣鼓乐 …………………………………………………… 211
一、孝歌的乐队编制 ……………………………………………………………… 212
二、孝歌表演中的锣鼓牌子 ……………………………………………………… 213
三、孝歌表演中锣鼓乐的深层模式 ……………………………………………… 214

结语：建构与重构——民歌表演与文化认同 …………………………………… 217

参考文献 …………………………………………………………………………… 219

附录一：尧治河民歌曲集（简谱） ……………………………………………… 222
一、付正宏演唱的民歌 …………………………………………………………… 222
二、黄政玲演唱的民歌 …………………………………………………………… 239
三、胡国玉演唱的民歌 …………………………………………………………… 246
四、袁志凤演唱的民歌 …………………………………………………………… 253
五、宦吉旭演唱的民歌 …………………………………………………………… 262
六、方学文演唱的民歌 …………………………………………………………… 265
七、其他歌手演唱的民歌 ………………………………………………………… 275

后记 ………………………………………………………………………………… 277

绪 论

第一节 尧治河民歌记谱与活态化保存

民歌的活态化保存就是让民歌"活起来与动起来",旨在使民歌可听(二维码保存)、可视(音视频保存)、可看(乐谱和唱词整理保存),其具体方法是在对民歌整理研究的过程中,努力做到乐谱(包括唱腔和唱词)与音视频同步呈现。本书中的民歌整理保存,从以往单一的、静态化的整理保存到现在的综合的、活态化的整理保存,试图全面、客观地展现尧治河民歌的风格。

本书中的录音和乐谱只代表表演者某一次的演唱(演奏)的记录,不代表歌唱表演者每一次表演都完全按照此乐谱来演唱(演奏)。或者说,本书中呈现的乐谱只是表演者某一次表演的痕迹,是表演后的"描述性记谱"(description)。录音使得民歌传播传承起来更加方便,民歌亲切的音调也让人们感到亲近。在歌唱表演中,歌唱者会根据自己的嗓音状态随时调整调高,可能换一口气之后,歌唱的调高就改变了(升高或者降低都有可能)。面对鲜活的民歌,如何记谱也成为笔者思考的问题之一。梅里亚姆提出的"宽式记谱和窄式记谱",对于研究者来说是一种选择。但是若要完全记录每一个细节似乎也不可能,正如巴托克所说,"……几乎不可为"。笔者对尧治河民歌的记谱遵循的基本原则:第一,实事求是,所有乐谱都是根据歌手现场录音整理,某些歌手在清唱时,其唱腔的节拍会有一些灵活的变化,记谱时尽可能保持原始风貌。第二,灵活处理。有些录音和乐谱并不完全一致,主要是现场的歌手出现了一

些演唱失误，但不足以影响整首民歌的完整性。比如，某些旋律出现了节奏失误，歌词偶有唱串词等现象，对这些现场歌唱表演的失误都经过了灵活处理，尤其在征得演唱者的同意和确认后，"错误"得到了更正，对某些录音也进行了剪辑处理。这种灵活处理既减轻了歌手的负担，同时也避免了烦琐重复的录音，当然，所有的灵活处理都是在和歌师傅校对中进行的修改。对多段唱词组成的分节歌（尤其是小调类民歌），其旋律往往被认为是原样的重复，大部分记谱采用一段旋律下面输入多段唱词。然而，在实际歌唱表演过程中，歌唱者的每一段唱腔多少有些变化，从某种程度上说，每一遍的唱腔都形成了互为"变体"。

关于记谱和乐谱的讨论一直是民族音乐学研究的重要话题，美国民族音乐学家内特尔（Bruno Nettl）讨论过记谱的相关论题，认为记谱有两种形式：规定性的记谱与描述性的记谱，二者之间是否对立？"局外人阐释之用的记谱——Transcription，某社会表达自己音乐理解的方式的记谱——Notation，二者有怎样的关系？"[1]内特尔将记谱归结为："一种是为表演者提供的一张蓝图，另一种在书写中记录了实际发生的声音。"并且还进一步论及，它们二者的区别在于前者是为表演者（局内人）所用；后者为分析者（局外人）所用。表演者为了满足自己对（仅为本土人所理解的）特殊风格的需求，给自己提供表演的变化或想象的空间而采用较特殊的记谱方式；分析者的出发点则主要在于去记写下他所听到的任何声音，这最终也许导致几近不可为的结局。因此，也许还可将这两种记谱方式以"主位的"（emic）和"客位的"（etic）或"文化的""分析的"口吻来加以区分（Nettl 1983：68-70）。

沈洽先生认为"乐谱是广义的，几根曲线、几个图形、几粒纽扣、几个结……都可能是乐谱，甚至一段舞蹈、一个仪式兴许也都有着乐谱的功能。"[2]局内人用的"乐谱"类似于一种"记号"，故用"notation"。其实在内特尔之前，民族音乐学家查尔斯·西格（Charles Seeger）就论述过两种乐谱的目的：规约性（prescriptive）和描述性（descriptive）的两种乐谱，二者意义和作用不一样，作为局内人使用的乐谱是指导表演者进行文化表演的一张文化蓝图；而局外人的记谱是对表演后的一种描述

1 布鲁诺·内特尔著，闻涵卿、王辉、刘勇译：《民族音乐学研究：31个论题和概念》，上海：上海音乐学院出版社，2012年版，第67页。
2 沈洽：《描写音乐形态学之定位及其核心概念》（上），《中国音乐学》，2011年，第3期，第5-18页。

(description)，主要为分析研究所用。[1]

中外民族音乐学家关于记谱的分类、使用目的、"局内人－局外人"的讨论，从学理层面说明了不同乐谱的作用。对研究者来说，面对异常丰富的民歌，如何把握地方民歌，与研究者的研究旨趣和现实目的相关。对于当下存活的尧治河民歌，笔者认为，首要的任务是记录保存，而准确记谱（包括唱词）和数字化保存较为合适，本书使用的保存方法效果明显，为尧治河民歌跨时空的传承、传播提供材料。

第二节 尧治河民歌的种类

民歌的分类有多种方法，不同的分类体现出"局外人－局内人"（outsider-insider）的身份，以及客位（etic）和主位（emic）的观念。如汉族民歌按照体裁分类有号子、山歌、小调，这基本上属于学者（局外人）的分类。除了学者的分类之外，研究者也可以遵照民间原有的分类，即所谓的"原生分类"，如尧治河人常说的花鼓、薅草锣鼓（阳锣鼓）、孝歌（夜锣鼓）、渔鼓调等名称就是原生分类。尧治河人对民歌的称呼往往与劳动、社会、功能联系。薅草锣鼓是在野外劳动干活时表演的，夜锣鼓是在丧事活动中且只在晚上表演。当然，学者的分类与原生分类也不是完全没有联系，在媒体的影响过程中，原生分类也会接受和融合局外人的影响。长期以来，尧治河的地方文化受到媒体、学者等多种局外人的影响，尧治河人也逐渐建立一个包含广泛内容的词语——民歌，但他们的"民歌"似乎是一个宽泛的概念，很少有下趋型的进一步分类。

笔者结合尧治河民歌的原生分类和汉族民歌体裁分类的标准，采用混合编排的方式整理尧治河民歌，即在原生分类的基础上结合体裁分类，并贯穿到章节安排中。如中篇"尧治河民歌整理保存"，按照花鼓类民歌、小调类民歌、薅草锣鼓（山歌）、孝歌，以及号子、儿歌、渔鼓调等分类顺序整理。在"花鼓类民歌"中，又按照不同歌手及其唱腔（包括蛮腔、老式蛮腔、打腔、平腔、钉缸调）进行编排。这种在原生分类的基础上又并列"小调""号子"等体裁分类，由此而产生不同分类标准的混合，

[1] Seeger, Charles 1958. Prescriptive and Descriptive music-writing, The Musical Quarterly, Vol.44, No.2. pp.184-195.

主要目的就是根据实际情况，把尧治河丰富多彩的民歌进行体系化研究，同时强调歌手的作用，进而达到整体性的把握。

第三节 民歌表演中的乐器与乐队

民歌表演中的乐器与某些歌种紧密相连，在不同歌种中，以打击乐器为主的前提下，不同的歌种使用打击乐器的数量、形制稍有差异。如在花鼓的表演中，使用锣、鼓、镲、马锣四种打击乐器，其中一人唱兼演奏某一乐器。花鼓中的锣鼓乐与唱词、唱腔组成固定的联合搭配，形成程式化的表演。如蛮腔、老式蛮腔的基本表演模式是先唱完两句唱词接一段锣鼓乐，再唱一句唱词接一段锣鼓乐，最后唱剩下的唱词接一段锣鼓乐，即一首（段）花鼓按照"两句唱词＋锣鼓乐＋一句唱词＋锣鼓乐＋剩下的唱词＋锣鼓乐"。

而在薅草锣鼓（也称阳锣鼓）、夜锣鼓（也称阴锣鼓）等歌种的表演中，所用的乐器以锣和鼓为主。薅草锣鼓的唱奏表演通常使用大锣和鼓。在孝歌（夜锣鼓）的歌唱表演中，主要使用大锣和鼓，偶尔可以添加其他打击乐器，按照"三句头四扎尾"的基本结构，即唱完三句词接一段锣鼓乐（短板的锣鼓牌子），然后，唱完至少四句词才接一段锣鼓乐（长板的锣鼓牌子），并作为一个段落的结束。在花鼓、薅草锣鼓、夜锣鼓等唱奏表演中，唱腔与锣鼓乐相辅相成，锣鼓乐不是作为唱腔的伴奏，而是与唱腔联合搭配，共同构成了某类歌种的基本要素和形态特征。

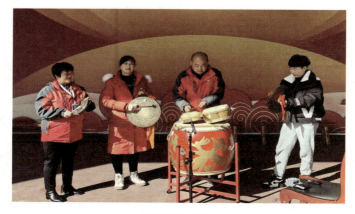

花鼓歌唱表演

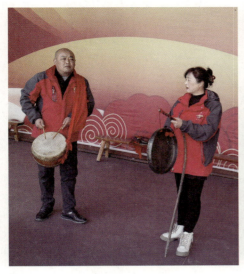

薅草锣鼓　　　　　　　　　　　夜锣鼓

 笔者收集尧治河民歌的基本原则是：尧治河的歌手愿意歌唱表演和认同的民歌。重点收集地域性特征较强的民歌，如花鼓类民歌。而有些常见于全国各地的小调类民歌，只要尧治河的歌手愿意演唱，也都会成为笔者收集的对象。采录对象以尧治河大舞台的歌手为主，兼顾尧治河周边的民歌手的演唱。当然，所收集的民歌，前提是符合"民歌"的基本内涵，即民间口头流传的歌曲，也包括用民歌曲调填上新词的民歌。

|上篇|

民歌表演与乡村文化振兴

上篇　民歌表演与乡村文化振兴

第一章

歌在山水间：尧治河的音声景观

习近平总书记在中国共产党第二十次全国代表大会上的报告中指出：

我们坚持绿水青山就是金山银山的理念，坚持山水林田湖草沙一体化保护和系统治理，全方位、全地域、全过程加强生态环境保护，生态文明制度体系更加健全，污染防治攻坚向纵深推进，绿色、循环、低碳发展迈出坚实步伐，生态环境保护发生历史性、转折性、全局性变化，我们的祖国天更蓝、山更绿、水更清。[1]

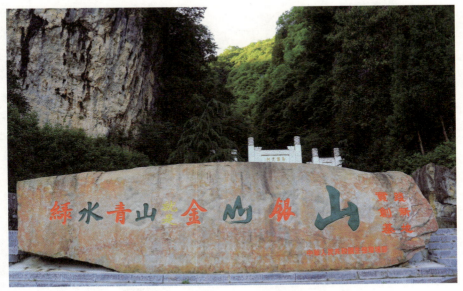

尧治河全国"绿水青山就是金山银山"实践创新基地

1　习近平：《高举中国特色社会主义伟大旗帜　为全面建设社会主义现代化国家而团结奋斗——在中国共产党第二十次全国代表大会上的报告》，北京：人民出版社，2022年10月，第11页。

第一节 尧治河的自然与人文景观

一、尧治河的自然景观

1. 大美尧治河

尧治河村隶属于湖北省襄阳市保康县马桥镇,地处十堰市房县、神农架和保康三县(区)交界处,是一个典型的偏远高寒山区。尧治河流传一个朴实淳厚、美丽动人的古老传说:尧帝"其仁如天,其知如神"。相传尧帝得知这里一处岩洞中藏有一条恶龙常常出来为非作歹伤害百姓后,即派雷公前来将恶龙劈死,使人们得以重享安宁,尧治河由此而得名。

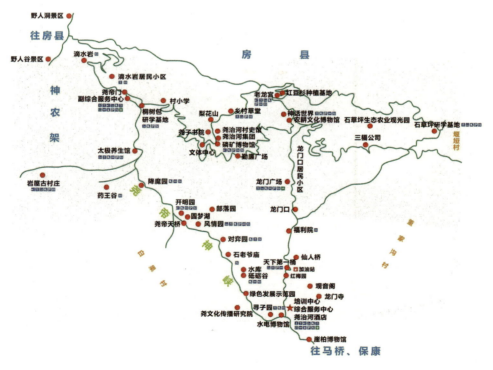

尧治河旅游地图

尧治河村有两个居民小区：滴水岩和龙门口小区，有 164 户、649 人，村版图面积 33.4 平方公里，耕地面积约 700 亩。

以前人们形容尧治河的地貌为"山大梁子多，出门就爬坡"。的确，这里山高，平均海拔 1600 多米，海拔高的地理特征也造就了这里的年平均气温只有 16.7℃，夏季均温 20℃~24℃，总的来说，"四月雪，八月霜"是这里气候环境的真实写照。

这里山清水秀，空气清新，森林覆盖率高达 95%，全年有 340 天以上空气质量优良，有"村在园中、水在绿中、房在花中、人在景中"桃花源般的乡村美景。尧治河是国家 4A 景区、国家地质公园、国家森林公园、全国休闲农业和乡村旅游示范点、中国最美休闲乡村和国家生态旅游示范区、省级旅游度假区。尧治河东依襄阳古隆中，西接林海神农架，北靠道教圣地武当山，南临长江大三峡，是鄂西生态文化旅游圈目的地重要的中间节点。尧治河的 7 月、8 月的日平均气温为 20℃，以"生态凉"吸引来自四面八方的游客，成为襄阳"凉都"。

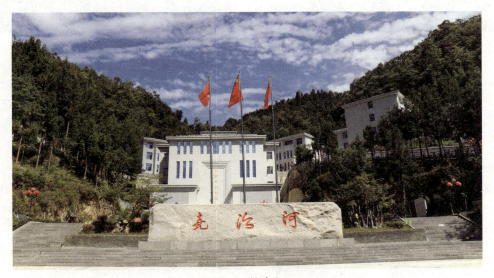

尧治河村委会

2. 近年来尧治河村获得的荣誉

2017 年 12 月，尧治河村入选 2017 名村影响力排行榜 300 佳。

2019 年 7 月 28 日，入选首批全国乡村旅游重点村名单。

2019 年 9 月，入选湖北省 2017 年度美丽乡村建设典型示范村名单。

2019年11月,入选第三批"绿水青山就是金山银山"实践创新基地。2020年5月,入选"2020中国百佳避暑康养金地标榜"。

2021年9月,被中央农村工作领导小组办公室、农业农村部、中央宣传部、民政部、司法部、国家乡村振兴局表彰为"第二批全国乡村治理示范村"。

在夏日炎炎的日子里,在如诗如画的美景里,幸福尧治河有日月广场、勤廉广场、党史馆、尧子书院、交通驿站、长岭观景亭、大堰垭、三界洞天、尧帝舞台、尧帝神峡等众多人文自然景点。

尧治河民居外景和堂屋

尧治河村一隅

二、尧治河的人文历史景观

1. 尧治河的精神文明建设

尧治河在经济发展过程中,始终关爱弱势群体,给他们关爱照料和人文关怀,在精神文明建设中,一批平凡人做出了不平凡的事,如钟光菊几十年始终如一照料福利院老人……

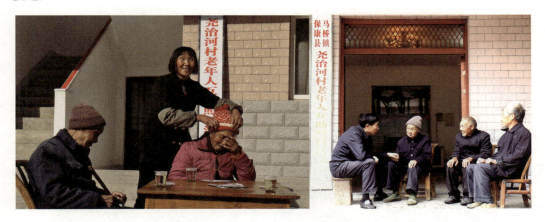

钟光菊在照顾老人　　　　　　孙开林和福利院老人谈心

2. 传统的发明:尧治河的尧文化建构

尧文化是尧治河村最具有历史感的文化,也赋予尧治河村神秘感。尧治河布满了尧帝神话的景观建筑,如尧帝祠、尧子书院……

尧治河打造的尧帝神话故事与史实无关,当然也并不重要,重要的在于当代尧治河人对尧文化的认同。他们对尧帝文化进行了建构与重构,并将创造历史。一切历史都在建构中,"尧文化"是尧治河村极力宣传的文化之一,"尧帝"的人文传说在尧治河村得到了强调,各种景区的打造与命名常常与"尧文化"相联系,如,尧治河的尧帝神峡、三界洞天风景区、景点的命名。与其说尧治河打造了一种新的"尧文化",不如说尧治河发明了传统的尧文化。正如《传统的

发明》书中所说："……与这些传统相关的过去，无论是真实的，还是被发明的，都会带来某些固定的(通常是形式化的)活动"。[1] "尧文化"在当下的尧治河村得到了建构和重构，"尧"字已成为文化符号之一。如，尧治河村的中国结路灯，路灯中的"尧"字和中国结融为一体，并成为尧治河村村文化的标志之一。至于历史上"尧帝"是否真实来过"尧治河"，其实并不重要，重要的在于"尧帝来过"的神话传说在尧治河口口相传。当今的尧治河人用创造性的视觉符号，对"尧帝来过"的神话传说不断地加以强化，就像人类历史上对神话祖先的各种强化那样，如同华夏子孙都宣称是"龙的传人"一样。尧治河人用多种视觉、口头故事、宣传手册等多种手段都是符号化的表达，除了现实的需要之外，更是对中华文化和祖先的认同。

尧帝祠

路灯中的"尧"字与中国结结合　　尧治河首届马拉松设计的"尧"字图标

1　霍布斯鲍姆：《传统的发明》，顾航、庞顾译，南京：译林出版社，2004年3月，第2页。

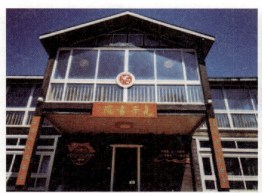

尧子书院　　　　　　　　　　　尧文化传播研究院

3. 尧治河的党建与红色文化

尧治河是湖北省农村基层组织干部培训基地，是省直机关的培训基地，也一直在着力打造红色文化。

尧治河的党建宣传

第二节　尧治河的音声景观（Soundscape）

一、群山中的民歌大舞台

坐落在群山中的尧治河村，潺潺溪水和嶙峋山峰相互映衬，村庄与青山绿水相得益彰，而民歌大舞台就矗立在这青山绿水之中。当人们在大舞台上尽情歌唱表演时，优美的歌声、欢快的锣鼓声掠过水面，回荡在山谷中，歌声、锣鼓声与青山绿水自然

地融为一体。青山绿水中的大舞台是民歌表演的舞台,更是一种文化展演的舞台,形成声音的空间,逐渐变成了一种文化符号,成为尧治河特有的音声景观(soundscape)。

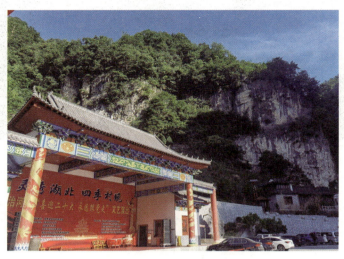

群山环抱中的民歌大舞台

二、喜庆活动中的火炮

尧治河的喜庆活动中,常邀请"打火炮"班子来表演,亲朋好友往往也请火炮班子表演来表达祝贺,这在花鼓唱词中多有叙述,所谓"你过喜事我送恭贺"。"打火炮"属于锣鼓吹打乐,一套火炮班子通常由6人组成,除了锣、鼓、镲和马锣打击乐器之外,还需要加入唢呐、笙等吹管乐器。演奏的曲目较为多样,可以是传统的曲牌、传统民歌,也可以是当下时调。"打火炮"这种锣鼓吹打乐还可以和人声歌唱一起表演,需要用歌声替代唢呐、笙的曲调,称之为"火炮歌"。

送"打火炮"恭贺新居落成

上 篇　民歌表演与乡村文化振兴

尧治河民歌表演群体及其传承

第一节　尧治河民歌表演群体

千百年来，民歌的传承、传播离不开民歌表演者，民歌表演群体的口传身授影响了一代代人。当下，尧治河民歌大舞台上的民歌表演，向各地游人宣传了尧治河的民歌文化，他们对尧治河民歌的传承、传播功不可没。

李志秀，女，中共党员，1957年12月22日出生，年轻时当过赤脚医生，2000年任村妇女主任，2016年退休，2017年和村民组建尧治河火炮协会，并被推选为火炮协会会长。

李志秀自幼爱好民间文化，爱好唱山歌，擅长打火炮，对即将失传的民间文化做了及时的抢救，为文化的传承传播打下了坚实基础，为传承尧治河民间文化做了很大的贡献。自担任火炮协会会长以来，带领民间文化爱好者，对流传在尧治河的火炮曲子进行了整理。她对流传在尧治河及其周边的民间文化，尤其是民歌、民间故事进行了广泛收集整理，收集整理的民歌有1000多首，收集民间故事100多个，近20万字。同时对尧治河的民俗礼仪进行了整理，内容包括结婚、迁居、白事等，把这些民俗礼仪程序、内容记载下来，编印成册。她整理的民歌有《小小尧姑娘》《五更陪郎》《十对花》《十杯酒》《尧治河的稀奇多》《欢迎你到尧治河》《倒采茶》等。她擅长讲传统故事，能完整地讲述《洞房花烛夜的来历》《娥皇与韭菜》《天下第一羹》《梁山伯与祝英台》

《安安送米》《吕蒙正要饭》《朱氏割肝》《杨家将》《昭君和番》等民间故事。

李志秀

方学文，男，中共党员，1965年2月16日出生，保康县马桥镇中坪村人，高中文化，当过民办教师和村干部。自幼爱好唱歌，能唱当地民歌数百首，2015年担任尧治河尧帝大舞台团长，负责主持、编剧、排练等业务，擅长当地民歌表演。酷爱文学和书法，特别喜爱民间文化，出版多部关于民间文化的著作，多次获奖励。

2004年全国评选农村改革十大新闻人物，报告文学《铁匠风采》被评为二等奖。

2008年出版著作《巨人传奇》。

2012年和马桥几位民间文化爱好者一起成立"寿阳社区百姓大舞台"，自编自演，歌颂共产党和家乡变化，深受当地村民的喜爱。

2015年，被湖北省政府评为"耕读人家书香门第"。

2016年秋季，尧治河发展旅游事业，被聘请到尧治河开发民间文化。

2004年至2020年，接近16年的时间，收集整理民间唱本1100多首，近100万字。

2016年至今搜集尧治河民间故事150个，近15万字。

2016年至今搜集整理尧治河民歌150首。

2019年整理《尧治河红白喜事的操作程序》，近3万字。

2016年至今，编辑整理《尧治河文化旅游劳动服务公司节目汇编手册》，包括小品、表演唱、相声、快板、民歌等。

方学文

袁志凤，女，1972年3月27日出生在神农架林区阳日镇白鱼村，小学文化程度，90年代初嫁到马桥镇尧治河村。2017年到尧帝大舞台表演，目前是尧治河小学民歌传承基地的主要老师之一。袁志凤自幼跟随父亲袁世杰学习民歌表演，在民间文化的熏陶下，爱好跳舞、唱民歌、打火炮、打丧鼓以及薅草锣鼓。会唱的民歌有《司马茂夜断阴曹》《洋烟闹五更》《单探妹》《双探妹》《姐在房中闷沉沉》《十爱姐》《月亮闹五更》《五更陪郎》《对面的黄土坡》《五更歌》《十想》《十劝》《怀胎十月》《卖油郎独占花魁》《十月飘》《打花巴掌》《十月劝郎》《十写》《绣兜兜》《十月忙》《瞎妈闹五更》《十杯酒》《表妹情》《孟姜女哭长城》《倒采茶》《采茶闹五更》《十二月古人》《尧姑娘闹五更》《拜年》《十二月花》等。

2017年至2019年加入尧治河尧帝大舞台。

2019年至今在尧治河文化旅游劳动服务公司任演员。

袁志凤

付正宏，男，中共党员，1975年2月24日出生，保康县马桥镇白果村人，初中文化，

从小受祖父付光大和父亲付才俊影响，对民间礼仪和民间器乐有所研究，是远近闻名的知客先生。付正宏热爱唱民歌，自小随爷爷、父亲等人学唱民歌，能唱当地民歌数百首，尤其擅长花鼓、薅草锣鼓、夜锣鼓的演唱。注重民歌的传承，乐于教唱民歌，他的徒弟有胡国玉、黄政玲、袁志凤、杨晓丽、李泽兰、陈国静、宦海霞、李德坤、秦传志（学生）、杨占伟（学生）、刘昌林（学生）、严远超（学生）等人。

2007年7月至2017元月，到尧治河参加工作，从事安全生产管理工作。

2017年至2019年，尧治河成立梨花山尧帝大舞台，从尧治河磷矿调入该单位。

2019年至今，尧治河梨花山尧帝大舞台变更为"尧治河文化旅游劳动服务公司"，在公司任演员。

2017年至今担任尧治河火炮、薅草锣鼓、夜锣鼓的老师。

2017年至今表演的节目有《叔嫂情》《划拳》《月亮闹五更》《老有所养》《懒汉脱贫》《说对联》《过去的那些话》《尧治河的四支花》《三个媳妇回娘家》《四个大嫂夸老公》等。擅长夜锣鼓的歌唱表演，能演唱《黑暗传》《安安送米》《吕蒙正要饭》《报母恩》《韩湘子修行》《司马茂夜断阴曹》《双凤奇缘》等长篇本章歌。

付正宏

胡国玉，女，1975年4月27日出生在马桥镇尧治河村，爱好民间文化，自小随祖父胡友德等人学唱民歌，后来又深受公公杨春启、伯公杨春久（尊号"杨九爷"）的熏陶，会唱民歌近百首，被誉为"家乡民歌王"。胡国玉擅长的民歌有《山伯访友》《小小尧姑娘》《月亮闹五更》《十劝》《十想》《十二月花》《十对花》《十杯酒》《十月飘》《倒采茶》《十写》《英台闹五更》《十二月花（带古人）》《十杯酒（带古人）》《打猪草》《双探妹》《单探妹》《我把情姐冤枉哒》《叔嫂情》《洋烟闹五更》《卖油郎独占花魁》《孟姜女哭长城》等。

2017 年至 2019 年加入尧治河尧帝大舞台。

2019 年至今在尧治河文化旅游劳动服务公司任演员。

胡国玉

黄政玲，女，1987 年 5 月 14 日出生在房县野人谷镇马里村，高中文化，爱好唱歌跳舞和民间文化，擅长表演。黄政玲自小随父亲等人学唱民歌，擅长当地民歌歌唱表演，特别是火炮的表演，她是房县、保康、神农架有名的鼓手，抖音网名"爆米花"，现已拥有粉丝 2 万多名。

2011 年至 2016 年在马里村担任妇女主任。

2017 年至 2019 年在尧治河尧帝大舞台任演员。

2019 年至今在尧治河文化旅游劳动服务公司工作。

黄政玲

第二节 尧治河民歌传承

尧治河非常注重传统文化的发扬传承,尤其是民歌的传承,孙开林书记说传统文化要从娃娃抓起。尧治河小学每周都有一两次的民歌和锣鼓的教学安排,通常周三、周五的下午都是民歌教学的固定时段。2022年8月暑假期间笔者来到尧治河小学,观摩他们的民歌传承教学,袁志凤、黄政玲等几位歌师傅亲自示范,口传身授。

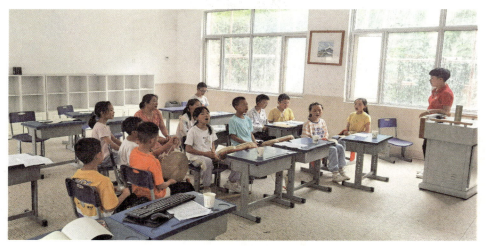

袁志凤、黄政玲在尧治河小学传授花鼓等民歌

2023年2月,笔者又来到尧治河小学,观看学生们的歌唱表演。尧治河四位小学生用花鼓蛮腔来演唱唐代诗人贺知章的七言绝句《咏柳》:

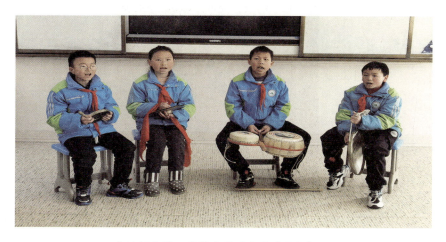

尧治河小学四位学生歌唱表演《咏柳》

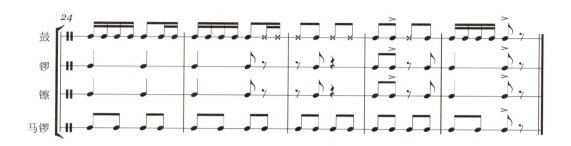

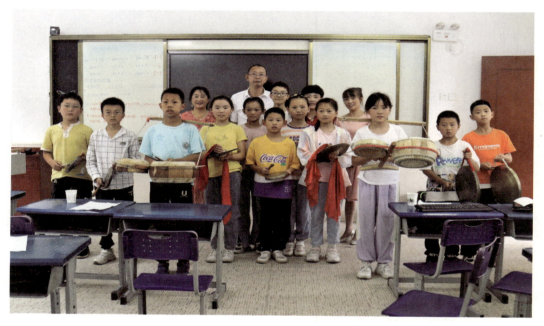

袁志凤、黄政玲和尧治河小学师生合影

|中篇|

尧治河民歌整理保存

第三章 花鼓类民歌

第一节 付正宏演唱的花鼓

（蛮腔、老式蛮腔、打腔、平腔、钉缸调）

本节收录付正宏的五种花鼓唱腔，其中，蛮腔 11 首、老式蛮腔 11 首、打腔 10 首、平腔 5 首、钉缸调 12 首。

一、蛮腔

1. 天上星宿朗朗稀

2022年7月2日尧治河村采录
付正宏唱兼锣、袁志凤镲
黄政玲鼓、巩启家马锣
凌崎录音、记谱

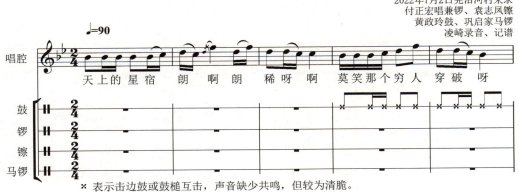

※ 表示击边鼓或鼓槌互击，声音缺少共鸣，但较为清脆。

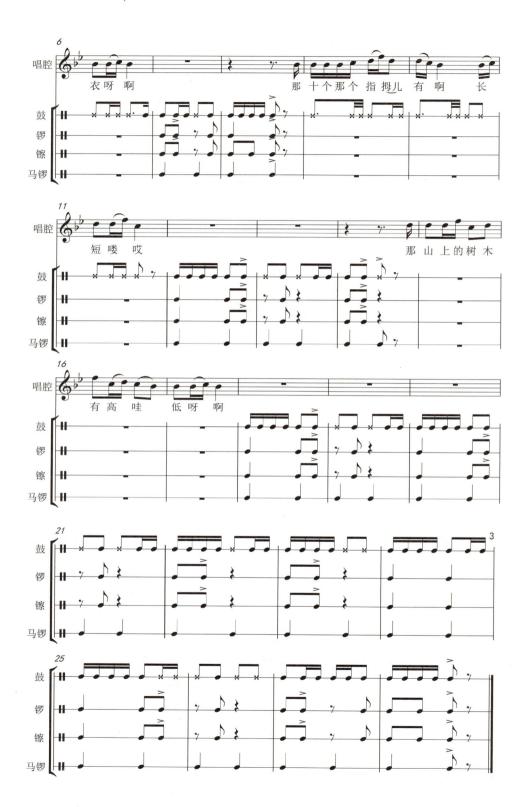

2. 半年辛苦半年闲

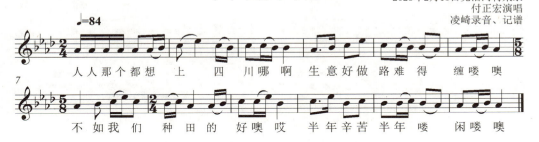

3. 隔河看见马脚跳

4. 贵府门前打一恭

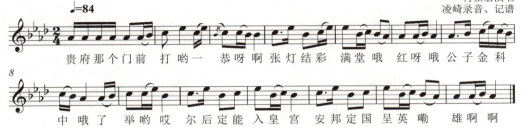

5. 家有摇钱树一棵

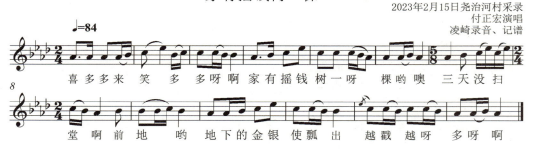

6. 七字弯弯八字落

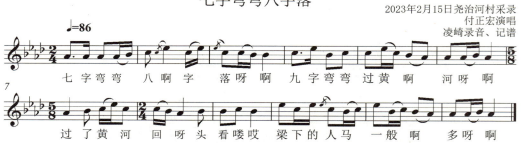

7. 轻工没到宝府来

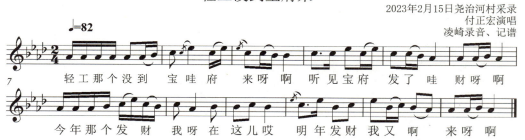

8. 梳个狮子滚绣球

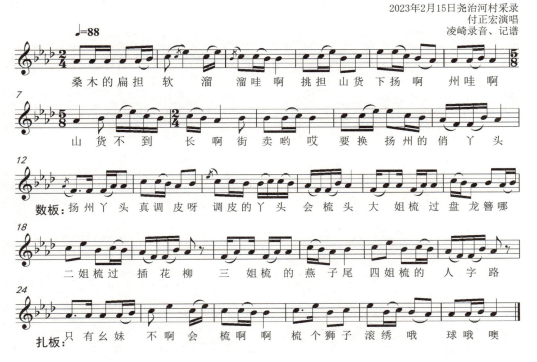

9. 送子娘娘坐高堂

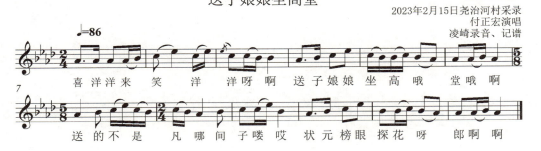

10. 太阳一出照白崖

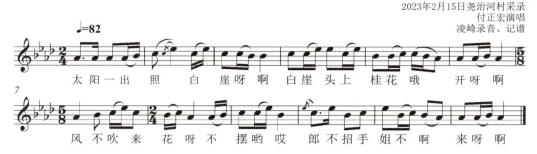

11. 玉石栏杆把马栓

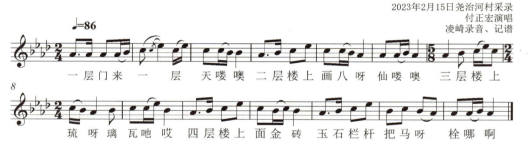

二、老式蛮腔

1. 小小灯笼红纠纠

中 篇　尧治河民歌整理保存

2. 吃烟莫把烟袋丢

2023年2月15日尧治河村采录
付正宏演唱
凌崎录音、记谱

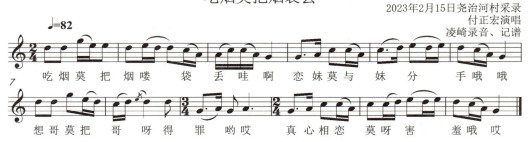

3. 锣靠鼓来鼓靠锣

锣靠鼓来鼓靠锣

2023年2月14日尧治河村采录
付正宏演唱
凌崎录音、记谱

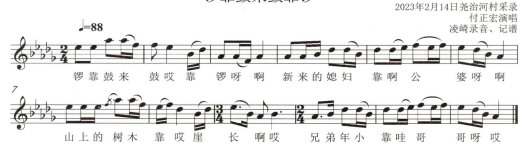

4. 劈柴却是两分开

劈柴却是两分开

2023年2月15日尧治河村采录
付正宏演唱
凌崎录音、记谱

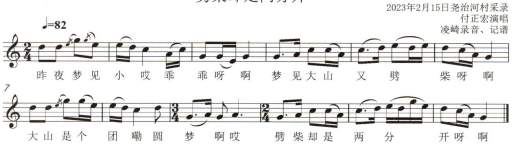

5. 千里送茶情义深

千里送茶情义深

2023年2月15日尧治河村采录
付正宏演唱
凌崎录音、记谱

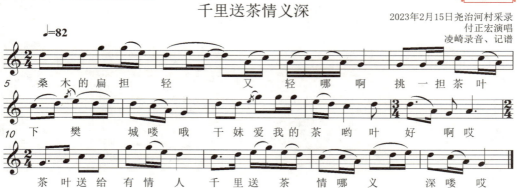

6. 人好要学月月红

人好要学月月红

2023年2月15日尧治河村采录
付正宏演唱
凌崎录音、记谱

7. 桑木扁担三尺三

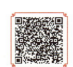

桑木扁担三尺三

2023年2月15日尧治河村采录
付正宏演唱
凌崎录音、记谱

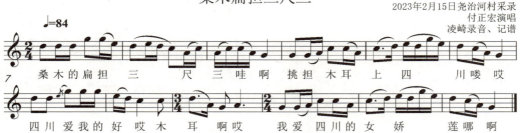

8. 太阳落山月正东

9. 我爱扬州好丫头

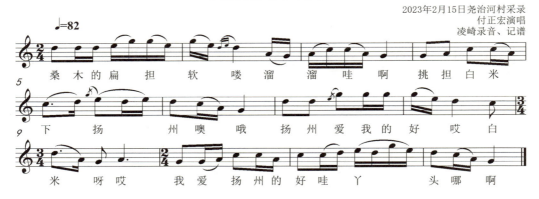

10. 月儿当顶半夜过

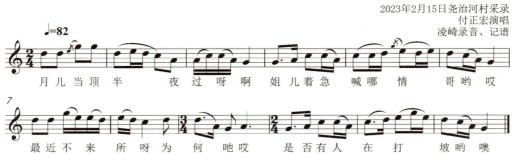

11. 昨夜吾皇降真龙

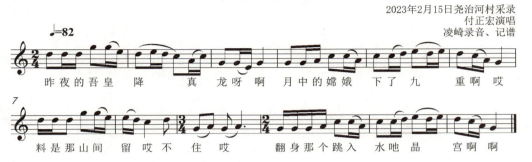

三、打腔

1. 调了腔来调了腔

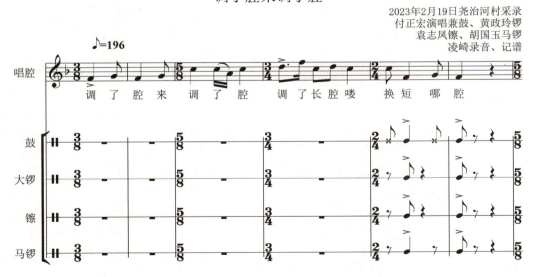

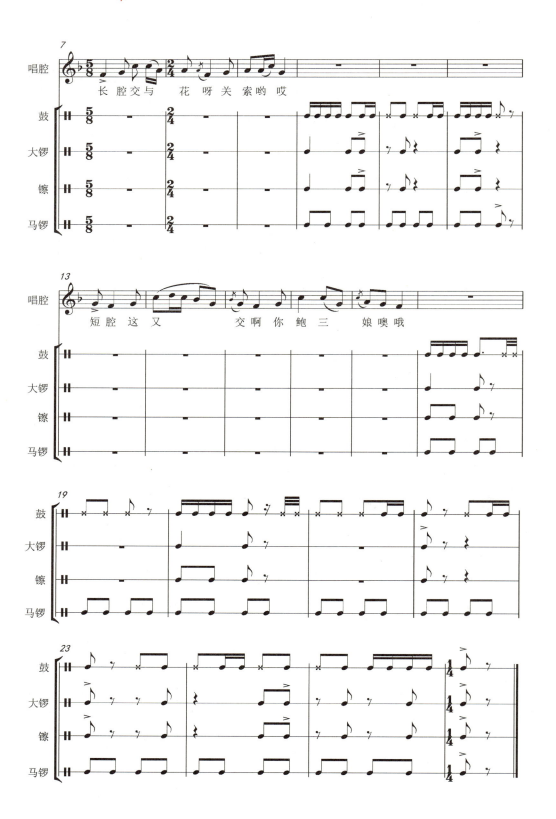

2. 挨到姐儿新鲜些

2023年2月15日尧治河村采录
付正宏演唱
凌崎录音、记谱

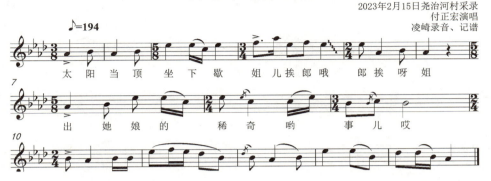

3. 吃烟莫把烟灰磕

吃烟莫把烟灰磕

2023年2月15日尧治河村采录
付正宏演唱
凌崎录音、记谱

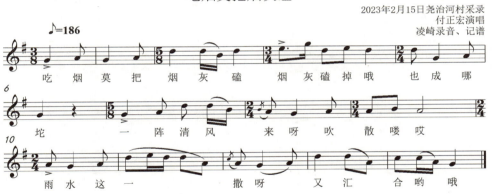

4. 东坡鹌鹑叫一声

2023年2月15日尧治河村采录
付正宏演唱
凌崎录音、记谱

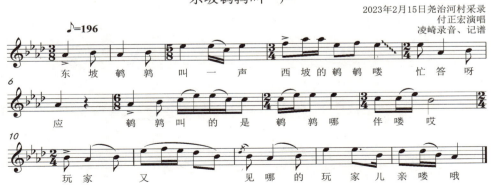

5. 哥要青丝妹来剪

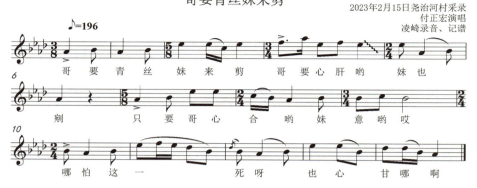

6. 七九八九柳发芽

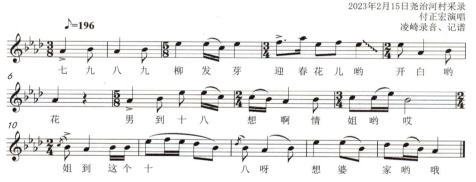

7. 送郎一双撒脚鞋

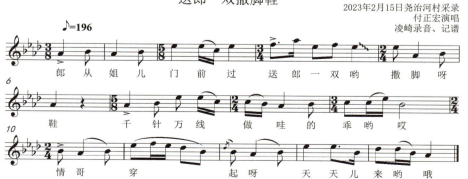

8. 望断肝肠郎不来

望断肝肠郎不来

2023年2月15日尧治河村采录
付正宏演唱
凌崎录音、记谱

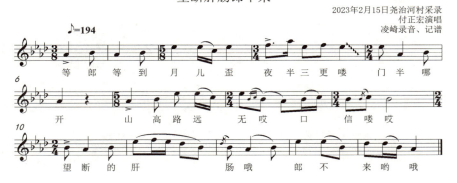

9. 小小葫芦白花开

小小葫芦白花开

2023年2月15日尧治河村采录
付正宏演唱
凌崎录音、记谱

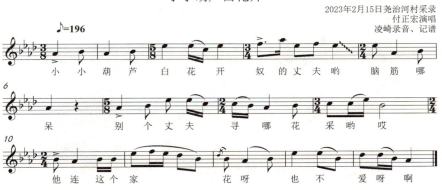

10. 有条汗巾送情哥

有条汗巾送情哥

2023年2月15日尧治河村采录
付正宏演唱
凌崎录音、记谱

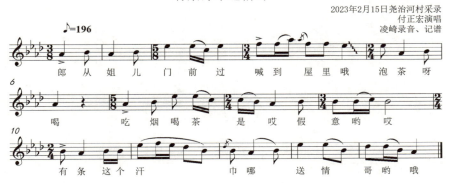

四、平腔

1. 恭贺送到府上来

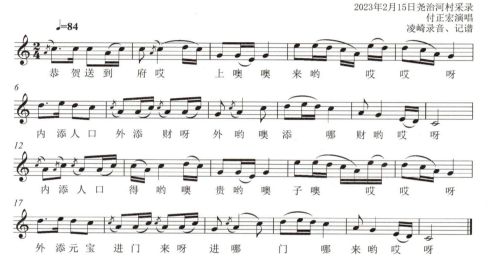

2. 花鼓打到贵府上

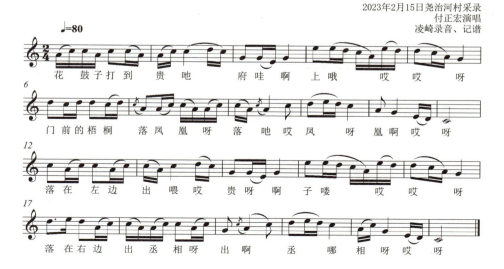

3. 花鼓打的花又花

花鼓打的花又花

2023年2月15日尧治河村采录
付正宏演唱
凌崎录音、记谱

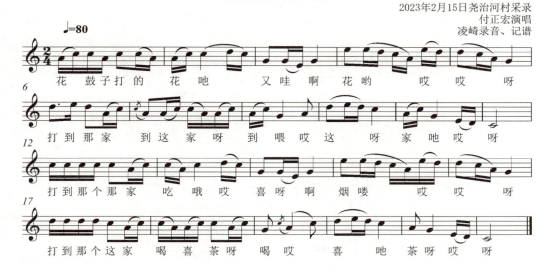

4. 四季来财走顺风

四季来财走顺风

2023年2月15日尧治河村采录
付正宏演唱
凌崎录音、记谱

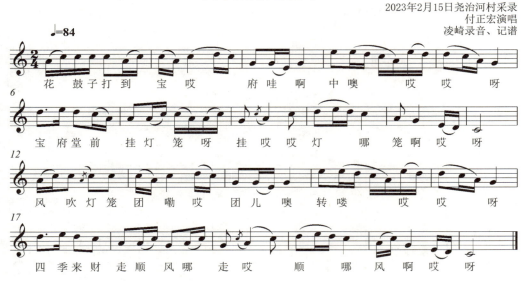

5. 小小鱼儿红口鳃

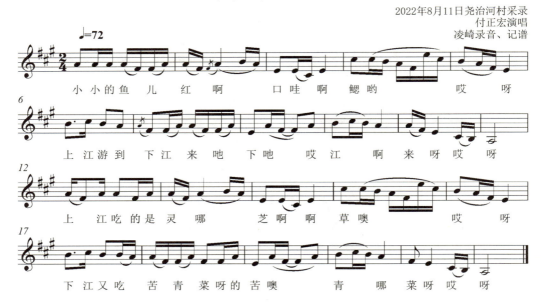

五、钉缸调

1. 什么岩上盘脚坐

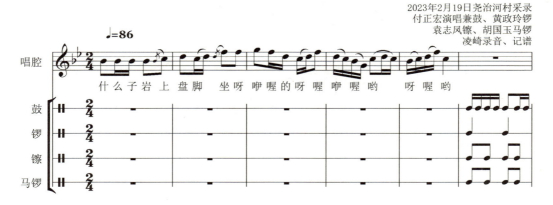

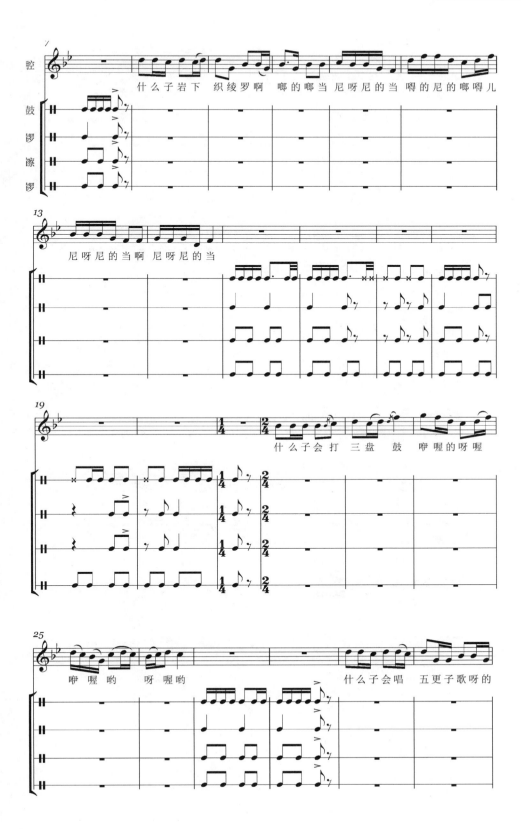

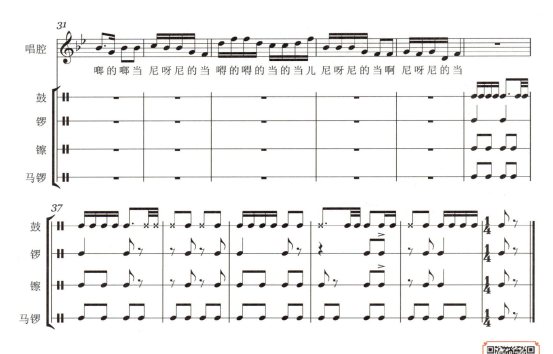

2. 采莲船儿出了台

采莲船儿出了台

2023年2月16日尧治河村采录
付正宏演唱
凌崎录音、记谱

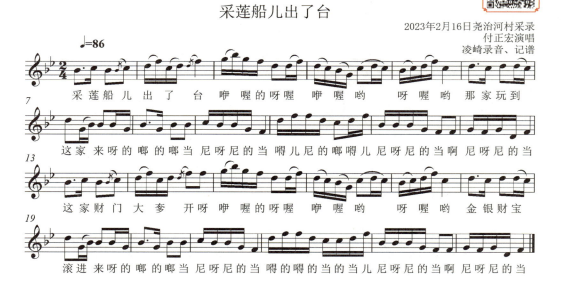

3. 采莲船儿来得欢

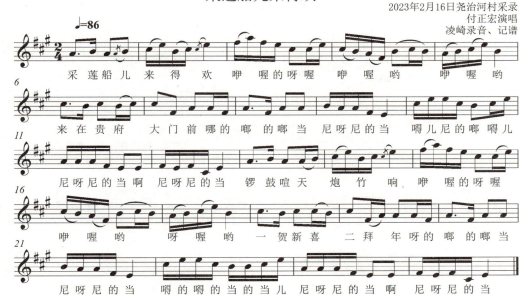

4. 恭贺送到贵府来

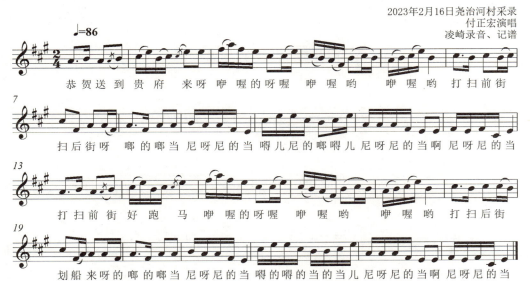

5. 姐卖筛子筛拢来

姐卖筛子筛拢来

2023年2月16日尧治河村采录
付正宏演唱
凌崎录音、记谱

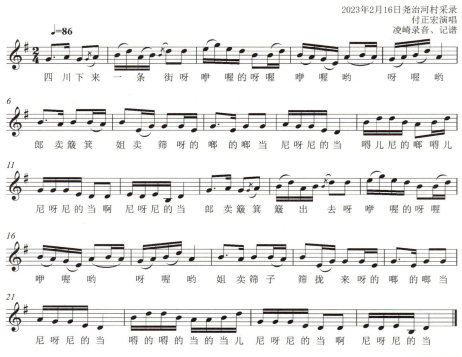

6. 两朵牡丹共枝丫

两朵牡丹共枝丫

2023年2月16日尧治河村采录
付正宏演唱
凌崎录音、记谱

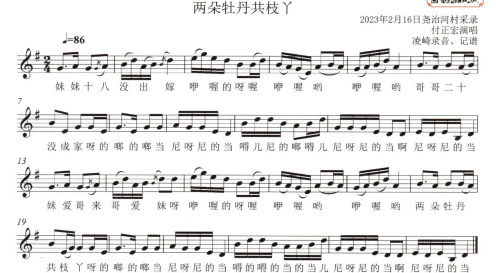

7. 忙坏牛郎织女星

忙坏牛郎织女星

2023年2月16日尧治河村采录
付正宏演唱
凌崎录音、记谱

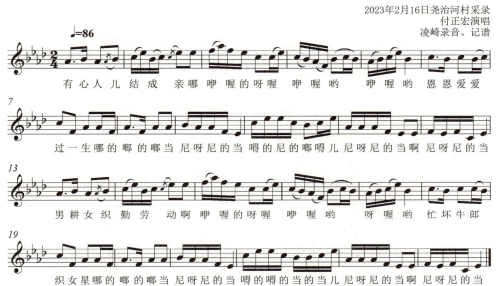

8. 人要从师井要淘

人要从师井要淘

2023年2月16日尧治河村采录
付正宏演唱
凌崎录音、记谱

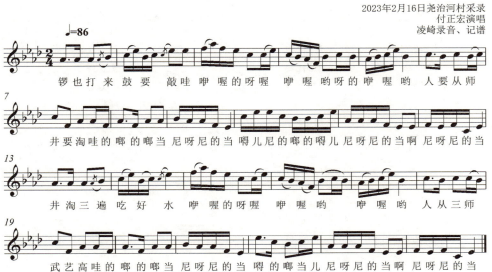

9. 什么弯弯弯上天

什么弯弯弯上天

2023年2月17日尧治河村采录
付正宏演唱
凌崎录音、记谱

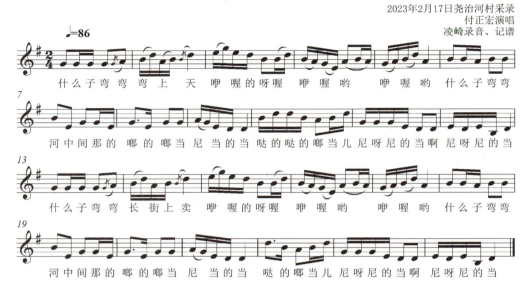

10. 十五月儿当头挂

十五月儿当头挂

2023年2月16日尧治河村采录
付正宏演唱
凌崎录音、记谱

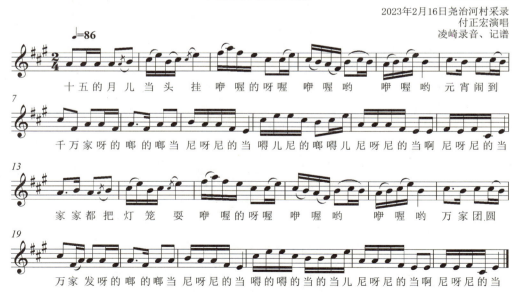

11. 桐树开花正时种

桐树开花正时种

2023年2月16日尧治河村采录
付正宏演唱
凌崎录音、记谱

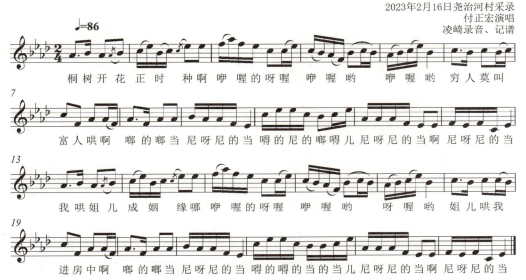

12. 一对鲤鱼蹦下河

一对鲤鱼蹦下河

2023年2月17日尧治河村采录
付正宏演唱
凌崎录音、记谱

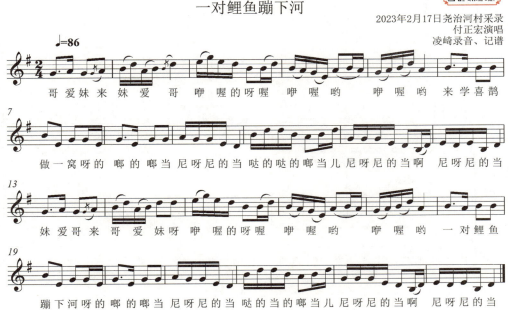

第二节　黄政玲演唱的花鼓
（蛮腔、打腔、平腔、钉缸调）

本节收录黄政玲的四种花鼓唱腔，其中，蛮腔20首、打腔4首、平腔2首、钉缸调2首。

一、蛮腔

1. 家有摇钱树一棵

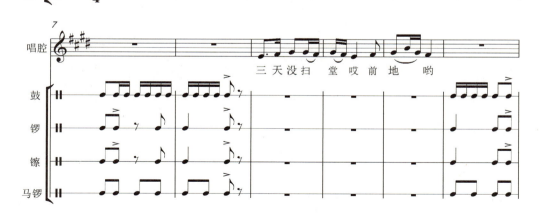

中　篇　尧治河民歌整理保存

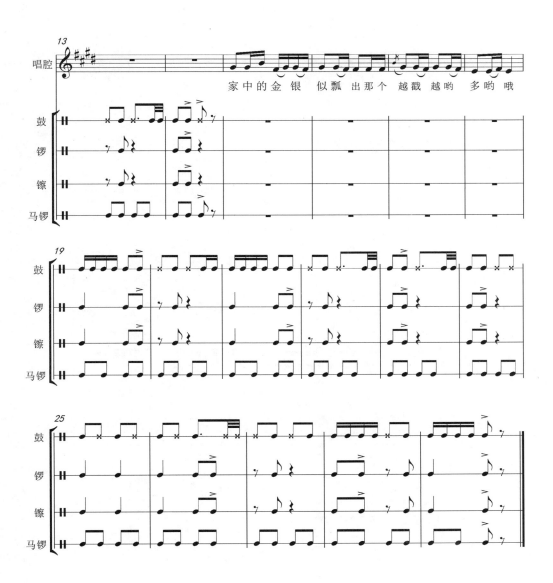

2. 你过喜事我送恭贺

你过喜事我送恭贺

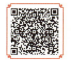

2022年7月2日尧治河村采录
黄政玲唱兼鼓、付正宏锣
袁志凤镲、巩启家马锣
凌崎录音、记谱

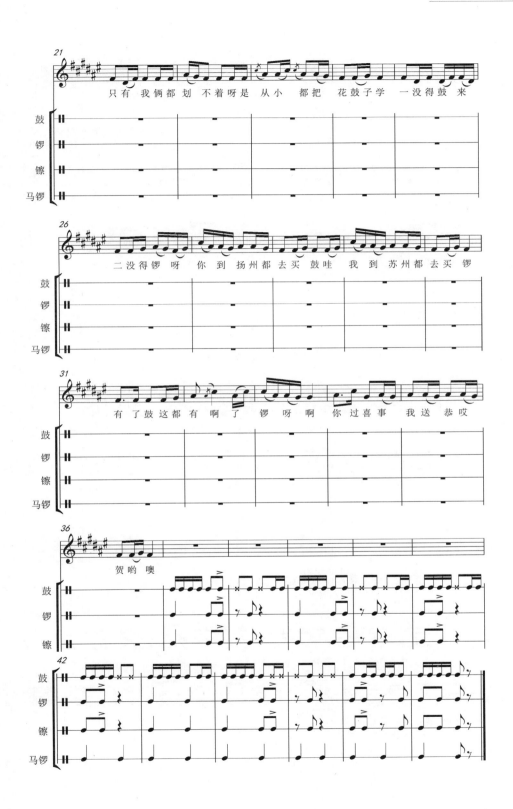

3. 把歌让给行家唱

把歌让给行家唱

2023年2月14日尧治河村采录
黄政玲演唱
凌崎录音、记谱

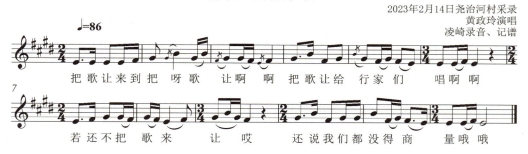

4. 唱歌莫怕歌师多

唱歌莫怕歌师多

2023年2月14日尧治河村采录
黄政玲演唱
凌崎录音、记谱

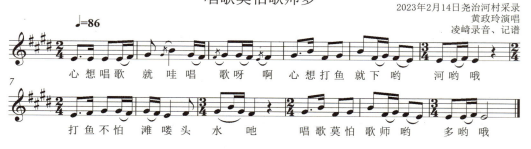

5. 唱歌要请行家来

唱歌要请行家来

2023年2月14日尧治河村采录
黄政玲演唱
凌崎录音、记谱

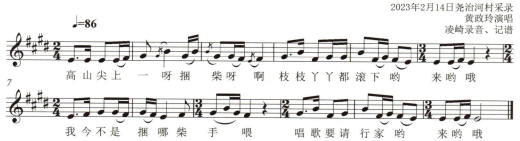

6. 唱歌只要嘴动弹

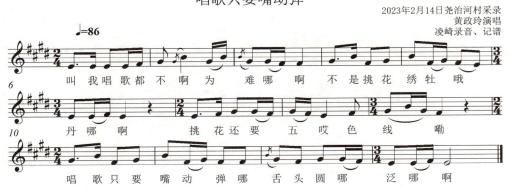

7. 放下脸来唱山歌

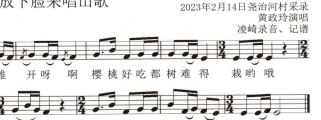

8. 喉咙有棵山歌树

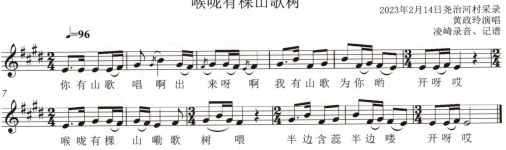

9. 莫叫山歌冷了台

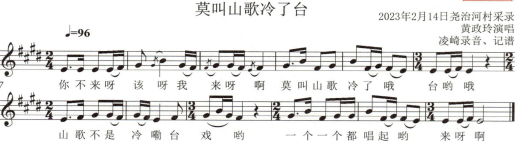

10. 桥下有水桥上凉

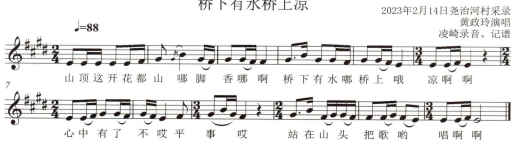

11. 山歌好唱难起头

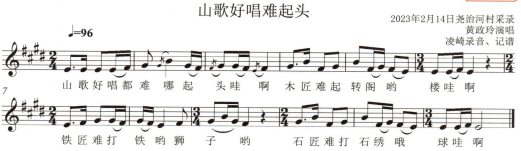

12. 谁人管我唱歌人

谁人管我唱歌人

2023年2月14日尧治河村采录
黄政玲演唱
凌崎录音、记谱

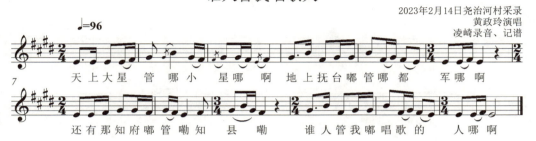

13. 文武秀才会断科

文武秀才会断科

2023年2月14日尧治河村采录
黄政玲演唱
凌崎录音、记谱

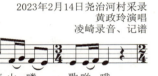
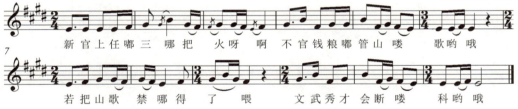

14. 我换歌师你歇歇

我换歌师你歇歇

2023年2月14日尧治河村采录
黄政玲演唱
凌崎录音、记谱

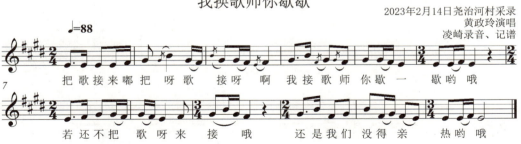

15. 五湖四海访宾朋

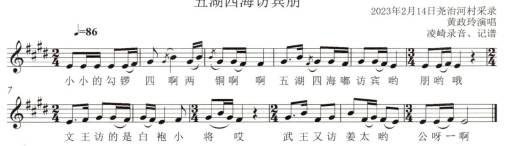

16. 小麦黄了擀面汤

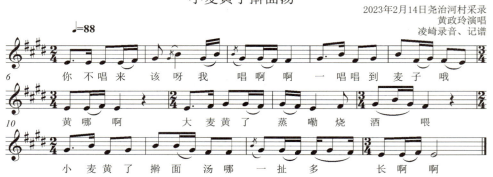

17. 心里好像撞杆打

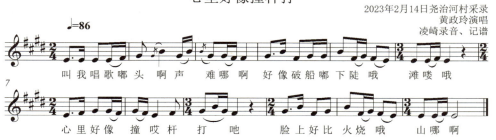

18. 一匹白马奔过河

一匹白马奔过河

2023年2月14日尧治河村采录
黄政玲演唱
凌崎录音、记谱

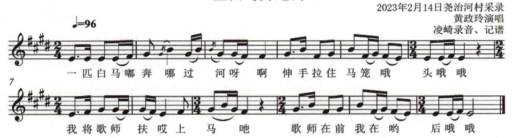

19. 这方出些好人才

这方出些好人才

2023年2月15日尧治河村采录
黄政玲演唱
凌崎录音、记谱

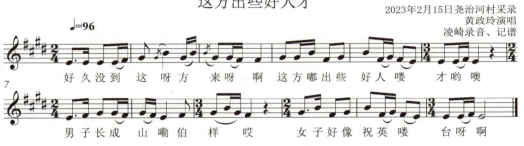

20. 挣脱封条还要唱

挣脱封条还要唱

2023年2月15日尧治河村采录
黄政玲演唱
凌崎录音、记谱

二、打腔

1. 我的调子用马驮

我的调子用马驮

2023年2月19日尧治河村采录
黄政玲演唱兼锣、付正宏鼓
袁志凤镲、胡国玉马锣
凌崎录音、记谱

2. 小小灯笼红纠纠

小小灯笼红纠纠

2023年2月19日尧治河村采录
黄政玲演唱兼锣、付正宏鼓
袁志凤镲、胡国玉马锣
凌崎录音、记谱

3. 山歌全靠古人传

山歌全靠古人传

2023年2月17日尧治河村采录
黄政玲演唱
凌崎录音、记谱

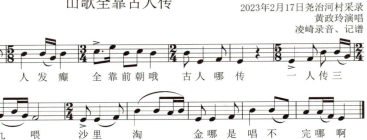

4. 小小鼓槌七寸三

小小鼓槌七寸三

2023年2月17日尧治河村采录
黄政玲演唱
凌崎录音、记谱

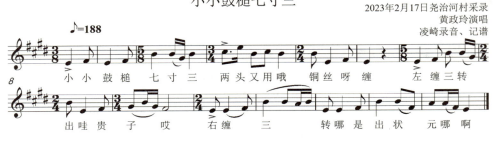

三、平腔

1. 小小鱼儿红口鳃

小小鱼儿红口鳃

2023年2月19日尧治河村采录
黄政玲演唱兼锣、付正宏鼓
袁志凤镲、胡国玉马锣
凌崎录音、记谱

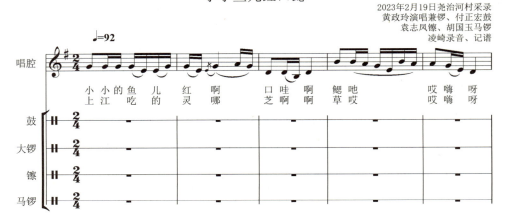

中 篇　尧治河民歌整理保存

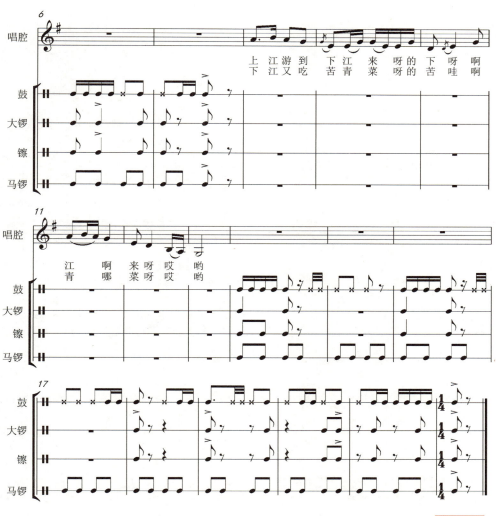

2. 小小花鼓到此来

小小花鼓到此来

2023年4月2日尧治河村采录
黄政玲演唱
凌崎录音、记谱

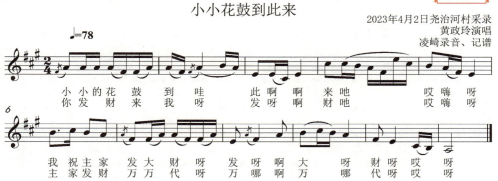

四、钉缸调

1. 什么弯弯弯上天

2. 钻进骨子钻进心

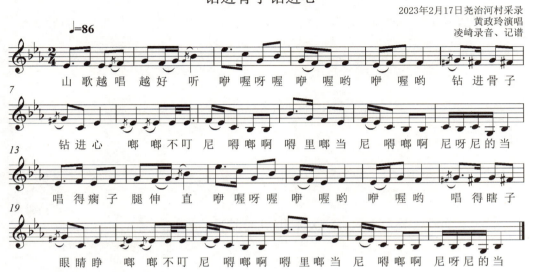

第三节 胡国玉演唱的花鼓
（蛮腔、打腔、平腔、钉缸调）

本节收录胡国玉的四种花鼓唱腔，其中，蛮腔14首、老式蛮腔2首、打腔2首、平腔2首、钉缸调2首。

一、蛮腔

1. 久不相见心莫冷

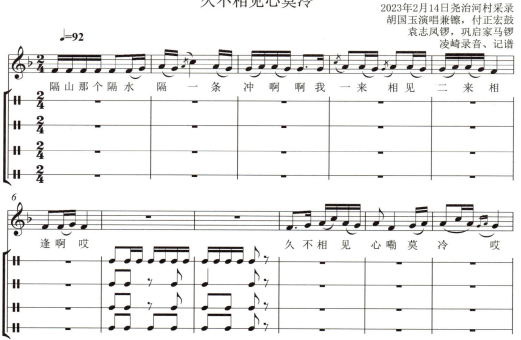

2023年2月14日尧治河村采录
胡国玉演唱兼镲，付正宏鼓
袁志凤锣，巩启家马锣
凌崎录音、记谱

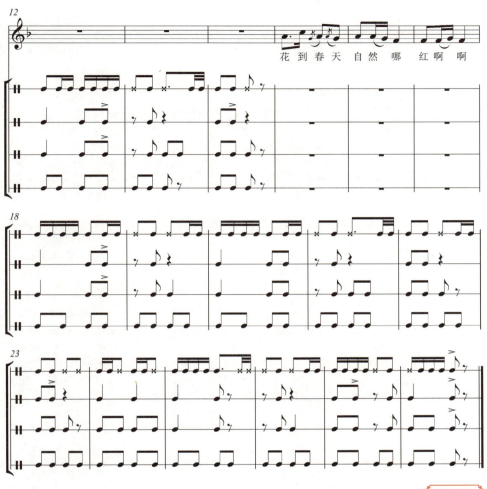

2. 唱歌不要放高声

唱歌不要放高声

2023年2月17日尧治河村采录
胡国玉演唱
凌崎录音、记谱

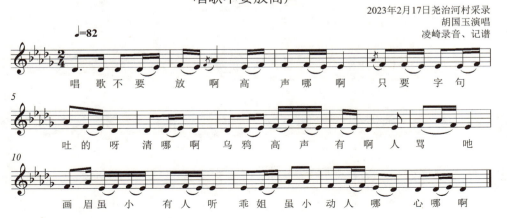

3. 鲤鱼喜欢游池塘

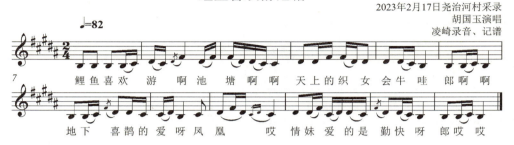

4. 轻工没到宝府来

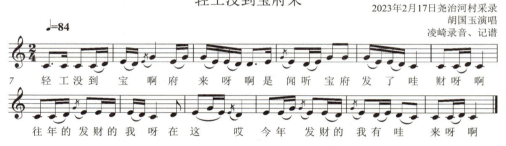

5. 轻工没到这一方

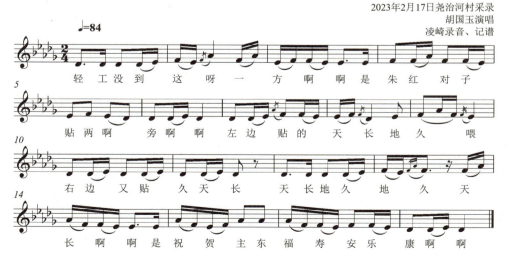

6. 山歌打动姐的心

山歌打动姐儿心

2023年2月17日尧治河村采录
胡国玉演唱
凌崎录音、记谱

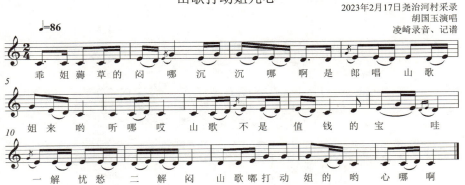

乖姐薅草的闷哪沉沉哪啊是郎唱山歌姐来哟听哪哎山歌不是值钱的宝哇一解忧愁二解闷山歌嘟打动姐的哟心哪啊

7. 手中无钱难见姐

手中无钱难见姐

2023年2月17日尧治河村采录
胡国玉演唱
凌崎录音、记谱

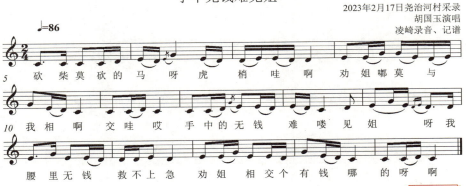

砍柴莫砍的马呀虎梢哇啊劝姐嘟莫与我相啊交哇哎手中的无钱难喽见姐呀我腰里无钱救不上急劝姐相交个有钱哪的呀啊

8. 水涨三尺淹了桥

水涨三尺淹了桥

2023年2月17日尧治河村采录
胡国玉演唱
凌崎录音、记谱

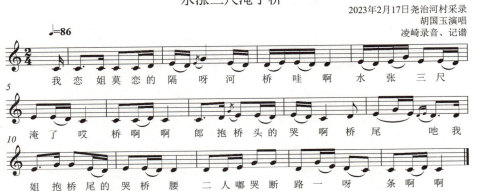

我恋姐莫恋的隔呀河桥哇啊水张三尺淹了哎桥啊啊郎抱桥头的哭啊桥尾咃我姐抱桥尾的哭桥腰二人嘟哭断路一呀条啊啊

9. 虽说人穷志不穷

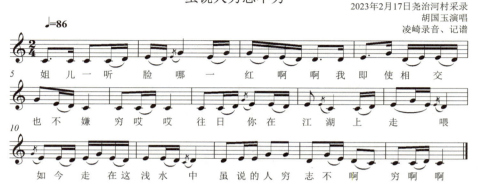

10. 太阳渐渐往西溜

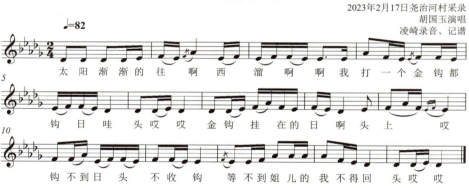

11. 太阳一出满山红

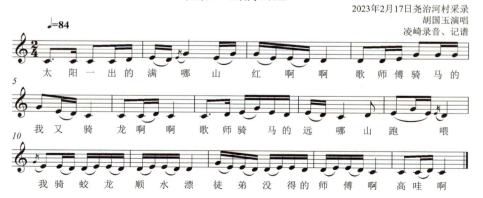

12. 我跟姐儿同过河

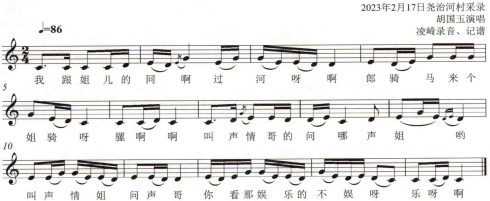

13. 一对鼓槌七寸三

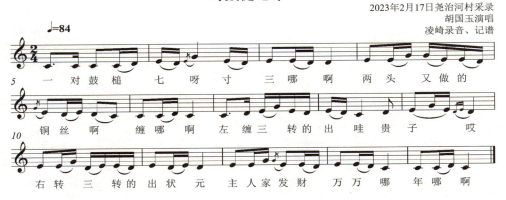

14. 这山望到那山高

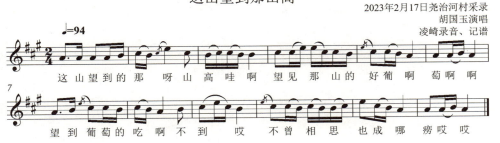

二、老式蛮腔

1. 戒指丢在碗里头

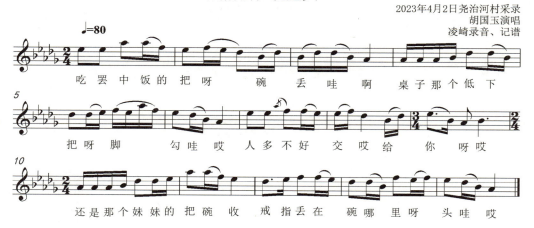

2. 一心只爱种田郎

三、打腔

1. 什么有嘴不说话

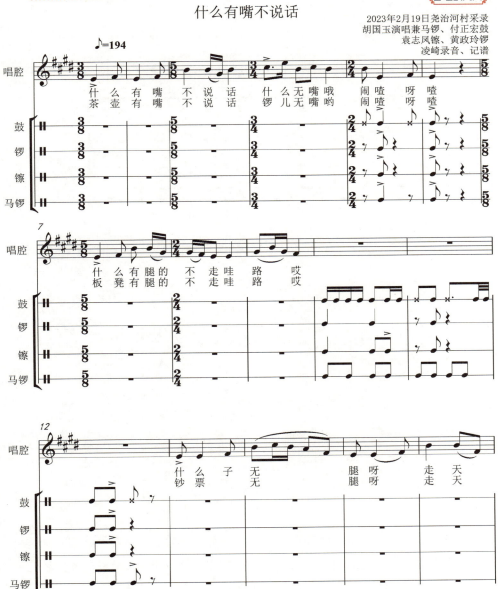

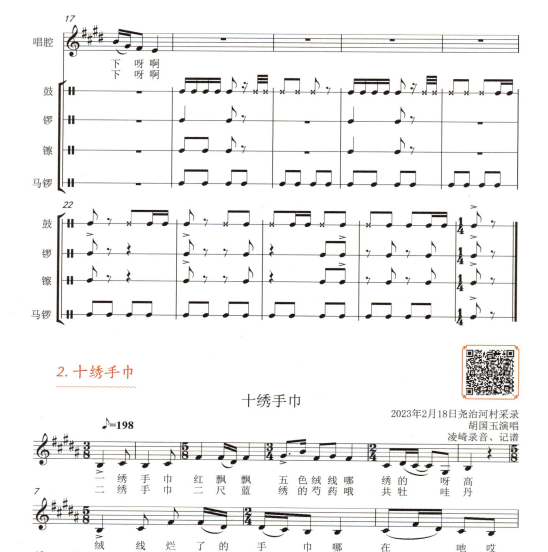

2. 十绣手巾

三绣手巾三尺青，上面的绒线有半斤，绒线本是值钱的宝，情郎哥出门要小心。

四绣手巾四角方，绣的花瓶各多样，西边(东边)绣的龙头摆尾，西边这又绣桂花香。

五绣手巾五尺红，高头又绣五条龙，劝郎少打江边走，打湿手巾变蛟龙。

六绣手巾六寸纱，招呼情郎早回家，劝你回家莫来赌，输了银钱败了家。

七绣手巾七寸金，绣的南海观世音，观音坐在莲花盆，莲花盆里笑盈盈。

八绣手巾八尺长,保山保水又保家,保证公婆活百岁,保佑二人好成双。

九绣手巾九尺飘,高头又绣张果老,张果老来吕洞宾,都是八仙会上人。

十绣手巾共一丈,郎脚搭在姐脚上,羊肝美酒桌上放,姐在房中叫情郎。

四、平腔

1. 小小鱼儿红口鳃

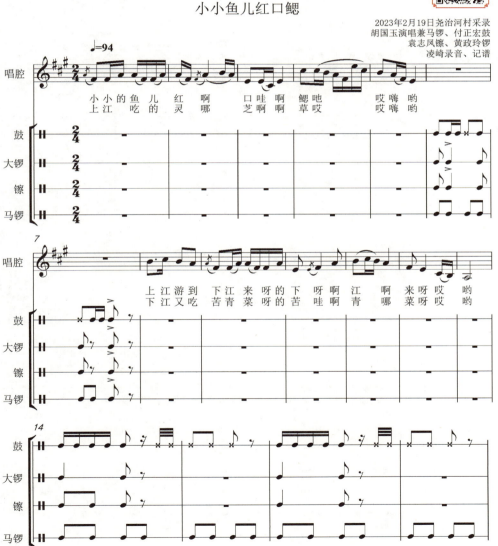

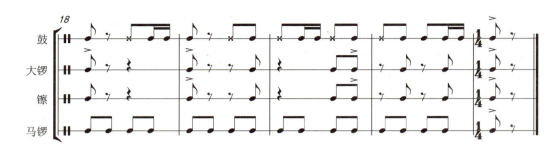

2. 南风没得北风凉

2023年4月2日尧治河村采录
胡国玉演唱
凌崎录音、记谱

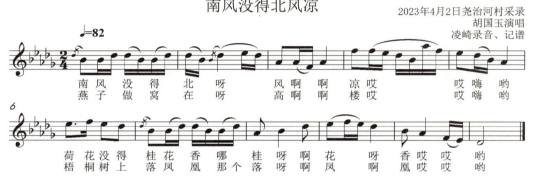

四、钉缸调

1. 什么结籽高又高

2023年2月19日尧治河村采录
胡国玉演唱兼马锣、付正宏鼓
袁志凤镲、黄政玲锣
凌崎录音、记谱

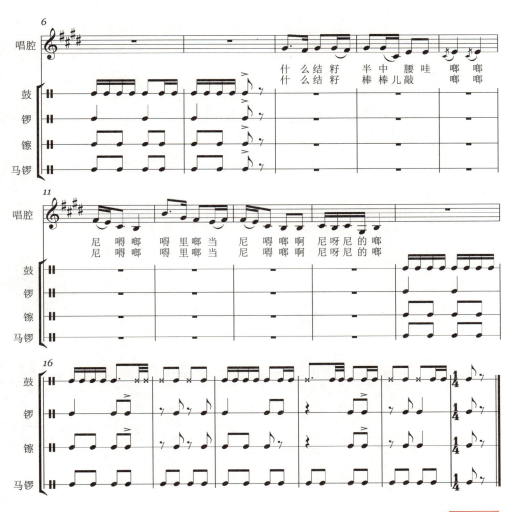

2. 一把扇子两面花

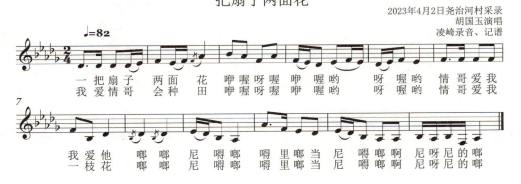

第四节 袁志凤演唱的花鼓

（蛮腔、老式蛮腔、平腔、钉缸调）

　　本节收录袁志凤的五种花鼓唱腔，其中，蛮腔10首、老式蛮腔5首、打腔5首、平腔2首、钉缸调2首。

一、蛮腔

1. 人要从师井要淘

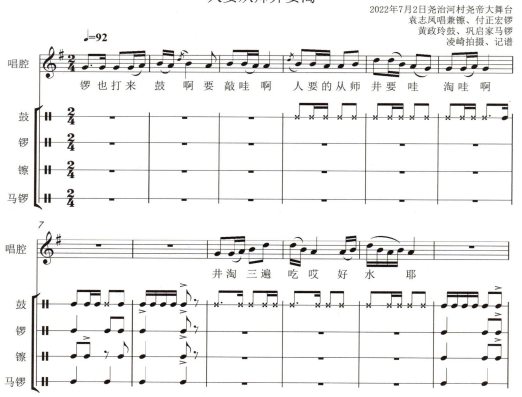

人要从师井要淘

2022年7月2日尧治河村尧帝大舞台
袁志凤唱兼镲、付正宏锣
黄政玲鼓、巩启家马锣
凌崎拍摄、记谱

中 篇　尧治河民歌整理保存

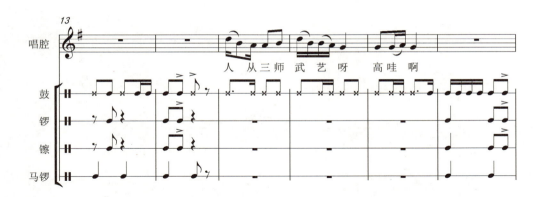

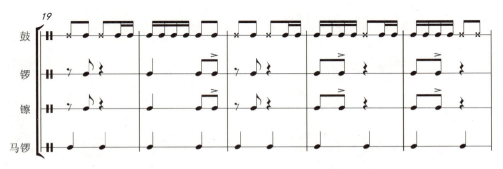

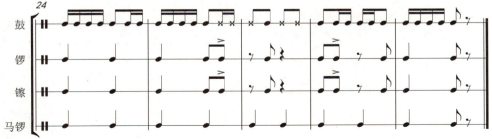

2. 半边柳树半边杨

半边柳树半边杨

2023年2月14日尧治河村采录
袁志凤演唱
凌崎录音、记谱

3. 不是人好我不来

不是人好我不来

2023年2月14日尧治河村采录
袁志凤演唱
凌崎录音、记谱

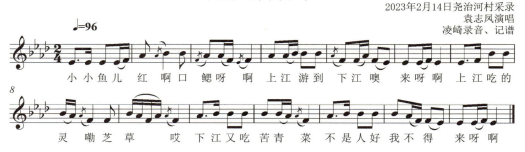

4. 高家山上一块田

高家山上一块田

2023年2月14日尧治河村采录
袁志凤演唱
凌崎录音、记谱

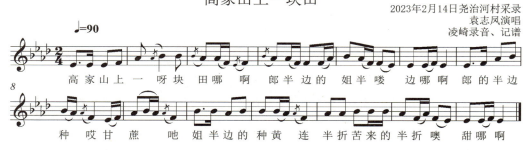

5. 姐儿住在对门崖

姐儿住在对门崖

2023年2月14日尧治河村采录
袁志凤演唱
凌崎录音、记谱

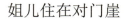
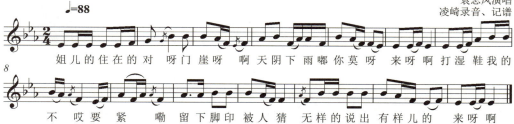

6. 砍个杉木搭个桥

砍个杉木搭个桥

2023年2月14日尧治河村采录
袁志凤演唱
凌崎录音、记谱

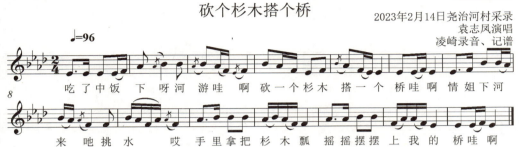

7. 石榴开花叶叶黄

石榴开花叶叶黄

2023年2月16日尧治河村采录
袁志凤演唱
凌崎录音、记谱

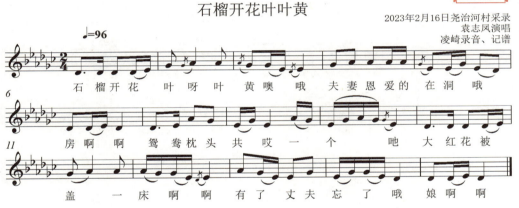

8. 三十六茆煞后跟

三十六茆煞后跟

2023年2月14日尧治河村采录
袁志凤演唱
凌崎录音、记谱

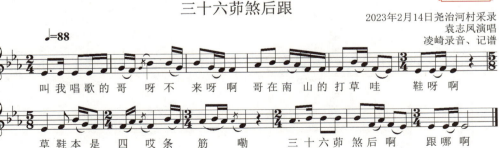

9. 郎在山上打斑鸠

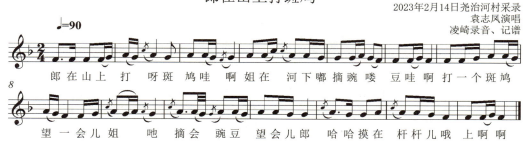

10. 小小锣儿一点铜

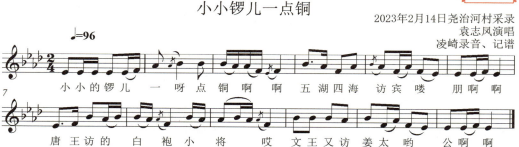

二、老式蛮腔

1. 天上星星朗朗稀

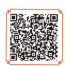

中　篇　尧治河民歌整理保存

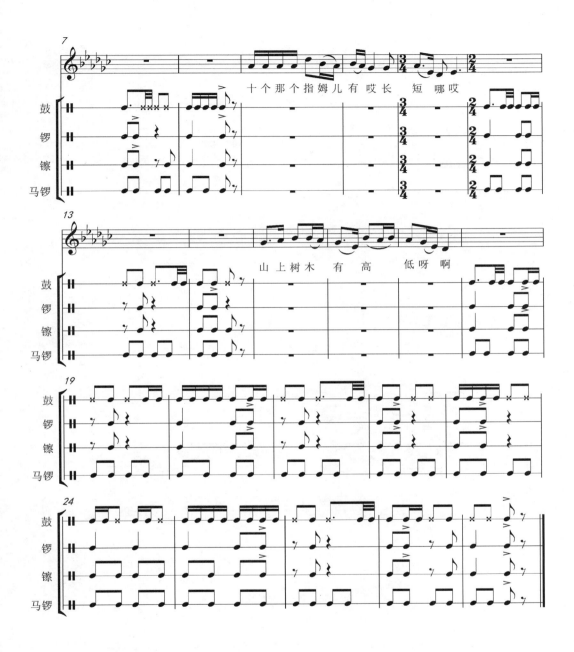

2. 大河涨水小河浑

大河涨水小河浑

2023年2月15日尧治河村采录
袁志凤演唱
凌崎录音、记谱

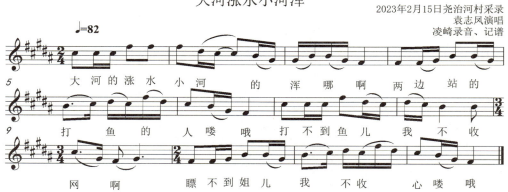

3. 还有行家在后头

还有行家在后头

2023年2月15日尧治河村采录
袁志凤演唱
凌崎录音、记谱

4. 郎是风筝姐是线

郎是风筝姐是线

2023年2月15日尧治河村采录
袁志凤演唱
凌崎录音、记谱

5. 划拳歌

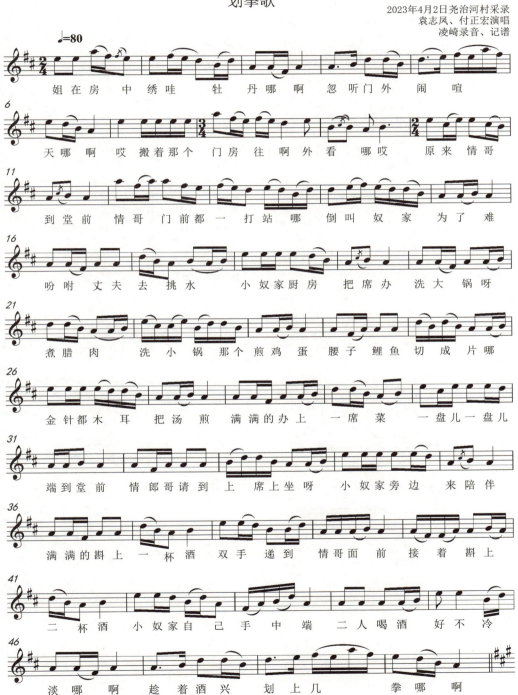

划拳歌

2023年4月2日尧治河村采录
袁志凤、付正宏演唱
凌崎录音、记谱

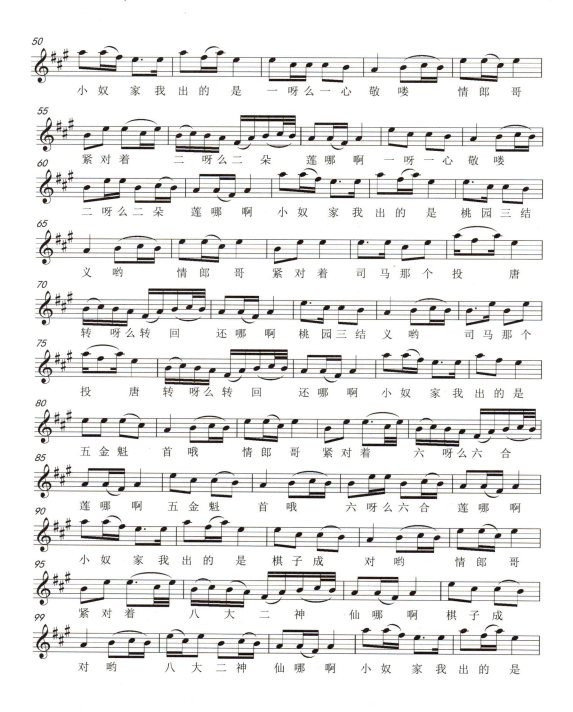

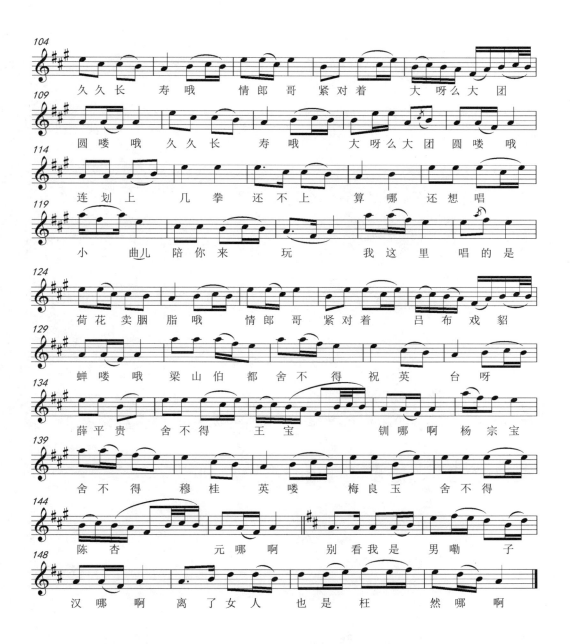

三、打腔

1. 唱个星星伴月亮

2. 好似花线配花针

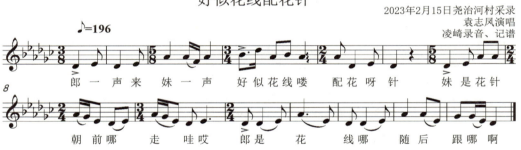

3. 妹若有意快点头

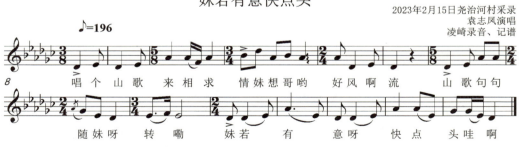

4. 情哥情妹唱起来

情哥情妹唱起来

2023年2月15日尧治河村采录
袁志凤演唱
凌崎录音、记谱

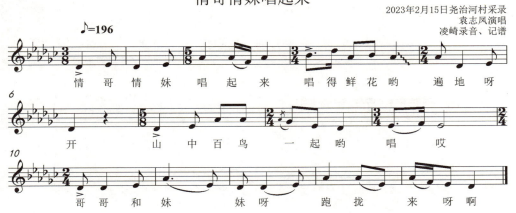

5. 无郎无妹不成歌

无郎无妹不成歌

2023年2月15日尧治河村采录
袁志凤演唱
凌崎录音、记谱

四、平腔

1. 天上星多月不明

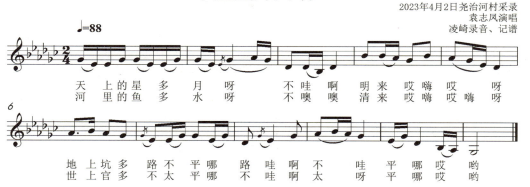

2023年4月2日尧治河村采录
袁志凤演唱
凌崎录音、记谱

2. 小小勾锣四两铜

2023年4月2日尧治河村采录
袁志凤演唱
凌崎录音、记谱

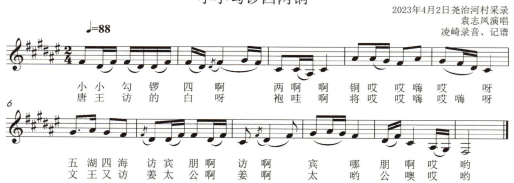

五、钉缸调

1. 小小灯笼红纠纠

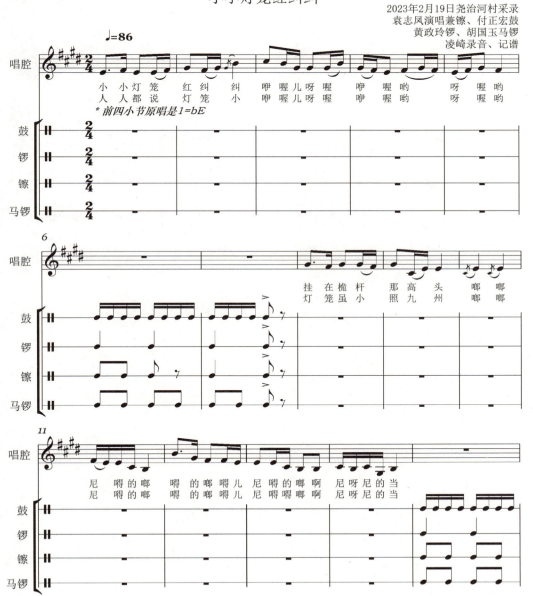

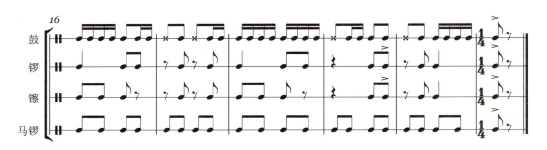

2. 阿哥挑担一百三

阿哥挑担一百三

2023年4月2日尧治河村采录
袁志凤演唱
凌崎录音、记谱

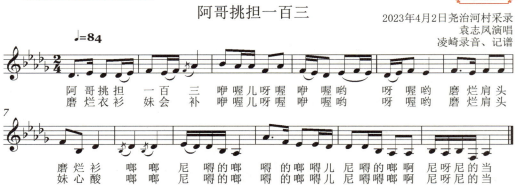

中篇　尧治河民歌整理保存

第五节　宦吉旭演唱的花鼓
（蛮腔、打腔、钉缸调）

本节收录宦吉旭的三种花鼓唱腔，其中，蛮腔14首、打腔3首、钉缸调3首。

一、蛮腔

1. 唱歌还是少年郎

唱歌还是少年郎

2023年2月16日尧治河村采录
宦吉旭演唱
凌崎录音、记谱

2. 对门对户对条街

对门对户对条街

2023年2月16日尧治河村采录
宦吉旭演唱
凌崎录音、记谱

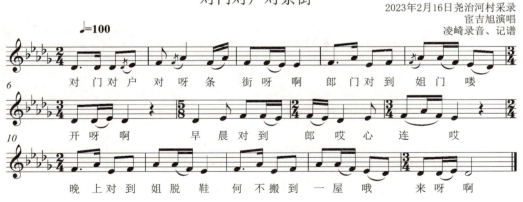

3. 高山尖上一捆柴

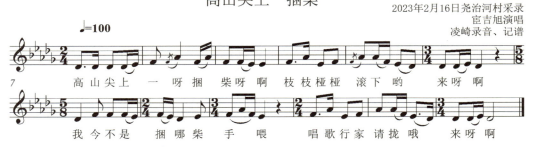

4. 哥在南山打骨牌

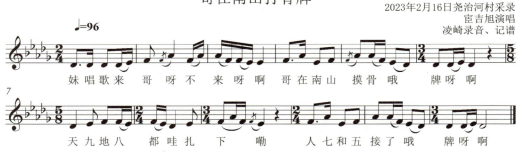

5. 人人都说耕读好

6. 姐儿门前一树槐

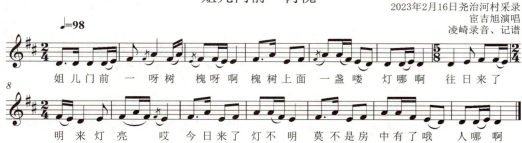

7. 姐儿门前一条河

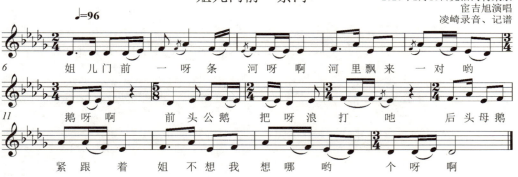

8. 三十六茆煞后跟

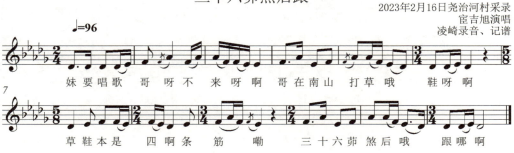

9. 我心只有妹一人

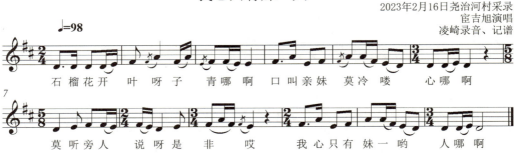

10. 小小舟船两头尖

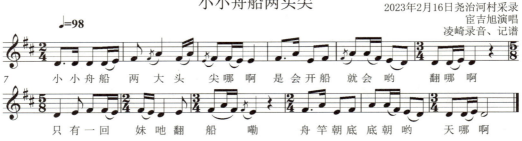

11. 别的女子我不瞄

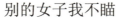

12. 心中只有你一人

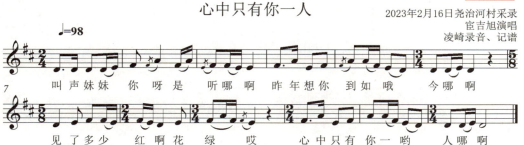

13. 一把扇子两面黄

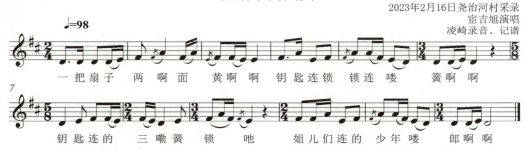

14. 一匹白马奔过沟

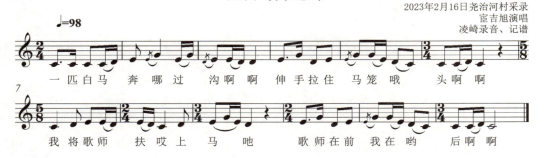

二、打腔

1. 郎的衣裳姐来装

2. 哪朵开在郎心上

3. 太阳当顶晌午过

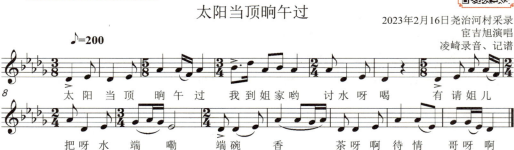

三、钉缸调

1. 妹是高山一朵花

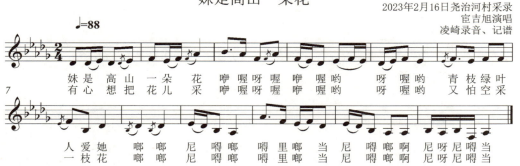

2. 日出日落一点红

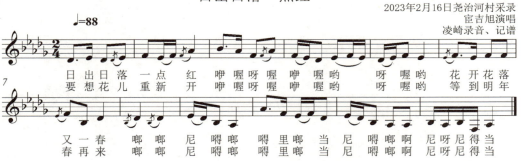

3. 日前与妹见一面

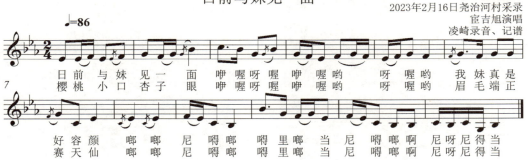

第六节 方学文演唱的平腔花鼓

1. 什么弯弯弯上天

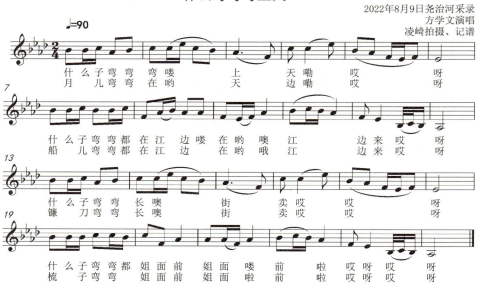

2. 天河岸边九道弯

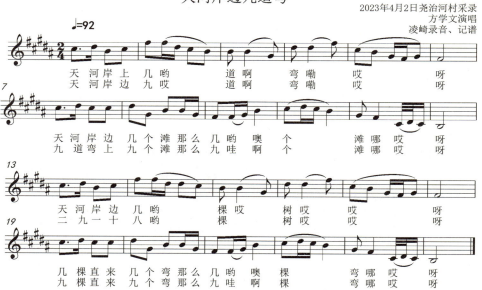

3. 牛郎织女来相见

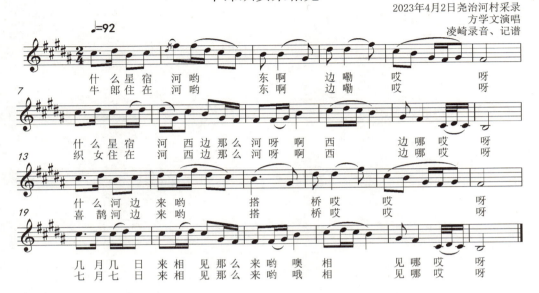

4. 放下篮子打火炮

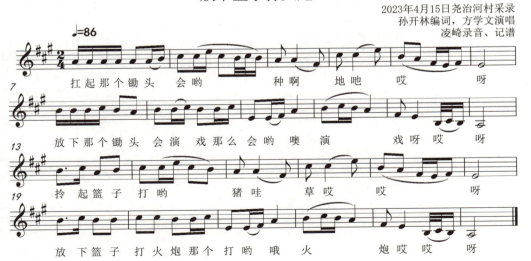

第七节 其他歌手演唱的花鼓

1. 天上星星朗朗稀（王绵军）

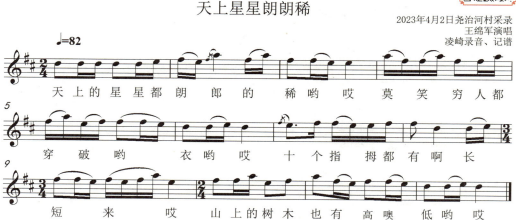

2. 不是人好不得来（王绵军）

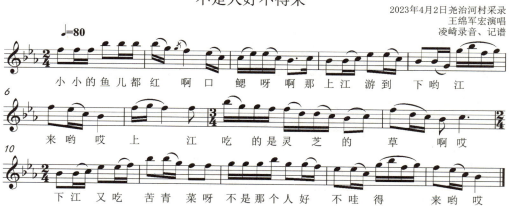

3. 人要从师井要淘（王绵军）

2023年4月2日尧治河村采录
王绵军宏演唱
凌崎录音、记谱

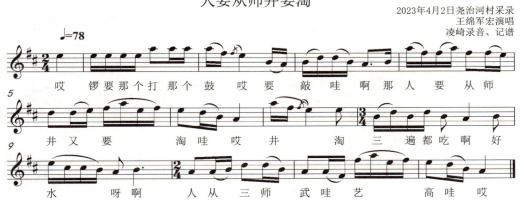

4. 东坡鹌鹑叫一声（王绵军）

2023年4月2日尧治河村采录
王绵军演唱
凌崎录音、记谱

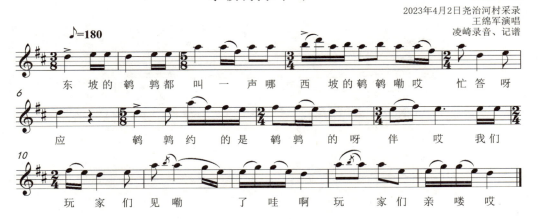

5. 姐卖筛子筛拢来（陈家菊）

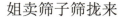

2023年4月2日尧治河村采录
陈家菊演唱
凌崎录音、记谱

6. 一树桃花一枝梅（王绵华）

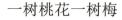

2023年4月2日尧治河村采录
王绵华演唱
凌崎录音、记谱

第四章

小调类民歌

第一节 袁志凤演唱的小调

本节收录袁志凤演唱的小调类民歌 11 首。

1. 采茶五更

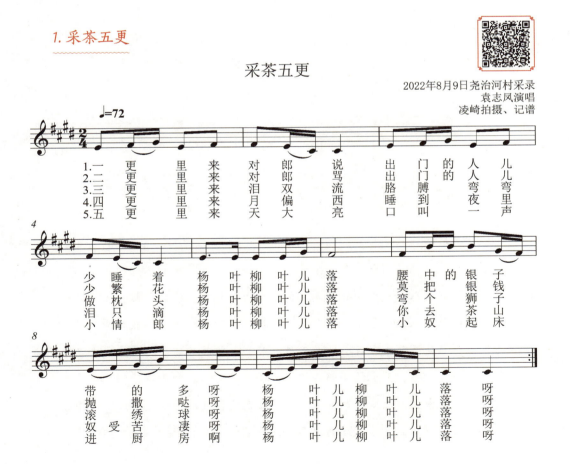

2. 单探妹

单探妹

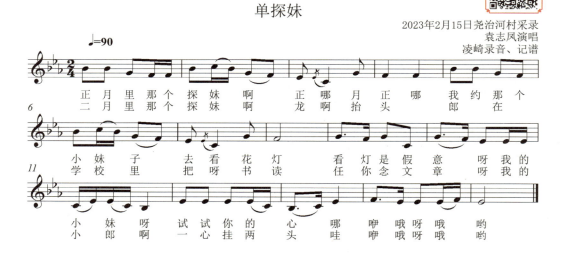

2023年2月15日尧治河村采录
袁志凤演唱
凌崎录音、记谱

三月里探妹是清明，家家户户去祭坟，路上遇见你我的小妹，你为何不作声。

四月里探妹四月八，我约小妹来园摘黄瓜，大的拃把长我的小妹，小的才开花。

五月里探妹是端阳，糯米粽子拌砂糖，你说你的甜我的小妹，我说我的香。

六月里探妹三伏天，我和我小妹走路肩并肩，手拿鹅毛扇我的小妹，咱俩把风扇。

七月里探妹七月七，天上的牛郎会织女，隔着天河水我的小妹，难坏了两夫妻。

八月里探妹是中秋，西瓜月饼红石榴，还有两块钱我的小妹，留给你过中秋。

九月里探妹是重阳，菊花造酒满缸香，伸手摘一朵我的小妹，插在姐头上。

十月里探妹十月一，我和我的小妹去看戏，坐在戏台下我的小妹，一对好夫妻。

冬月里探妹雪花飘，我给小妹子买件棉袄，棉袄买好了我的小妹，你穿到哥瞧瞧。

腊月里探妹整一年，官粉胭脂都买全，擦个粉白脸我的小妹，过个热闹年。

擦个粉白脸我的小妹，过个热闹年。

3. 倒采茶

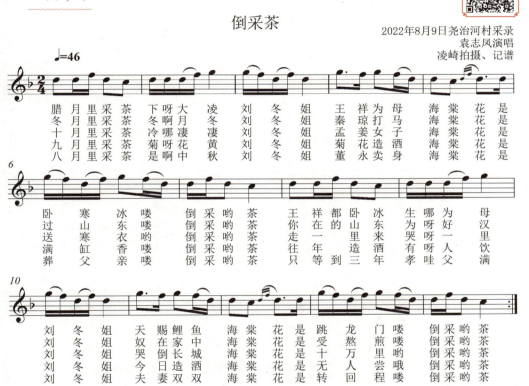

七月里采茶七月七（刘冬姐），天上牛郎（海棠花）是会子女（倒采茶）。

七月七日会一面（刘冬姐），银河隔断（海棠花）两夫妻（倒采茶）。

六月里采茶采山坡（刘冬姐），魏征丞相（海棠花）斩老龙（倒采茶）。

斩的老龙头落地（刘冬姐），阴魂缠住（海棠花）唐太宗（倒采茶）。

五月里采茶是端阳（刘冬姐），磨坊受苦（海棠花）李三娘（倒采茶）。

白天挑水三百担（刘冬姐），夜晚挨磨（海棠花）到天亮（倒采茶）。

四月里采茶茶花开（刘冬姐），无情无义（海棠花）蔡伯喈（倒采茶）。

凤阳丢下张氏女（刘冬姐），外邦求官（海棠花）没回来（倒采茶）。

三月里采茶三月三（刘冬姐），昭君娘娘（海棠花）和北番（倒采茶）。

二人来到童台上（刘冬姐），依依不舍（海棠花）泪不干（倒采茶）。

二月里采茶龙抬头（刘冬姐），官家小姐（海棠花）抛绣球（倒采茶）。

绣球抛给薛平贵（刘冬姐），薛家代代（海棠花）出诸侯（倒采茶）。

正月里采茶正月正（刘冬姐），大雪封山（海棠花）不出门（倒采茶）。

有朝一日霜雪化（刘冬姐），辞别父母（海棠花）茶山行（倒采茶）。

4. 戒洋烟

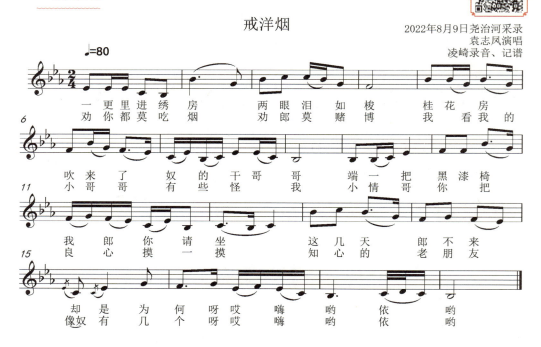

二更里坐床边，手搭郎的肩，樱桃口紧对着我郎的耳边，吃喝玩乐任你学，你千万都不该吃洋烟。劝你莫赌博，劝你莫吃烟，我看我的小哥哥有些不喜欢，小情哥你朝后看一看，有哪个吃洋烟他不作难。

三更里坐牙床，劝声我的郎，你抽烟都不该把那个烟馆上，不知不觉上了烟馆的当，烟瘾都落在我郎的身上。枪是那杀人枪，烟是迷魂汤，烟馆子成了杀人的战场，任你家中金银万贯，一样在烟馆里花灰飞扬。

四更里坐床榻,劝郎一句话,吃洋烟的人儿毫无搭撒,烟瘾一发难招架,鼻涕涎水眼泪巴澌。

脚瘫手又软,头昏眼又花,小明灯成了救命的菩萨,当初只顾贪玩耍,好好的家产都败光哒。

五更里天又明,我郎你是听,想我郎吃洋烟好不伤心,我看你吃成了一个什痨病,腰弓背驼,不成人形。我不心疼你,哪个来心疼?劝我郎快快戒掉洋烟瘾,我劝我的郎快快来收心,浪子回头定能转乾坤。浪子回头定能转乾坤。

5.十爱嫂

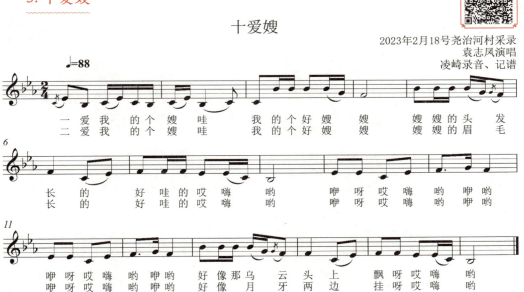

三爱我的个嫂哇,我的个好嫂嫂,嫂嫂的眼睛长得好哎嗨哟,咿呀哎嗨哟咿哟,咿呀哎嗨哟咿哟,好像铃铛两边挂呀哎嗨哟。

四爱我的个嫂哇,我的个好嫂嫂,嫂嫂的脸蛋长得好哎嗨哟,咿呀哎嗨哟咿哟,咿呀哎嗨哟咿哟,不擦官粉也很飘哎嗨哟。

五爱我的个嫂哇,我的个好嫂嫂,嫂嫂的小嘴长得好哎嗨哟,咿呀哎嗨哟咿哟,咿呀哎嗨哟咿哟,说出的话来真乖巧哎嗨哟。

六爱我的个嫂哇,我的个好嫂嫂,嫂嫂的下巴长得好哎嗨哟,咿呀哎嗨哟咿哟,咿呀哎嗨哟咿哟,下巴尖尖在胸前哎嗨哟。

七爱我的个嫂哇，我的个好嫂嫂，嫂嫂的肚子长得好哎嗨哟，咿呀哎嗨哟咿哟，咿呀哎嗨哟咿哟，好像毛孩儿在摇动哎嗨哟。

八爱我的个嫂哇，我的个好嫂嫂，嫂嫂的金莲长得好哎嗨哟，咿呀哎嗨哟咿哟，咿呀哎嗨哟咿哟，你的金莲三寸多哎嗨哟。

九爱我的个嫂哇，我的个好嫂嫂，嫂嫂的大腿长得好哎嗨哟，咿呀哎嗨哟咿哟，咿呀哎嗨哟咿哟，好像冬瓜没长毛哎嗨哟。

十爱我的个嫂哇，我的个好嫂嫂，嫂嫂的人才长得好哎嗨哟，咿呀哎嗨哟咿哟，咿呀哎嗨哟咿哟，一天看不到心发毛哎嗨哟。

6. 十把扇子

十把扇子

2023年2月18号尧治河村采录
袁志凤演唱
凌崎录音、记谱

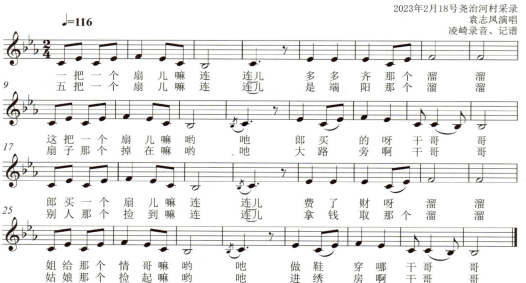

八把一个扇儿连连儿，是中秋溜溜，姑嫂那个二人哟吔，去梳头干哥哥。

嫂子一个梳得连连儿，龙摆尾溜溜，姑子那个梳得哎嗨哟，凤点头干哥哥。

十把一个扇儿连连儿，小阳春溜溜，人人那个马马哟吔，去接亲干哥哥。

接到一个半路连连儿，吹吹打溜溜，接到那个屋里哎嗨哟，做主人干哥哥。

7. 十绣

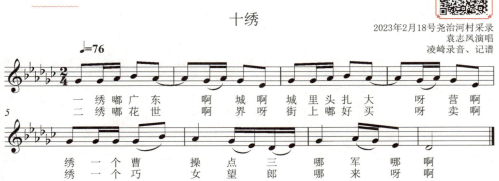

三绣陈杏元，杏元去和番，眼泪汪汪童台站。四绣观世音，坐在莲花盆，怀抱娇娃笑盈盈。

五绣莲花开，哪吒闹东海，四海龙王不自在。六绣杨六郎，把守三关上，绣起焦赞和孟良。

七绣包文正，做官多清正，日断阳来夜断阴。八绣诸葛亮，隐居卧龙岗，自比管乐赛姜尚。

九绣彩莲船，船儿两头尖，绣起端阳赛龙船。十绣满天星，姐儿手段能，天下古人绣不尽。

8. 摘黄瓜

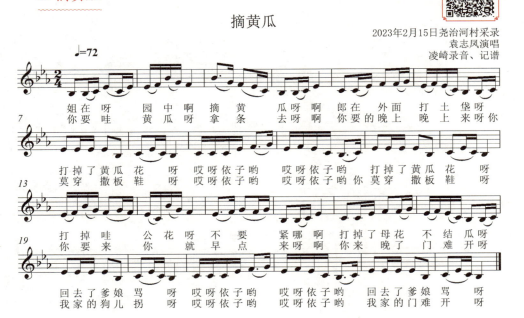

楼上啊有人哪盘问你啊，你就说是捕鱼来，神仙都也难猜呀。哎呀依子哟，哎呀依子哟，神仙都也难猜呀。

你在呀外面哪学猫叫哇，我在屋里唤猫来呀，猫猫你都进来呀。哎呀依子哟，哎呀依子哟，猫猫你进来呀。

屋里呀煨的呀大曲酒哇，桌上放的下酒菜呀，自己喝来自己筛呀。哎呀依子哟，哎呀依子哟，你自己喝来自己筛呀。

锅里呀煨的呀洗脚水啊，床下放的撒脚鞋，洗脚了上床来呀。哎呀依子哟，哎呀依子哟，你洗脚了上床来呀。

你要睡你就那头睡呀，你要晚上这头来呀，把姐姐抱在怀呀。哎呀依子哟，哎呀依子哟，把姐姐抱在怀呀。

9. 十对花（和黄政玲对唱）

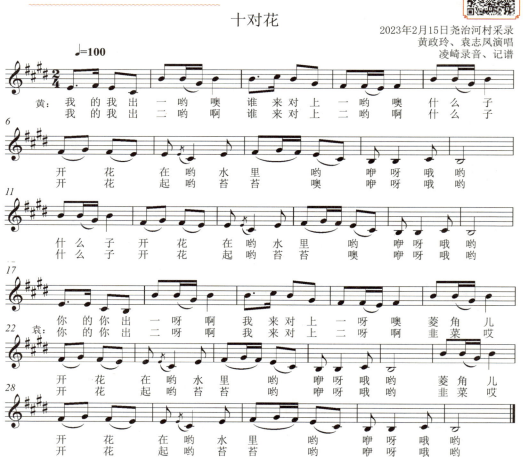

十对花

2023年2月15日尧治河村采录
黄政玲、袁志凤演唱
凌崎录音、记谱

黄：我来我出三呀，谁来对上三呀，什么子开花儿叶叶儿尖呀，依呀儿哟。
袁：你的你出三呀，我来对上三呀，辣子开花儿叶叶儿尖呀，依呀儿哟。
黄：我来我出四呀，谁来对上四呀，什么子开花儿一哟身刺呀，依呀儿哟。
袁：你的你出四呀，我来对上四呀，黄瓜开花一哟身刺呀，依呀儿哟。
黄：我来我出五呀，谁来对上五呀，什么子开花儿正端午呀，依呀儿哟。
袁：你的你出五呀，我来对上五呀，石榴开花儿正喽端午呀，依呀儿哟。
黄：我来我出六呀，谁来对上六呀，什么子开花儿楼哇上楼呀，依呀儿哟。
袁：你的你出六呀，我来对上六呀，芝麻开花儿楼哇上楼呀，依呀儿哟。
黄：我来我出七呀，谁来对上七呀，什么子开花儿两哟夫妻呀，依呀儿哟。
袁：你的你出七呀，我来对上七呀，豇豆子开花儿两呀夫妻呀，依呀儿哟。
黄：我来我出八呀，谁来对上八呀，什么子开花儿像哟喇叭呀，依呀儿哟。
袁：你来出上八呀，我来对上八呀，南瓜开花儿像呀喇叭呀，依呀儿哟。
黄：我来我出九呀，谁来对上九呀，什么子开花儿斟呀美酒呀，依呀儿哟。
袁：你的你出九呀，我来对上九呀，菊花开花儿做呀香酒呀，依呀儿哟。
黄：我来我出十呀，谁来对上十哦，什么子开花儿十呀搭十哦，依呀儿哟。
袁：你的你出十呀，我来对上十呀，柿子开花儿十呀搭十呀，依呀儿哟。
柿子开花儿十呀搭十呀，依呀儿哟。

10. 十对花（和宦吉旭对唱）

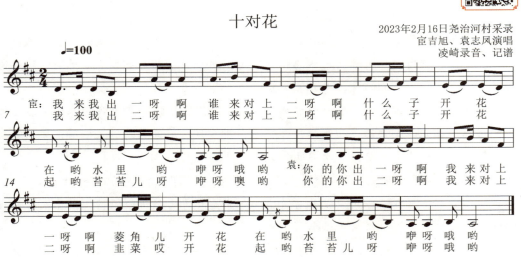

11. 双探妹

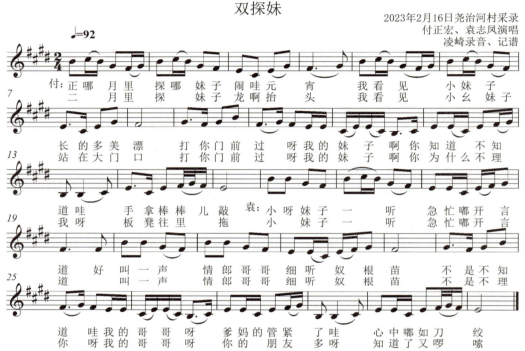

三月里探妹子是清明，我与小幺妹子一路去插青，插青是假意我的妹子，试试你的心，真情不真情。小幺妹子一听急忙开言道，叫一声情郎哥哥细听奴根苗，昨夜得一梦我的哥哥，抱住你的身，难舍又难分。

四月里探妹子四月八，我和小幺妹子一路走人家，手提两盒茶我的妹子，看看你爹妈在家不在家。小幺妹子一听急忙开言道，叫一声情郎哥哥细听奴根苗，爹妈不在家我的哥哥，陪你去玩耍，陪你去玩耍。

五月里探妹子龙船划，我与小妹子一起去买花，买花头上戴我的妹子，上下好人才，实是我心爱。小幺妹子一听急忙开言道，叫一声情郎哥哥细听奴根苗，虽然人才好我的哥哥，差块金手表小妹妹问你要。

六月里探妹子荷花开，小幺妹子得病多奇怪，茶饭都不挨我的妹子，快快说出来早点好安排。

小幺妹子一听急忙开言道,叫一声情郎哥哥细听奴根苗,肚娃渐渐高我的哥哥,爹妈看见了你看怎么好。

七月里探妹子荷花落,我与小幺妹子上街配大药,将胎去打掉我的妹子,爹妈不知道,你看好不好。小幺妹子一听急忙开言道,叫一声情郎哥哥细听奴根苗,将胎来打掉我的哥哥,别人不知道免得朋友笑。

八月里探妹子中秋来,我和小幺妹子上街去打牌,伸手拿红中我的妹子,白板放下来一定会发财。小幺妹子一听急忙开言道,叫一声情郎哥哥细听奴根苗,昨晚打麻将我的哥哥,今晚抹纸牌,问郎来不来。

九月里探妹子是重阳,我看见小幺妹子扭头两边望,哪个是你郎我的妹子,快快对我讲漂亮不漂亮。小幺妹子一听急忙开言道,叫一声情郎哥哥细听奴根苗,你是我的郎我的哥哥,长得好漂亮,站在风头上。

十月里探妹小阳春,腰中解下带一根,把你系起来我的妹子,时时挂在心,真情不真情。

小幺妹子一听急忙开言道,叫一声情郎哥哥细听奴根苗,我是你心上人我的哥哥,免得冬天冷,冷了你心疼。

冬月里探妹子雪花飘,我与小幺妹子上街买棉袄,送你穿起来我的妹子,莫管钱多少,穿起多么好。小幺妹子一听急忙开言道,叫一声情郎哥哥细听奴根苗,棉袄买到了我的哥哥,让你破费了,穿起人家笑。

腊月里探妹子家家过小年,各样的东西办得好齐全,过个热闹年我的妹子,全家都团圆,玩耍到明年。小妹子一听急忙开言道,叫一声情郎哥哥细听奴根苗,东西买好了我的哥哥,陪郎到处飘,就怕别人笑。陪郎到处飘,就怕别人笑。

第二节 胡国玉演唱的小调

本节收录胡国玉演唱的小调类民歌 13 首。

1. 打猪草

2022年8月11日尧治河村采录
胡国玉演唱
凌崎录音、记谱

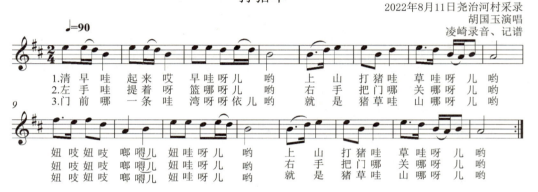

2. 你把情姐冤枉哒

2022年8月11日尧治河村采录
胡国玉、付正宏演唱
凌崎录音、记谱

1.男：那一天，我看到你屋里头来一个头戴毡帽，身穿马褂，手里杵着文明棍，架着眼镜，那是哪一个王八蛋？
2.男：那来看 奴的妈就来看奴的妈，那你为啥 子又还扯 扯又拉拉呢？
3.男：那你扯 拉拉就扯拉拉，为啥子倒在那地 下呢？
4.男：倒在那 地下就倒在那地下，为啥子地下 搞的是水 拉拉呢？
5.男：你别说 别怼，我要投你爹妈的。
6.男：那我不是把你冤枉啦？

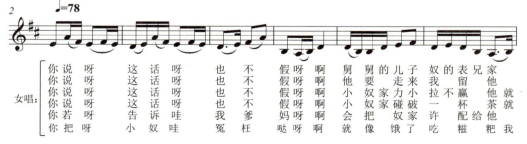

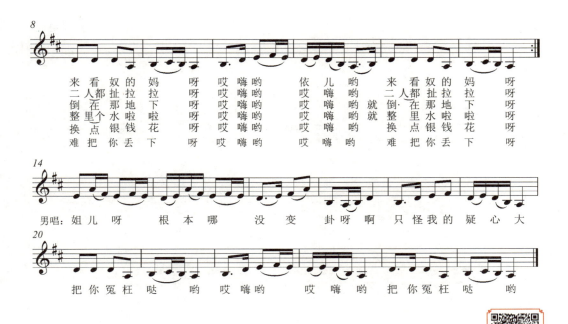

3. 十杯酒

十杯酒

2023年2月17日尧治河村采录
胡国玉演唱
凌崎录音、记谱

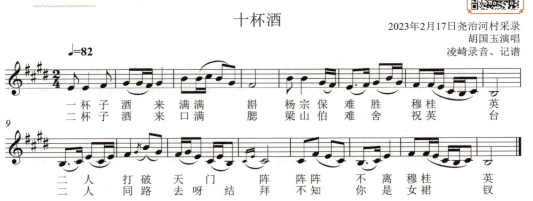

三杯酒子来桃花红，三国有个赵子龙，子龙本是一员好将，长坂坡前逞英雄。
四杯酒子来四立夏，丁山三请樊梨花，二人同行把仗打，保住秦王坐天下。
五杯酒子来是端阳，三国有个诸葛亮，算法算的多稳当，火烧赤壁美名扬。
六杯酒子来热闷闷，高君宝难舍赵匡胤，手拿盘龙棍一根，行遍天下坐龙廷。
七杯酒子来七月七，天上牛郎会织女，七月七日会一面，天河隔断两夫妻。
八杯酒子来八月八，包老爷做官在南衙，昨天斩的是曹国舅，王朝马汉抬钢铡。
九杯酒子来是重阳，梁山一百单八将，梁山一百单八将，一个要比一个强。
十杯酒子来小阳春，西山有个小董永，董永本是穷家子，头戴草标去卖身。

4.十对花（和袁志凤对唱）

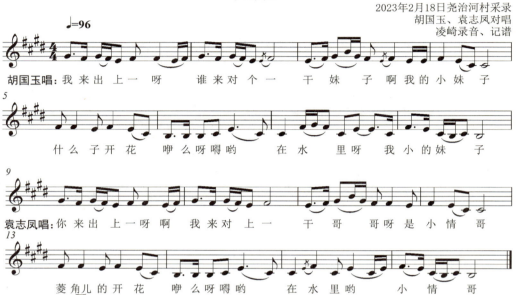

2023年2月18日尧治河村采录
胡国玉、袁志凤对唱
凌崎录音、记谱

胡：我来出上二，谁来对个二，干妹子我的小妹子，什么子开花起苔苔，我小的妹子。

袁：你来出上二，我来对上二，干哥哥是小情哥，韭菜的开花起苔苔哦小情哥。

胡：我来出上三，谁来对个三，干妹子我的小妹子，什么子开花叶叶儿尖，我小的妹子。

袁：你来出上三，我来对上三，干哥哥是小情哥，辣子的开花叶叶儿尖，小情哥。

胡：我来出上四，谁来对个四，干妹子我的小妹子，什么子开花一身刺，我小的妹子。

袁：你来出上四，我来对上四，干哥哥是小情哥，黄瓜的开花一身刺，小的情哥。

胡：我来出上五，谁来对上五，干妹子我的小妹子，什么子开花在端午，我的小妹子。

袁：你来出上五，我来对上五，干哥哥是小情哥，石榴的开花在端午，我的小情哥。

胡：我来出个六，谁来对个六，干妹子我的小妹子，什么子开花楼上楼，我小的妹子。

袁：你来出上六，我来对上六，干哥哥是小情哥，芝麻的开花楼上楼，小情哥。

胡：我来出个七，谁来对个七，干妹子我的小妹子，什么子开花两夫妻，我小的妹子。

袁：你来出上七，我来对上七，干哥哥我的小情哥，豇豆子开花两夫妻，我的小情哥。

胡：我来出个八，谁来对上八，干妹子我的小妹子，什么子开花像喇叭，我小的妹子。

袁：你来出上八，我来对上八，干哥哥是小情哥，南瓜的开花像喇叭，我的小情哥。

胡：我来出个九，谁来对上九，干妹子我的小妹子，什么子开花蒸美酒，我的小妹子。
袁：你来出上九，我来对上九，干哥哥我的小情哥，菊花开花做美酒，我的小情哥。
胡：我来出个十，谁来对上十，干妹子我小妹子，什么子开花十搭十，我小的妹子。
袁：你来出上十，我来对上十，干哥哥是小情哥，柿子的开花十搭十，我小情哥。

5. 十二杯酒带古人

6. 十二时辰

巳时姐红脸，骂郎好大的胆，从小到大没见面，你问奴要银元。
午时到姐家，姐儿在绣房，放下花不绣，我起身去烧茶。
未时进姐门，胭脂和水粉，象牙梳一把，带一包绣花针。
申时陪郎坐，问郎饿不饿，你要是真饿了，奴家去烧火。

酉时郎吃饭,干鱼咸鸭蛋,郎说多谢姐,姐说恐怠慢。
戌时点燃灯,点灯陪情人,二人房里坐,喜灯陪亲人
亥时进姐房,看见象牙床,红罗被正中,我来陪情郎。
子时好玩耍,情郎睡着哒,这大的瞌睡来干啥,迟误了小奴家。
丑时姐说话,切莫瞌睡大,就该在家玩耍,何必不玩他。
寅时郎要走,我拉住郎的手,听见鸡叫了,天亮你再走。
卯时郎走了,走路歪歪倒,昨晚没睡好,走路脚打飘。

7. 十二月花

十二月花

2023年2月17日尧治河村采录
胡国玉演唱
凌崎录音、记谱

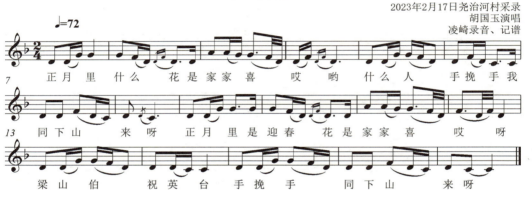

8. 十月想娘

十月想娘

2022年8月11日尧治河村采录
胡国玉演唱
凌崎录音、记谱

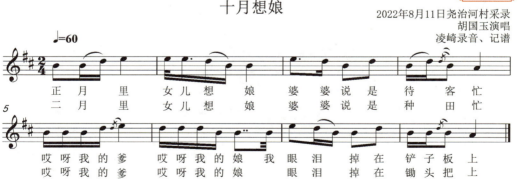

9. 双探妹

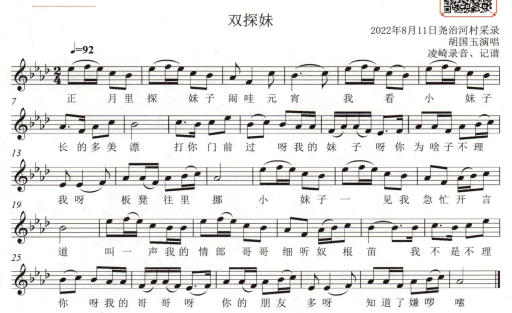

10. 五更陪郎

五更陪郎

2023年2月18日尧治河村采录
胡国玉、袁志凤演唱
凌崎录音、记谱

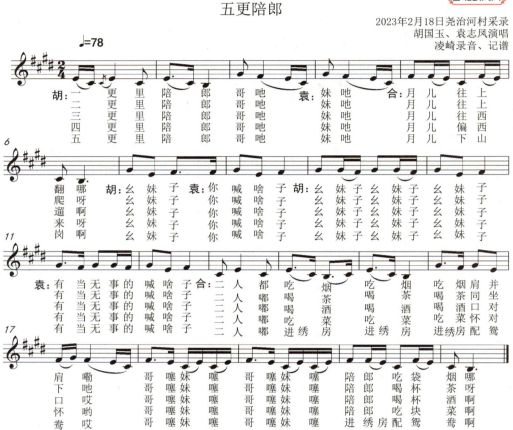

11. 五送

五送

2023年2月18日尧治河村采录
胡国玉演唱
凌崎录音、记谱

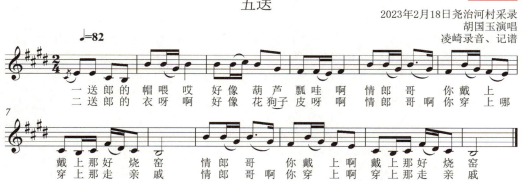

二送郎的衣，好像花狗子皮，情郎哥你穿上，穿上那走亲戚，情郎哥你穿上，穿上那走亲戚。

三送郎的裤，三尺大麻布，情郎哥你穿上，穿上开不了步，情郎哥你穿上，穿上开不了步。

四送郎的袜，补巴搭补巴，情郎哥你穿上，好到雪窝里蹋，情郎哥你穿上，好到雪窝里蹋。

五送郎的鞋，葛麻编拢来，情郎哥你穿上，穿上那砍窑柴，情郎哥你穿上，穿上那砍窑柴。

12. 瞎妈闹五更

瞎妈闹五更

2023年2月17日尧治河村采录
胡国玉演唱
凌崎录音、记谱

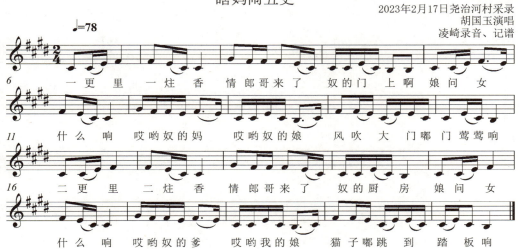

三更里三炷香，情郎哥来了奴的绣房，娘问女儿什么响，哎哟奴的爹哎哟奴的娘，小奴家冷得慌添衣裳。

四更里四炷香，情郎哥来了奴的床上，娘问女儿什么响，哎哟奴的爹哎哟奴的娘，小奴家口渴吃冰糖。

五更里五炷香，情郎哥出了奴的绣房，娘问女儿什么响，哎哟奴的爹哎哟奴的娘，隔壁子婆婆烧早香。

13. 小小幺姑娘

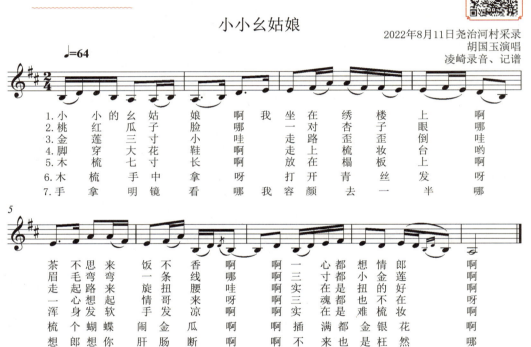

第三节 方学文演唱的小调

本节收录方学文演唱的小调类民歌15首。

1. 打牌

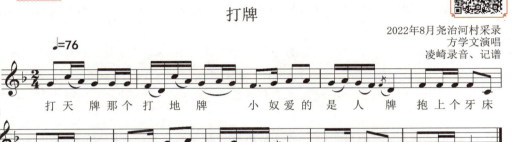

2022年8月尧治河村采录
方学文演唱
凌崎录音、记谱

2. 寡汉哭妻

2023年2月19日尧治河村采录
方学文演唱
凌崎录音、记谱

三月里是清明，家家户户去上坟。手拉儿女到坟前，我的亲人，老少哭得好伤心，我的妻子。

四月里麦稍黄，家家户户补衣裳。破衣烂衫无人补，我的亲人，越想心里越惝惶，我的妻子。

五月里是端阳，家家户户抹雄黄。给儿来把雄黄抹，我的妻子，免得毒虫把儿伤，

我的亲人。

六月里热难挡，家家户户晒衣裳。寡汉也把衣裳晒，我的亲人，翻出贤妻鞋一双，我的妻子。

七月里七月七，天上牛郎会织女。想起贤妻泪悲啼，我的亲人，我和贤妻两分离，我的妻子。

八月里月儿圆，想起贤妻泪涟涟。有娘娃子有人疼，我的亲人，无娘娃子好可怜，我的贤妻。

九月里是重阳，梧桐树叶遭霜降。寒虫进洞去躲藏，我的亲人，可怜我儿无衣裳，我的妻子。

十月里是小阳，家家户户上坟堂。想起贤妻哭一场，我的亲人，刀割心肝油煎汤，我的妻子。

冬月里雪花落，亲朋劝我把妻说。十个后娘九个婆，我的亲人，怕我儿女受折磨，我的妻子。

腊月里够一年，想起贤妻好心酸。孩子夜里发夜症，我的亲人，夜梦贤妻不团圆，我的妻子。

3. 卖油郎独占花魁

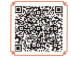

卖油郎独占花魁

2022年9月2日尧治河村采录
方学文演唱
凌崎录音、记谱

　　三更进二里呀，月儿正当央，我看见花魁女长得真漂亮呀。卖油郎上前去把你抱上床，只见你软绵绵的面色如焦黄啊。一股桂花香，浑身暖洋洋，我好比杨贵妃醉酒在牙床啊。

　　你看我酒醉后满面映红光，思往事花魁女泪流两行啊。

　　四更进二里呀，月儿偏了西，又只见花魁女把酒来吐起呀。卖油郎忙上前把你来抱起，我害怕吐脏红菱被，只好吐在我兜里呀。秋风扫落叶，秋夜阵阵凉，花魁女在青楼思念卖油郎。

　　怕的是胡荣妈知道了不赏光，但愿得你我二人早早配鸳鸯啊。

　　五更里进二里呀，鼓打天又明，忽听得门外面咳嗽两三声。怕的是胡荣妈妈赶我出她门，见不到花魁女，我就活不成。花魁女睁双眼呀，又见一书生，你可是卖油郎我的心上人？

　　花魁女我只当又在美梦中，手拉着卖油郎再也不放松啊。

4. 孟姜女哭长城

孟姜女哭长城

2022年8月9日尧治河村采录
方学文演唱
凌崎录音、记谱

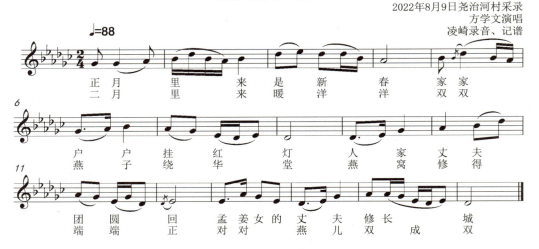

三月里来是清明，家家户户去插青，别人祖坟上飘白纸，范三郎的祖坟上冷清清。
四月里来养蚕忙，姑嫂二人去采桑，桑篮挂在桑枝上，采一把眼泪采一把桑。
五月里来是端阳，龙船下河游长江，沿河两岸千千万，不知我郎在哪一方？
六月里来热难挡，蚊虫叮在奴的身上，能叮奴家千口血，莫到长城咬奴的郎。
七月里来七月七，天上的牛郎会织女，神仙还有团圆日，为何隔断我两夫妻？
八月里来中秋节，孤燕来到我家歇，不等天亮又飞了，我比孤燕还孤些。
九月里来是重阳，重阳闻见菊花香，往年造酒夫妻饮，今年造酒无人尝。
十月里来小阳春，孟姜女子送寒衣，走一里来哭一里，哭倒长城十万里。
冬月里来风噘噘，长城内外雪飘飘，奴家的丈夫没衣穿，挨冻受饿命难熬。
腊月里来过年忙，家家户户杀猪羊，别人夫妻团圆回，孟姜女我无夫守空房。

5. 掐菜苔

掐菜苔

2022年8月13日尧治河采录
方学文演唱
凌崎拍摄、记谱

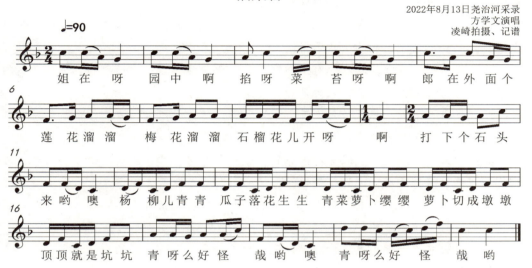

6. 十对花（和陈家菊对唱）

十对花

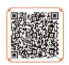

2023年4月2日尧治河村采录
陈家菊、方学文对唱
凌崎录音、记谱

方：我出一个三，谁来个对上三，干妹子啊，陈：我干哥哥，方：什么子开花依么呀得儿哟，往上翻哪我的小妹子哎。

陈：你出一个三哪，我跟你对上三啊，我干哥哥呀，方：我的小妹子哎，陈：胡椒的开花依么呀得儿哟，往上翻哪奴的哥哥。

方：我出一个四，谁来个对上四，干妹子啊，陈：奴的哥哥，方：什么子开花依么呀得儿哟，一包刺啊我的小妹子啊。

陈：你出一个四啊，我跟你对上四啊，我干哥哥呀，方：小妹子啊，陈：黄瓜的开花依么呀得儿哟，一包刺啊奴的哥哥。

方：我出一个五，谁来个对上五，干妹子啊，陈：小情哥，方：什么子开花依么呀得儿哟，过端午啊我的小妹子啊。

陈：你出一个五啊，我跟你对上五啊，我干哥哥呀，方：我的小妹子啊，陈：石榴那开花依么呀得儿哟，过端午啊奴的哥哥。

方：我出一个六，谁来个对上六，干妹子啊，陈：小情哥，方：什么子开花依么呀得儿哟，楼上楼啊我的小妹子啊。

陈：你出一个六呀，我跟你对上六啊，我干哥哥呀，方：我的小妹子啊，陈：芝麻的开花依么呀得儿哟，楼上楼啊奴的哥哥。

方：我出一个七，谁来个对上七，干妹子啊，陈：奴的哥哥，方：什么子开花依么呀得儿哟，两夫妻啊我的小妹子啊。

陈：你出一个七呀，我跟你对上七啊，我干哥哥呀，方：小妹子啊，陈：豇豆哪开花依么呀得儿哟，两夫妻啊奴的哥哥。

方：我出一个八，谁来个对上八，干妹子啊，陈：奴的哥哥，方：什么子开花依么呀得儿哟，吹喇叭啊我的小妹子啊。

陈：你出一个八呀，我跟你对上八啊，我干哥哥呀，方：我的小妹子啊，陈：南瓜的开花依么呀得儿哟，像喇叭呀奴的哥哥。

方：我出一个九，谁来个对上九，干妹子啊，陈：奴的哥哥，方：什么子开花依么呀得儿哟，蒸烧酒啊我的小妹子啊。

陈：你出一个九呀，我跟你对上九啊，我干哥哥呀，方：我的小妹子啊，菊花那开花依么呀得儿哟，酿烧酒啊奴的哥哥。

方：我出一个十，谁来个对上十，干妹子啊，陈：奴的哥哥，方：什么子开花依么呀得儿哟，十搭十啊我的小妹子啊。

陈：你出一个十呀，我跟你对上十啊，我干哥哥呀，方：我的小妹子啊，陈：柿子的开花依么呀得儿哟，十搭十啊奴的哥哥。

合：柿子的开花依么呀得儿哟，十搭十啊奴的哥哥（我的小妹子）。

7. 十月飘

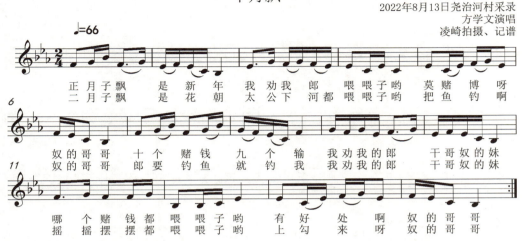

① 飘，指做事不踏实、轻浮。

三月子飘三月三，奴把干哥喂喂子哟引进门，奴的哥哥，旁人看见犹似可。我劝我的郎，干哥奴的妹，丈夫看见打家伙，奴的哥哥。

四月子飘四月八，奴家庙堂喂喂子哟求菩萨，奴的哥哥，旁人烧香求儿女。我劝我的郎，干哥奴的妹，奴家烧香求夫妻，奴的哥哥。

五月子飘是端阳，龙船下河喂喂子哟游长江，奴的哥哥，沿河两岸千千万。我劝我的郎，干哥奴的妹，不知我郎在何方，奴的哥哥。

六月子飘是荷花，情哥爱我喂喂子哟我爱他，奴的哥哥，我爱情哥年纪小。我劝我的郎，干哥奴的妹，情哥爱我一枝花，奴的哥哥。

七月子飘七月七，银河隔断喂喂子哟两夫妻，奴的哥哥，牛郎隔在西河岸。我劝我的郎，干哥奴的妹，织女隔在河东岸，奴的哥哥。

八月子飘八月八，奴在院中喂喂子哟看桂花，奴的哥哥，桂花落在郎身上。我劝我的郎，干哥奴的妹，我问情哥香不香，奴的哥哥。

九月子飘是重阳，我的哥哥喂喂子哟洗衣裳，奴的哥哥，奴家站在脚踏板上。我劝我的郎，干哥奴的妹，一洗衣裳二望郎，奴的哥哥。

十月子飘冬雪绵，我劝我郎喂喂子哟笑开颜，奴的哥哥，生下贵子把喜添。我劝我的郎，干哥奴的妹，幸福之家乐无边，奴的哥哥。

8. 十二杯酒带古人

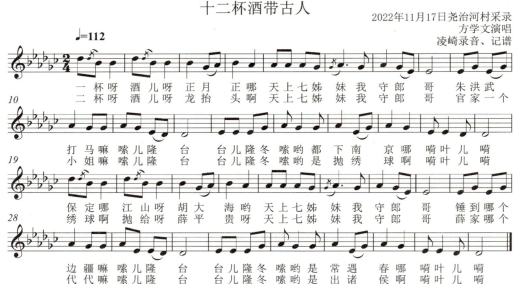

十二杯酒带古人

2022年11月17日尧治河村采录
方学文演唱
凌崎录音、记谱

三杯啦酒儿呀桃花红啦，天上七姊妹我守郎哥，白马一个银枪嘛嗦儿龙台，台儿隆冬嗦哟是赵子龙啦荷叶荷。长板啦坡前呀保幼主哎，天上七姊妹我守郎哥，万马一个营中嘛嗦儿龙台，台儿隆冬嗦哟是逞英雄啦荷叶荷。

四杯啦酒儿呀麦穗黄啦，天上七姊妹我守郎哥，磨坊一个受苦嘛嗦儿龙台，台儿隆冬嗦哟是李三娘啦荷叶荷。白天啦挑水呀三百担哪，天上七姊妹我守郎哥，夜晚挨磨嘛嗦儿龙台，台儿隆冬嗦哟是到天光啦荷叶荷。

五杯呀酒儿呀是端阳啦，天上七姊妹我守郎哥。刘秀（一个）十二嘛嗦儿龙台，台儿隆冬嗦哟是走南阳啊荷叶荷。姚琪呀马武啊双救驾呀，天上七姊妹我守郎哥。二十（一个）八宿嘛嗦儿龙台，台儿隆冬嗦哟是闹坤阳啦荷叶荷。

六杯啦酒儿呀热忙忙啦，天上七姊妹我守郎哥，仁贵一个出征嘛嗦儿龙台，台儿隆冬嗦哟是保大唐啦荷叶荷。青龙啦山上呀把仗打哟，天上七姊妹我守郎哥，咬金一个三斧嘛嗦儿龙台，台儿隆冬嗦哟是定瓦岗啦荷叶荷。

七杯啦酒儿呀秋风凉啦，天上七姊妹我守郎哥，程咬金出征嘛嗦儿龙台，台儿隆冬嗦保大唐啦荷叶荷。尉迟啦来把呀白袍访，天上七姊妹守郎哥，单雄信宁死嘛嗦儿龙台，台儿隆冬嗦不投降啦荷叶荷。

八杯啦酒儿呀是中秋啦，天上七姊妹守郎哥，隋炀皇帝嘛嗦儿龙台，台儿隆冬嗦下扬州啦荷叶荷。一心啦只想呀观花景，天上七姊妹守郎哥，万里江山嘛嗦儿龙台，台儿隆冬嗦一起丢啦荷叶荷。

九杯啦酒儿呀是重阳啦，天上七姊妹守郎哥，李逵下山嘛嗦儿龙台，台儿隆冬嗦接宋江啦荷叶荷。聚义啦庭前呀焚香纸，天上七姊妹守郎哥，替天行道嘛嗦儿龙台，台儿隆冬嗦反朝纲啦荷叶荷。

十杯啦酒儿呀小阳春啦，天上七姊妹守郎哥，庞统设计嘛嗦儿龙台，台儿隆冬嗦破曹兵啦荷叶荷。孔明呀使了呀连环计，天上七姊妹守郎哥，要破曹操嘛嗦儿龙台，台儿隆冬嗦百万兵啦荷叶荷。

十一杯啦酒儿呀下大凌啦，天上七姊妹守郎哥，王祥为母嘛嗦儿龙台，台儿隆冬嗦卧寒冰啦荷叶荷。王祥啦卧冰呀三日整，天上七姊妹守郎哥，天赐鲤鱼嘛嗦儿龙台，台儿隆冬嗦跳龙门啦荷叶荷。

十二杯啦酒儿呀又一年啦，天上七姊妹守郎哥，刘关张结义嘛嗦儿龙台，台儿隆冬嗦在桃园啦荷叶荷。三人啦徐州呀来失散，天上七姊妹守郎哥，古城相会嘛嗦儿龙台，台儿隆冬嗦又团圆啦荷叶荷。

9. 十二恨

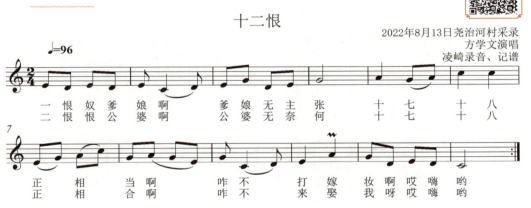

三恨说媒的，说媒该死的，娘婆二家都愿意，咋不来说我。
四恨奴的哥，奴哥在南学，手捧书本念子曰，咋不来问我。
五恨奴哥嫂，哥嫂也是了，怀抱娇娃对面笑，越想越急躁。
六恨奴的妹，小奴两三岁，男成双来女成对，越想越掉泪。
七恨恨庙堂，庙堂老和尚，早打钟来晚烧香，越想越悷惶。
八想我朋友，朋友不到手，条条江水向东流，一去不回头。
九恨九重阳，打开红罗帐，鸳鸯枕头两头放，时时都想我。
十恨抬轿的，抬轿该死的，大家小户都抬了，咋不抬我的。
十一恨我命，奴是苦命人，高挂悬梁一根绳，早死早托生。
十二恨奴坟，奴坟有死人，娘婆二家来上坟，上坟哭死人。

10. 五更陪郎

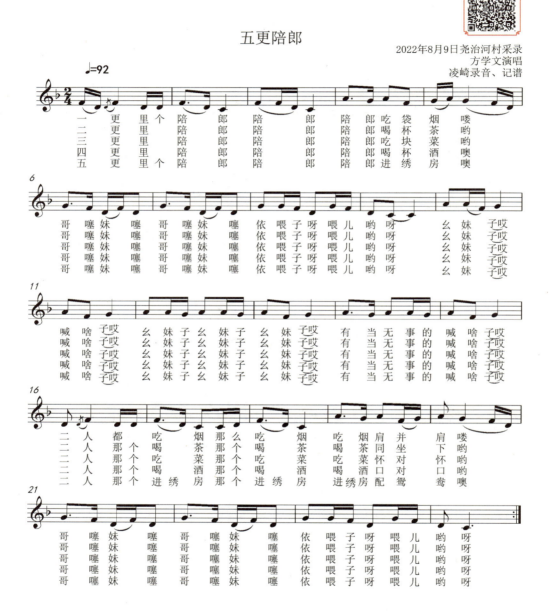

中 篇　尧治河民歌整理保存

11. 五只小船

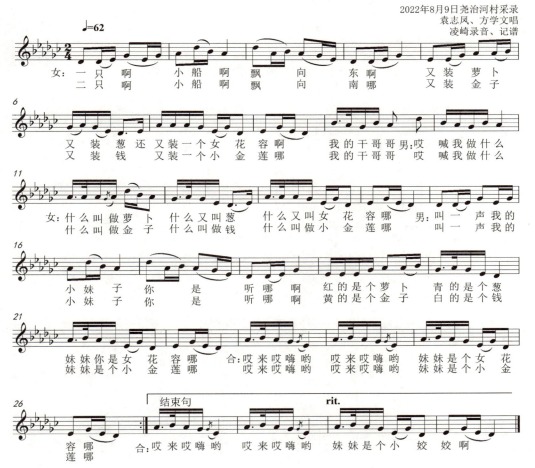

三只小船飘向西，又装鸭来又装鸡，又装一个小美女呀。我的小哥哥，哎，喊我做什么？什么叫做鸭来，什么又叫鸡，什么又叫小美女呀？

叫一声我的小妹子，你是听，扁的是个鸭来，尖的是个鸡，妹妹你是小美女啊。哎来哎嗨哟，哎来哎嗨哟，妹妹是个小美女呀。

四只小船飘向北，又装黄豆又装麦，又装一个小宝贝呀。我的干哥哥。哎，喊我做什么？什么叫做黄豆，什么又叫麦，什么又叫小宝贝呀？

叫一声我的小妹子，你是听，圆的是个黄豆，尖的是个麦，妹妹是个好宝贝呀。哎来哎嗨哟，哎来哎嗨哟，妹妹是个好宝贝呀。

五只小船顺水漂,又装笛子又装箫,还又装一个小娇娇,我的干哥哥。哎,喊我做什么?什么叫做笛子,什么叫做箫,什么叫做小娇娇啊?

叫一声我的小妹子,你是听,横吹那个笛子,竖吹箫,妹妹是个小娇娇啊。哎来哎嗨哟,哎来哎嗨哟,妹妹是个小娇娇啊。

12. 幺姑娘闹五更

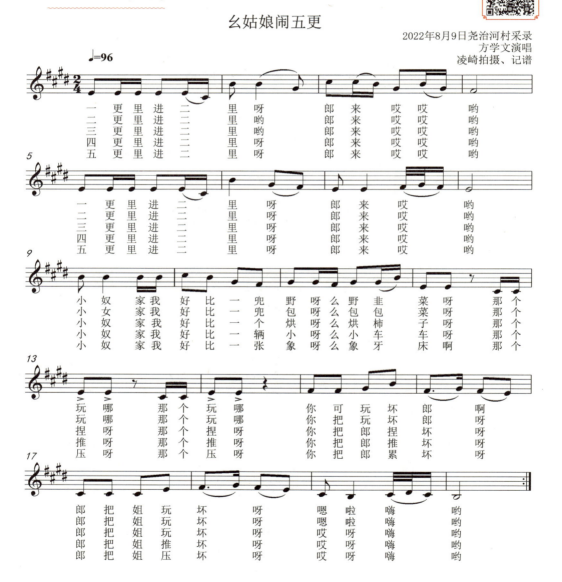

幺姑娘闹五更

2022年8月9日尧治河村采录
方学文演唱
凌崎拍摄、记谱

13. 月亮闹五更

三更里那个月呀照中哦，情郎哥你来了哎哟奴在房中啊。

叫声情哥的莫呀说话哦，男子说话大不同，怕的是墙外面哎哟走了外风啊。

四更里那个月呀偏西呀，情郎哥在房中哎哟有点着急呀。

叫声情哥的莫呀着急哦，我家有只叫鸣鸡，只等着天亮了哎哟奴送哥回呀。

五更里那个月呀照山哦，情郎哥你走了哎哟奴把门关啦。

左手关上门那两扇哦，右手擦泪泪不干，虽说是你走了哎哟有点挂牵喽。

14. 摘石榴

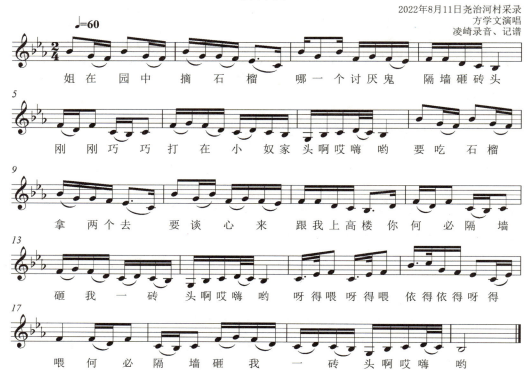

一不吃你石榴，二不上高楼，谈心怎能到你家里头。我砸砖头为的是约你去遛遛哎嗨哟。

呀得喂呀得喂，依得依得呀得喂，我砸砖头为的是约你去遛遛哎嗨哟。

昨天遛遛挨了一顿打，今天遛遛挨了一顿骂。挨打受骂都为你这个小冤家哎嗨哟。

呀得喂呀得喂，依得依得呀得喂，挨打受骂都为你这个小冤家哎嗨哟。

听说你挨打我心难受，听说你挨骂如割我的肉，何必跟我一起下扬州哎嗨哟。

呀得喂呀得喂，依得依得呀得喂，何必跟我一起下扬州哎嗨哟。

听说你下扬州正合我心头，打起包袱跟你一起走，一下扬州再也不回头哎嗨哟。

呀得喂呀得喂，依得依得呀得喂，一下扬州再也不回头哎嗨哟。

15. 走进唐大街

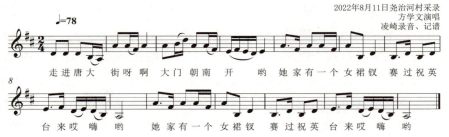

走进唐大街

2022年8月11日尧治河村采录
方学文演唱
凌崎录音、记谱

第四节 付正宏演唱的小调

本节收录付正宏演唱的小调类民歌5首。

1. 叽咕留扯（付正宏、胡国玉演唱）

扯咕留扯

2023年2月20日尧治河村采录
付正宏、胡国玉表演
凌崎录音、记谱

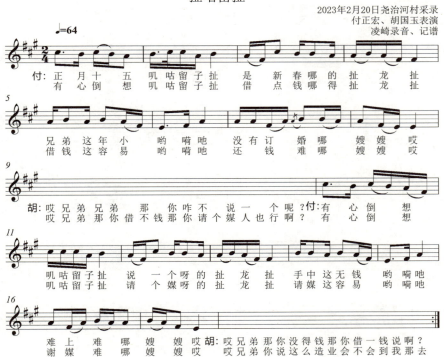

有心倒想（叽咕留子扯）借点钱（扯龙扯），借钱容易还钱难（嫂嫂哎）。兄弟兄弟，那你既然借不到钱，那你请一个媒人也行哪。有心倒想（叽咕留子扯）请个媒（扯龙扯），请媒这容易谢媒难（嫂嫂哎）。兄弟兄弟，那你说这么造业，那你会不会到我那里去？

有心倒想（叽咕留子扯）你那去（扯龙扯），过后要晓得了打我的人（嫂嫂哎）。兄弟，你怕啥子，不是还有我吗，那你早晨来。有心倒想（叽咕留子扯）早晨来（扯龙扯），早晨的露水打湿我的鞋（嫂嫂哎）。兄弟，那你怕早晨打湿鞋，那你中午来。

有心倒想（叽咕留子扯）中午来（扯龙扯），中午的太阳晒得慌（嫂嫂哎）。兄弟，你中午怕晒太阳，那你晚上来呢？有心倒想（叽咕留子扯）晚上来（扯龙扯），晚上黑了我怕的慌（嫂嫂哎）。哎哟，你看你这样也不行那样也不行，你说你活在世上还有啥意义，还不如死了还强些。

有心倒想（叽咕留子扯）死了他（扯龙扯），我死到阴间还想你（嫂嫂哎）。

我听罢这话（扯咕留子扯）手挽手（扯龙扯），手挽手进绣房（兄弟吔）。

手挽手进绣房（嫂嫂哎、兄弟哎）

2. 卖油郎独占花魁（付正宏、黄政玲演唱）

卖油郎独占花魁

2023年2月20日尧治河
付正宏、黄政玲演唱
凌崎录音、记谱

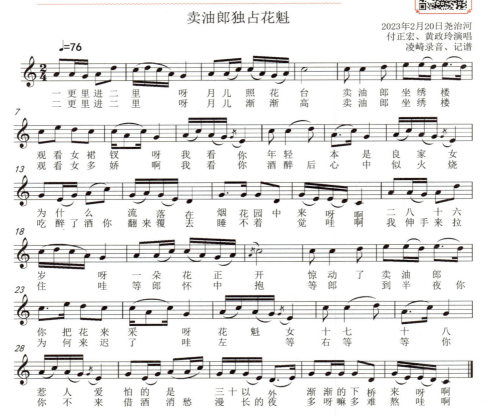

3. 十爱

十爱

2023年2月16日尧治河村采录
付正宏演唱
凌崎录音、记谱

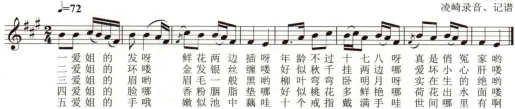

六爱姐的衣，红的套绿的，花花绿绿一般齐，好似龙宫女。
七爱姐的裙，裙子凉如阴，打坐好似观世音，只缺金花瓶。
八爱姐的脚，金莲两寸多，走路好似踩软索，神仙脱的壳。
九爱姐的鞋，两边银丝带，好似凤凰展翅开，嫦娥出月来。
十爱姐的身，六条生的正，好似七姐下凡尘，活活爱死人。

4. 十想

十想

2023年2月16日尧治河村采录
付正宏演唱
凌崎录音、记谱

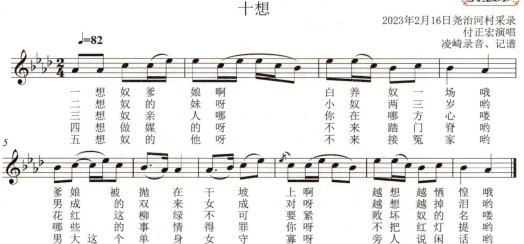

六想奴朋友，不打奴这走，灯草这捆柴两出头，两眼泪双流。
七想奴绣房，好像冷庙堂，只差这撞钟又装香，活像女和尚。
八想奴的床，近似红罗帐，只见这枕头为点郎，孤单又凄凉。
九想短命鬼，脚步好金贵，今生这不能再相会，死后倒一对。
十想奴的命，苦命添孤丁，不如这悬梁一根绳，早死早超生。

5. 月亮闹五更（黄政玲、付正宏演唱）

月亮闹五更

2023年2月20日尧治河村采录
黄政玲、付正宏演唱
凌崎录音、记谱

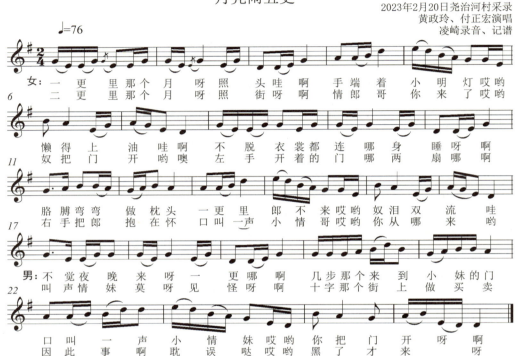

女：三更里那个月呀照中呀，情郎哥来到了哎哟，奴的房中啊。

叫声情哥莫呀说话呀，男子说话大不同，怕的是墙外面哎哟，走了顺风啊。

男：全凭小妹提呀醒我啊，不然今晚上会失格。倘若是传出去哎呀，怎么下台呀？

女：四更里那个月呀偏西呀，情郎哥在房中哎哟，有点着急呀。

叫声情郎哥莫呀着急呀，小奴家有只叫鸣鸡，不等那天明了哎哟，奴送哥回呀。

男：我俩的姻缘天哪生定呀，好比那个牛郎会织女。今晚上鹊桥会哎哟，桥得架起呀。

女：五更里那个月呀照山呀，情郎哥你走了哎哟，奴把门关哪。

左手关上门那两扇啊，右手擦泪泪不干，虽说是不想你哎哟，有点挂牵哪。

男：叫声情妹莫呀挂牵呀，我俩的情义不一般。不等那三五天哎哟，又会来玩哪。

不等那三五天哎哟，又会来玩哪啊。

中篇　尧治河民歌整理保存

第五章

薅草锣鼓

1. 保主跨海去征东

保主跨海去征东

2023年2月19日尧治河村采录
付正宏演唱
凌崎录音、记谱

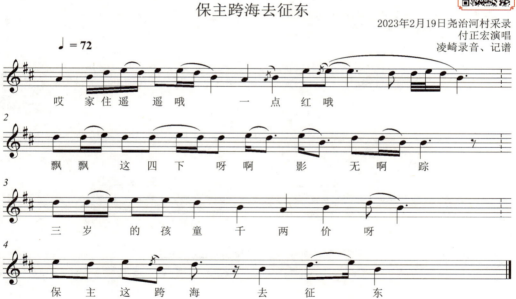

2. 眼望西路百花开

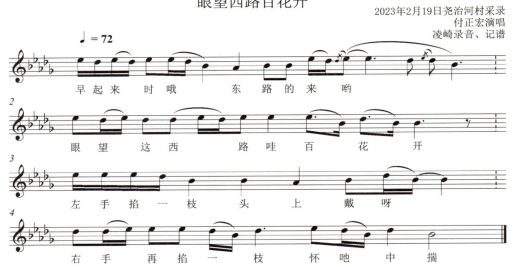

3. 太阳一出满山红

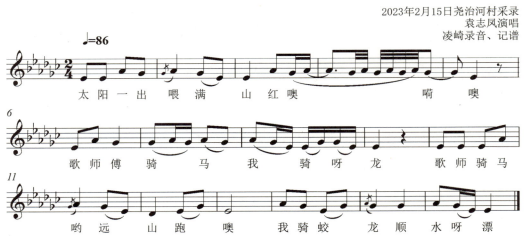

4. 早上来时露水浩

早上来时露水浩

2023年2月19日尧治河村采录
袁志凤演唱
凌崎录音、记谱

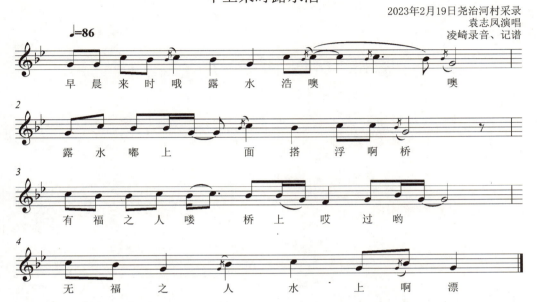

第六章

孝歌（夜锣鼓）

1. 轻易未到孝家府

轻易未到孝家府

2023年2月16日尧治河村采录
付正宏演唱
凌崎录音、记谱

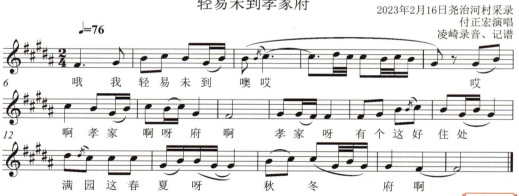

2. 轻易未到这一处

轻易未到这一处

2023年2月16日尧治河村
付正宏演唱
凌崎录音、记谱

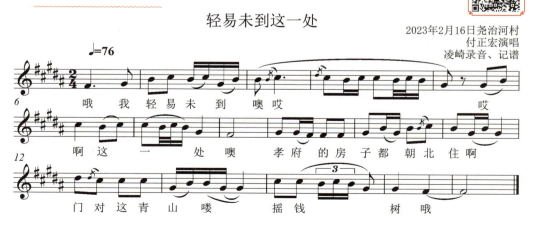

3. 闹五更

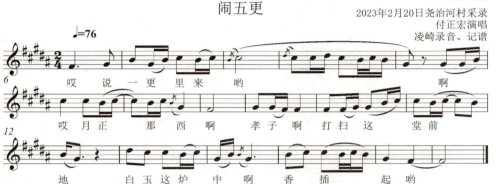

4. 叹四季

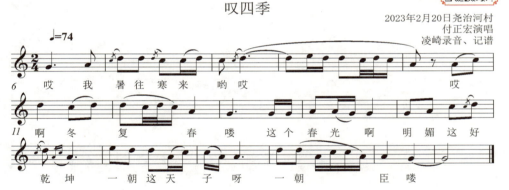

5. 喝了孝府香美酒

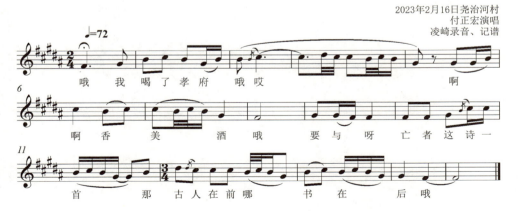

6. 喝了孝家三杯酒

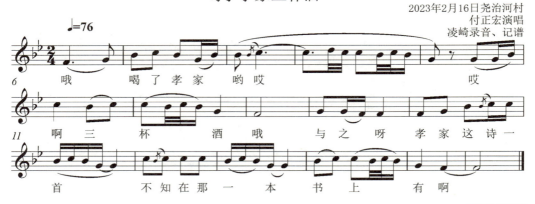

7. 杨六郎闹五更

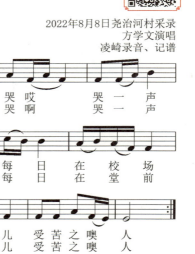

8. 上大人

上大人

2023年4月2日尧治河村采录
方学文演唱
凌崎录音、记谱

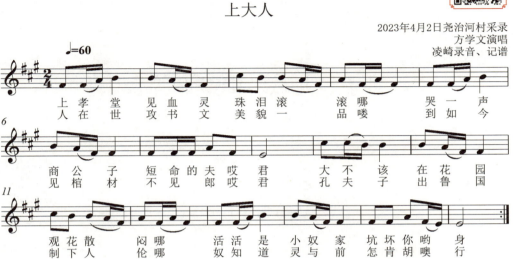

一心心劝冤家金榜题名，良旦日拜花烛到老不分。几句话劝的你昏迷不醒，你定要与奴家挽手胡行。话未尽被丫鬟冲破散闷，我二人顾羞脸各自分身。

三更天想坏了公子商林，春心动实难忍上楼交情。千不依万不允得罪夫君，奴岂肯比月英月下偷情。七条中我应该与夫和顺，恨只恨奴爹娘爱富嫌贫。

时时刻放不下花园散闷，每夜晚焚清香祭拜神灵。是奴家知道你相思难害，进庙堂许愿心表奴心怀。八行书写雪梅登守百拜，劝冤家病好了奴有高才。

九日后在花园将你等待，瞒爹妈同欢乐也是应该。实指望与我夫到老和睦，到如今想前情好不悲哀。

第七章

号子、儿歌、渔鼓调等音乐

1. 打墙号子

打墙号子

2023年2月20日尧治河村采录
付正宏、方学文演唱
凌崎录音、记谱

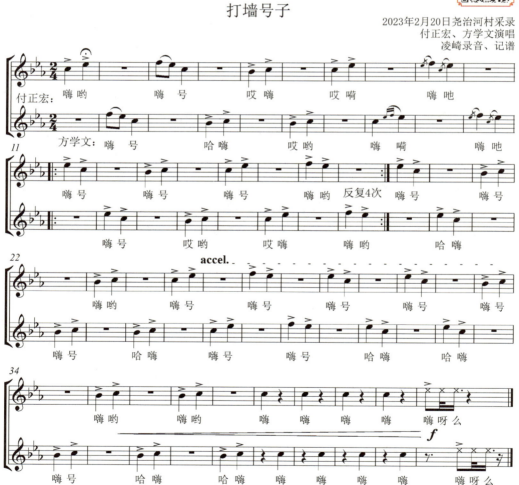

2. 肚儿疼

肚儿疼

2022年8月9日尧治河村采录
方学文演唱
凌崎录音、记谱

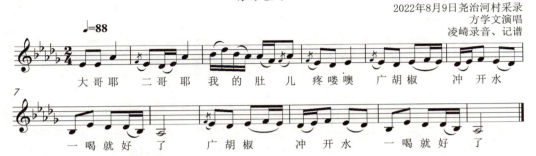

3. 泥巴果搓一搓

泥巴果搓一搓

2023年4月2日尧治河村采录
方学文表演
凌崎录音、记谱

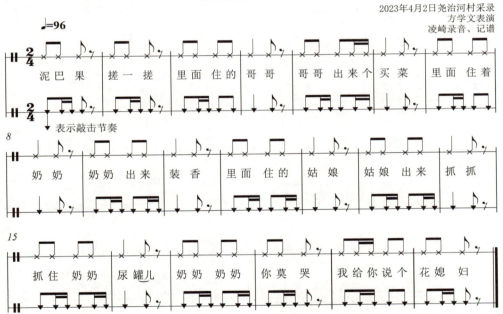

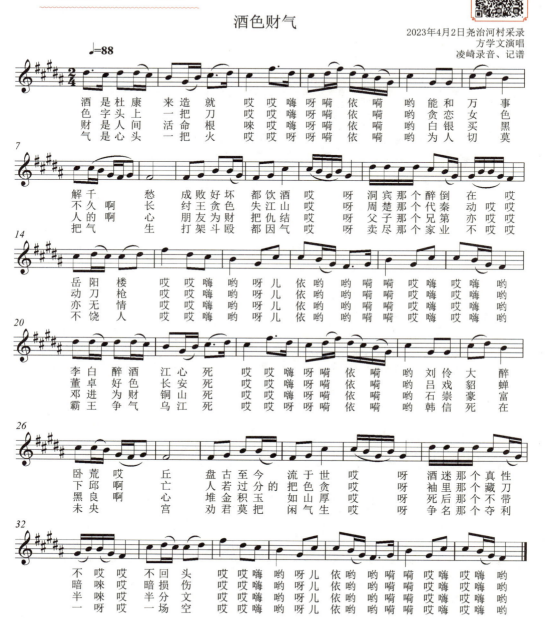

5. 山东快书

山东快书

2023年2月17日尧治河村采录
巩启家说唱表演
凌崎录音、记谱

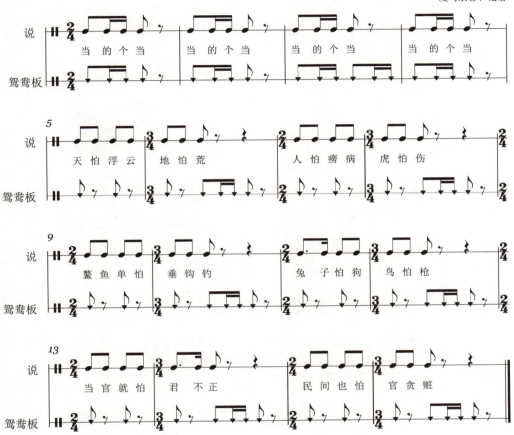

第八章

尧治河的新民歌

1. 歌唱党的二十大

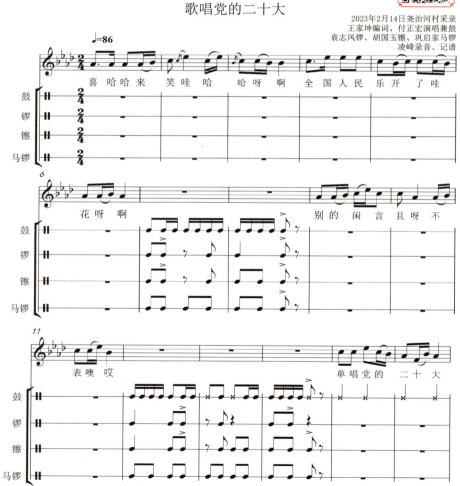

歌唱党的二十大

2023年2月14日尧治河村采录
王家坤编词、付正宏演唱兼鼓
袁志凤锣、胡国玉镲、巩启家马锣
凌崎录音、记谱

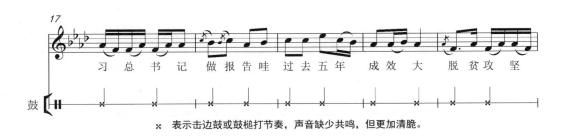

× 表示击边鼓或鼓槌打节奏，声音缺少共鸣，但更加清脆。

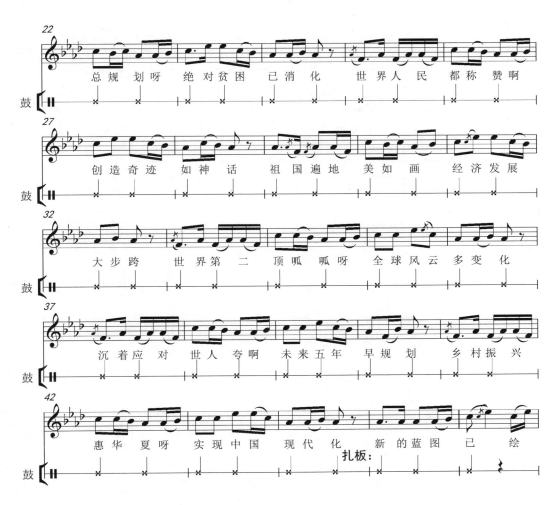

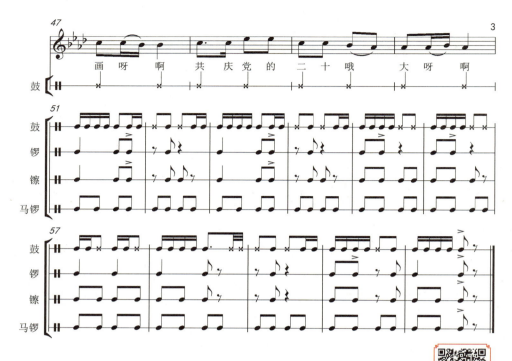

2. 尧治河首届马拉松

2023年2月14日尧治河村采录
方学文编词、付正宏演唱兼鼓
袁志凤锣、胡国玉镲、巩启家马锣
凌崎录音、记谱

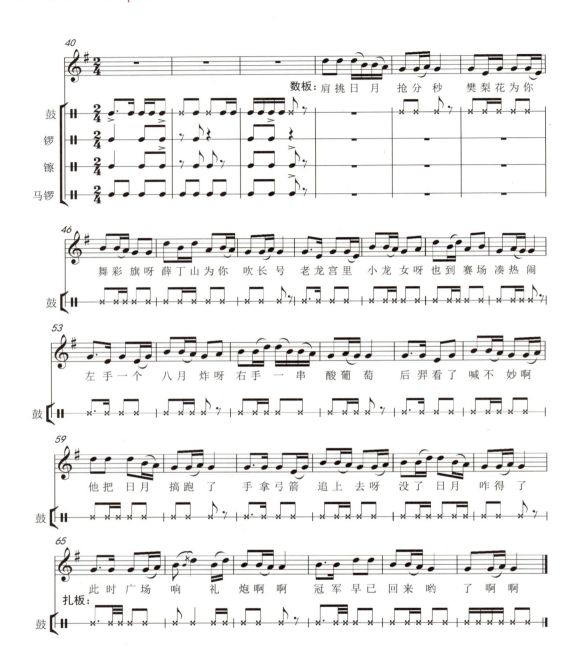

3. 尧治河荣辱观

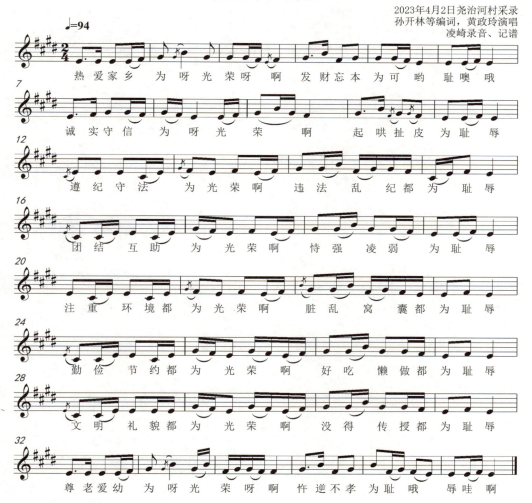

4. 欢迎您到尧治河

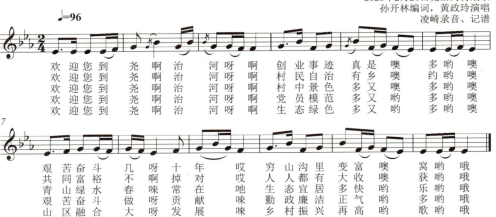

5. 歌唱尧治河

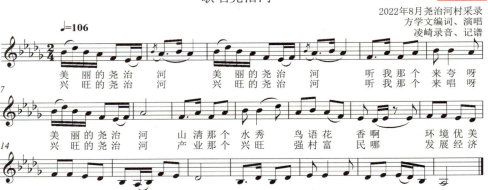

生态尧治河，生态尧治河，听我（那个）来夸呀，生态尧治河。生态（那个）宜居，村在园中啊，房在绿中，人在景中村民笑呵呵。人在景中呀，村民笑呵呵。

文明尧治河，文明尧治河，听我（那个）来夸呀，文明尧治河。牢记（那个）乡愁，不忘组训啊，乡风文明，乡风文明村民笑呵呵。乡风（那个）文明呀，村民笑呵呵。

和谐尧治河，和谐尧治河，听我（那个）来夸呀，和谐尧治河。治理（那个）有效，保障权益啊，以人为本村民笑呵呵。以人（那个）为本呀，村民笑呵呵。

富裕尧治河，富裕尧治河，听我（那个）来夸呀，富裕尧治河。生活（那个）富裕，衣食无忧啊，健康长寿，健康长寿村民笑呵呵。健康（那个）长寿呀，村民笑呵呵。

6. 尧治河的六姐妹

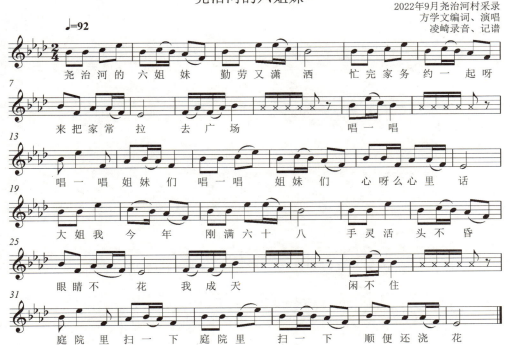

别看我二姐今年六十三，我和男人仍然挑重担。在家里养蜜蜂，轻轻那个松松，轻轻那个松松一年几十万。

三姐今年五十三别把我小看，我有一手好茶饭。在家里开餐馆，色鲜那个味美，色鲜那个味美游客都喜欢。

四姐在家不愿躲清闲，在家那个开商店经营土特产。山核桃小板栗，包谷花洋芋干，绿色食品能赚大价钱。

五姐为孩子们家务来分担，和老头在一起经营小四园。种菊花栽白菜，还有那个核桃呀，还有那个核桃和黄连。

六姐我家庭富裕无负担，刷刷筷子洗洗碗忙茶饭。有空了打火炮，只要村里有活动，只要村里有活动我就把戏演。

我们今天把戏演，心里多喜欢，我把党来比母亲祝福千言。祝祖国永兴旺，五星那个红旗，五星那个红旗代代相传。

7. 尧治河的稀奇多

尧治河的稀奇多

2023年2月14日尧治河村采录
孙开林编词，黄政玲唱
凌崎录音、记谱

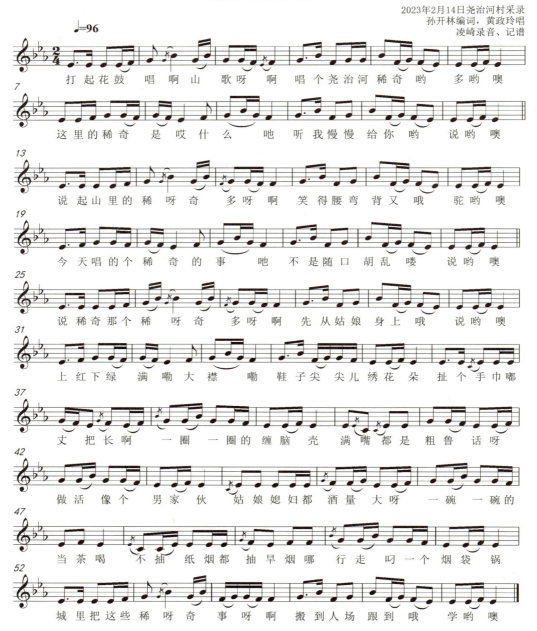

8. 尧治河的山货多

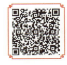

尧治河的山货多

2022年8月尧治河村采录
方学文编词、演唱
凌崎录音、记谱

9. 我用葛藤搞测量

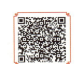

我用葛藤搞测量

2023年4月15日尧治河村采录
方学文编词、演唱
凌崎录音、记谱

10. 峡谷建电站

2022年7月尧治河村采录
方学文编词、演唱
凌崎录音、记谱

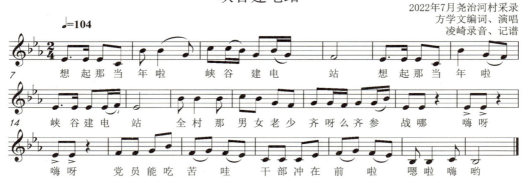

11. 洪水毁坝断肝肠

洪水毁坝断肝肠

2022年7月尧治河村采录
方学文编词、演唱
凌崎录音、记谱

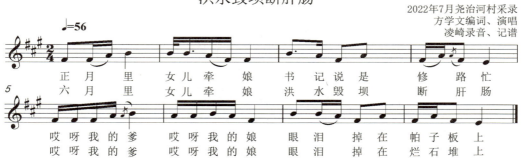

12. 几十年始终如一

几十年始终如一

2022年8月13日尧治河村采录
方学文编词、演唱
凌崎录音、记谱

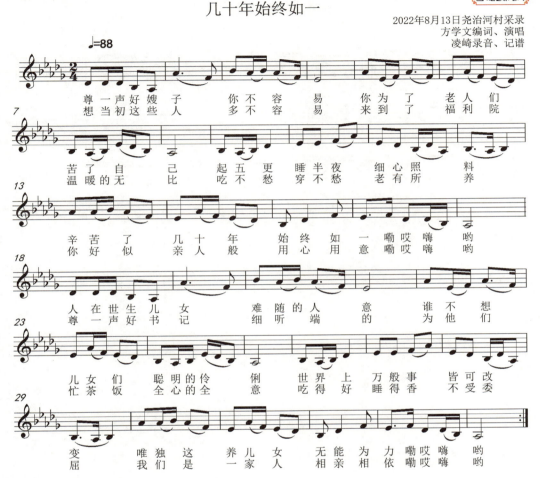

13. 磷矿要给子孙留

2022年8月尧治河村采录
方学文编词，付正宏、黄政玲演唱
凌崎录音、记谱

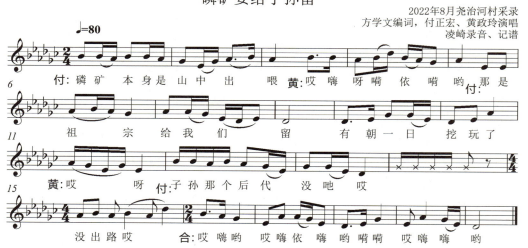

14. 芝麻开花节节高

芝麻开花节节高

2022年8月13日尧治河村采录
方学文编词、演唱
凌崎录音、记谱

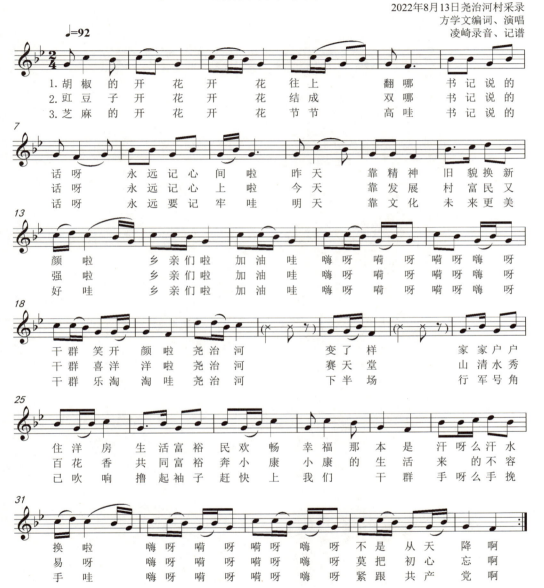

|下篇|

尧治河民歌研究

歌种研究作为中国民歌研究的一种体系化方法，突破了民歌按体裁分类研究的局限，为中国民歌研究提供新的理论，为构建中国音乐理论话语体系提供分析实践。尧治河民歌种类丰富，某些类型民歌在唱腔、唱词、锣鼓乐等方面已经形成固定的唱奏表演模式，并且与地方礼仪风俗紧密相关。如花鼓、孝歌（夜锣鼓）等民歌与婚丧嫁娶等礼俗相关联，它们在红白喜事活动中担负一定的社会功能，其背后的文化内涵较为丰富，因而把花鼓、孝歌等民歌当作歌种来研究较为合适。

下篇主要是对尧治河花鼓类民歌、孝歌等不同歌种的研究，具体研究内容包括民歌表演中的乐器与乐队、花鼓的表演程式、孝歌的唱词、唱腔等内容。不同的歌种在唱腔、唱词以及表演程式等方面皆不一样，这些在形态特征、表演程式方面的差异既是歌种间的显现区别，又是各歌种本身风格特征的具体体现。

第九章着重对尧治河花鼓类民歌进行了研究，对花鼓的五种唱腔表演程式进行了分析说明。第十章着重对尧治河（并扩展到汉江流域）的孝歌进行了研究。在孝歌的表演中，所用的乐器以锣和鼓为主，偶尔可以添加其他打击乐器。孝歌的基础性结构是"三句头四扎尾"，即唱完三句词接一段锣鼓乐（短板锣鼓牌子），然后，唱完至少四句词才接一段锣鼓乐（长板锣鼓牌子），并作为一个段落的结束。在孝歌的唱奏表演中，唱腔与锣鼓乐相辅相成，锣鼓乐不是作为唱腔的伴奏，而是与唱腔联合搭配，共同构成歌种的基本要素和形态特征。

在汉江流域的线型文化空间中，各地域的孝歌在物质构成、形态构成和社会构成方面具有一致性，并形成一个自洽的音乐符号系统。孝歌的歌种研究，从孝歌的外在表演中提炼出规律性、标识性的形态特征，释读出社会文化意义，进而对孝歌这一传统音乐品种进行体系化研究和整体性把握。

下 篇　尧治河民歌研究

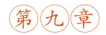

尧治河的花鼓研究

第一节 花鼓表演的乐器与乐队

民歌表演中的乐器与某些民歌歌种紧密相连，虽然各地花鼓表演所使用的乐器数量不等，但锣和鼓是两种常见的打击乐器。在不同歌种中，以打击乐器为主的前提下，不同的歌种使用打击乐器的数量、形制稍有差异。就尧治河的花鼓而言，表演中使用锣、鼓、镲、马锣四种打击乐器，其中一人唱兼演奏某一乐器。花鼓中的锣鼓乐与唱词、唱腔形成固定的搭配和程式化的表演。常见的蛮腔、老式蛮腔、打腔花鼓，其基本表演程式都是四句唱词和三段锣鼓的连缀，即，一首（段）蛮腔、老式蛮腔、打腔花鼓，按照"二句唱词接锣鼓乐＋一句唱词接锣鼓乐＋剩下的唱词接锣鼓乐"。而平腔、钉缸调花鼓的基本表演程式是四句唱词和四段锣鼓的连缀，后两句是前的两句重复。

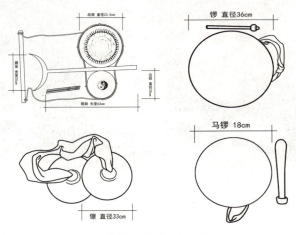

花鼓表演的四种乐器

第二节　不同唱腔的花鼓及其表演程式

　　花鼓是汉江流域最受欢迎的歌种之一，它是集歌唱和锣鼓乐为一体的综合性的民歌表演，在中国传统音乐分类中，有学者把花鼓音乐归为"声乐类歌舞音乐"[1]。实际上，当下的花鼓表演很少伴随舞蹈表演，主要表演形式是演唱与锣鼓乐的结合，强调唱词的语义性，锣鼓乐队的编制通常是四件打击乐器，没有旋律性乐器加入。尧治河的花鼓唱腔尤为多样，它使用在多种场合，在节日庆典、婚丧嫁娶、娱乐场合都能看到花鼓的表演。

　　歌师傅见什么唱什么，唱词内容或奉承歌颂、或嬉笑怒骂，其出口成章的能力令人敬佩，而围坐的观众也可随时上场唱上几段花鼓。民间歌师傅常常说"小小花鼓乱求说"，大意是说明花鼓唱词的即兴性和娱乐性，但是在长期的歌唱表演中，歌师傅在即兴表演中已经形成了一定的表演程式。歌师傅所说的"小小花鼓乱求说"，当然并不是真的乱说，而是表达方式较为即兴。花鼓表演要求什么场合唱什么唱词内容，但表演程式较为固定。

四位歌师傅在歌唱表演花鼓

[1] 如袁静芳在《中国传统音乐概论》中，把"花鼓调"列在"声乐类歌舞音乐"一节之中。上海：上海音乐出版社，2000年，第78页。

花鼓类民歌的基础结构是四句唱词（每句七言）和锣鼓乐的连缀，在歌师傅的表演中，大体形成"起承转合"和"上下句"的两种唱腔结构。除此之外，唱词句数还有四句半、五句、五句半和数板唱词等情况。以四句唱词为例，可以使用不同的唱腔，不同的唱腔在乐句结构、调式类型等方面也不一样。有四句唱词与唱腔同步，形成起承转合的四乐句，也有前两句唱词构成上下乐句唱腔，后两句重复前两个乐句唱腔。在调式方面，主要包括宫、徵两类调式，通常一首花鼓只使用一种调式，但也有转调的花鼓（如打腔）。在内容较为长大的情况下，歌师傅也往往把几种不同调式的唱腔连缀起来。在花鼓的歌唱表演中，需要锣鼓乐作为间奏，锣鼓乐不是歌唱的伴奏，而是和唱词、唱腔构成固定的联合搭配，形成固定的表演程式。如蛮腔、老式蛮腔的表演程式：第一、二句唱完接一段锣鼓乐，第三句唱完接一段锣鼓乐，最后一句唱完接一段较长的锣鼓乐。在尧治河及其周边（如神农架）一带，花鼓的唱腔主要有蛮腔、老式蛮腔、打腔、平腔和钉缸调等五种类型唱腔，调式主要有宫、徵两种调式。蛮腔最为常见的是宫调式，偶见歌师傅使用徵调式唱腔。

一、蛮腔花鼓表演程式

宫调式的蛮腔花鼓，整体情绪较为欢快热情，如付正宏用蛮腔演唱的《天上星宿朗朗稀》，这首歌有四句唱词：

天上星宿朗朗稀，莫笑穷人穿破衣。+锣鼓

十个指拇有长短，+锣鼓

山上树木有高低。+锣鼓

四句唱词形成起承转合的四句宫调式唱腔，第一乐句是起句，落音在商音。第二乐句是承句，落音在宫音，第一、二句唱完接一段锣鼓（第一板）。第三乐句旋律的节奏常用切分节奏，落音在商音，第三乐句的节奏和落音都有变化，形成转句，第三乐句唱完接一段锣鼓（第二板）。第四乐句落音在宫音，形成合句，第四乐句唱完接一段较为长大的锣鼓表示结束（扎板）。

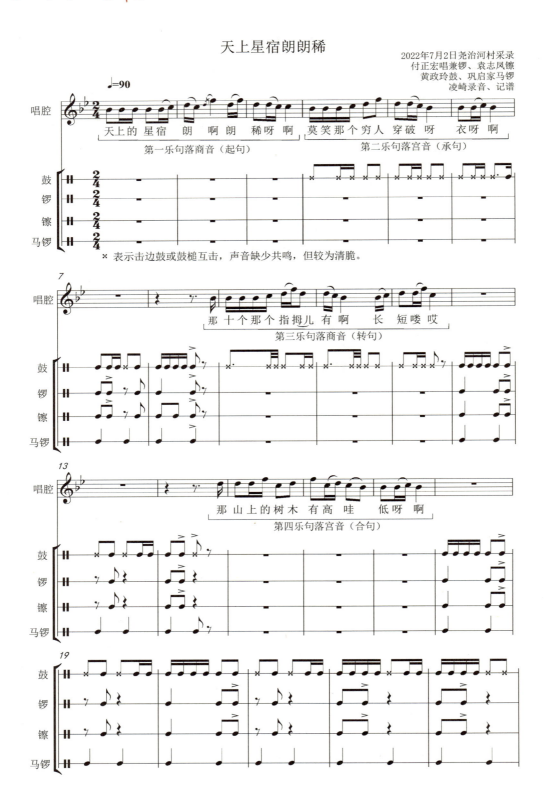

宫调式的蛮腔花鼓，其唱词、唱腔和锣鼓乐的表演程式如下表：

宫调蛮腔 形态要素	花鼓子表演程式（一）			
唱词	第一句唱词	第二句唱词	第三句唱词	第四句唱词
唱腔	第一句唱腔	第二句唱腔	第三句唱腔	第四句唱腔
乐句落音	商音	宫音	商音	宫音
乐曲结构	起	承	转	合
调式	宫调			
唱腔和锣鼓乐	第一、二乐句+锣鼓乐		第三乐句+锣鼓乐	第四乐句+锣鼓乐
使用乐器	锣、鼓、镲、马锣			

歌手演唱的蛮腔花鼓大多数都是宫调式，但也有民歌手用徵调式演唱，徵调式唱腔的各乐句落音与宫调式不一样，但是唱词和锣鼓的搭配和宫调式蛮腔一样。如袁志凤演唱的《半边柳树半边杨》，这首歌有五句唱词：

姐儿门前一口塘，半边柳树半边杨。+锣鼓

有朝一日春风起。+锣鼓

杨缠柳来柳缠杨，哥缠姐来姐缠郎。+锣鼓

上述五句唱词形成"起承转合"的四乐句徵调式唱腔，第四、第五句唱词形成"合"句。第一乐句是起句，落音在羽音。第二乐句是承句，落音在徵音，第一、二乐句唱完接一段锣鼓（当地称第一板）。第三乐句旋律的节奏常用切分节奏，落音在羽音，第三句唱完接一段锣鼓（第二板），第三乐句的节奏和落音都有变化，形成转句。第四乐句落音在徵音，形成合句，第四乐句唱完接一段较为长大的锣鼓（当地称扎板）。

半边柳树半边杨

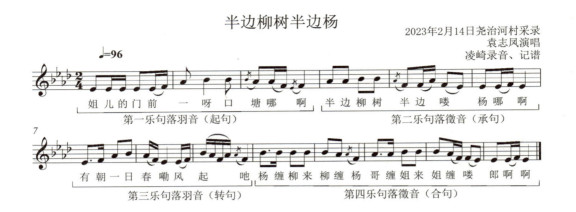

2023年2月14日尧治河村采录
袁志凤演唱
凌崎录音、记谱

徵调式的蛮腔花鼓，其唱词、唱腔和锣鼓乐的表演程式如下表：

徵调蛮腔 形态要素	花鼓子表演程式（二）			
唱词	第一句唱词	第二句唱词	第三句唱词	第四、五句唱词
唱腔	第一句唱腔	第二句唱腔	第三句唱腔	第四句唱腔
乐句落音	羽音	徵音	羽音	徵音
乐曲结构	起	承	转	合
调式	徵调			
唱腔和锣鼓乐	第一、二乐句+锣鼓乐		第三乐句+锣鼓乐	第四乐句+锣鼓乐
使用乐器	锣、鼓、镲、马锣			

二、老式蛮腔花鼓表演程式

老式蛮腔花鼓擅长抒情叙事、抒情，其唱腔常常从商音（高音2）开始，一首基础的老式蛮腔花鼓有四句唱词，并形成"起承转合"的唱腔结构。比如付正宏演唱的花鼓《小小灯笼红纠纠》，这首歌有四句唱词：

小小灯笼红纠纠，挂在桅杆那高头。+锣鼓

人人都说灯笼小，+锣鼓

灯笼虽小照九州。+锣鼓

第一、二乐句是起承句，落音都在徵音，第三乐句落音在羽音，形成转句，第四乐句落音在徵音，是合句。

小小灯笼红纠纠

2023年2月19日尧治河村采录
付正宏演唱兼鼓，袁志凤镲
黄政玲锣，胡国玉马锣
凌崎录音、记谱

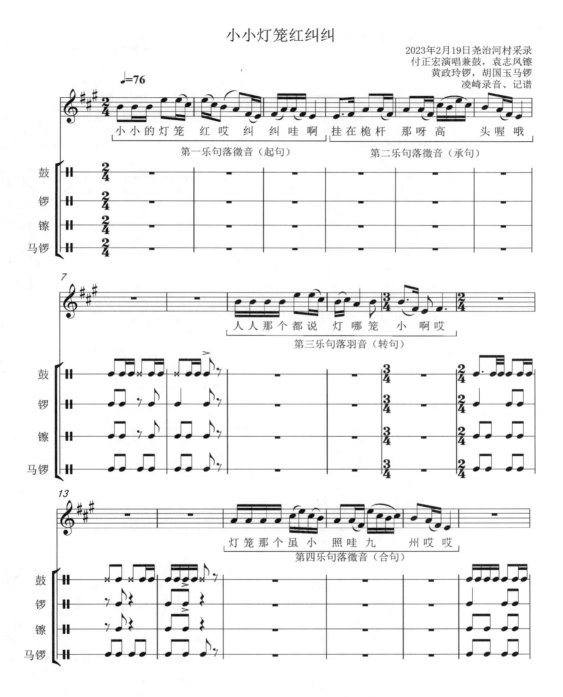

老式蛮腔徵调式的花鼓,其唱词、唱腔和锣鼓乐的表演程式如下表:

老式蛮腔 形态要素	花鼓子表演程式(三)			
唱词	第一句唱词	第二句唱词	第三句唱词	第四句唱词
唱腔	第一句唱腔	第二句唱腔	第三句唱腔	第四句唱腔
乐句落音	徵音	徵音	羽音	徵音
乐曲结构	起	承	转	合
调式	徵调			
唱腔和锣鼓乐	第一、二乐句+锣鼓乐		第三乐句+锣鼓乐	第四乐句+锣鼓乐
使用乐器	锣、鼓、镲、马锣			

三、打腔花鼓表演程式

打腔花鼓的唱腔铿锵有力,尤其是第一板锣鼓在第二句唱腔结尾处叠入,非常具有动力感,也似乎吻合了"打腔"的情绪。打腔的调式结构方面富于特色,歌手往往使用转调的结构,即,前三个乐句在宫调系统,而第四乐句改变调式结构,转到成不同宫调系统的徵调式,但主音不变,形成不同宫系统的同主音调转换,即转到下属调。比如黄政玲用打腔演唱的《我的调子用马驮》,这首歌有四句唱词:

调子多来调子多，我的调子用马驮。
　　　　　　　　　　＋锣鼓
前马到了保康县，＋锣鼓
后马还在马面河。＋锣鼓

第一、二乐句是起承句，落音分别落 C 徵音和 F 宫音，第三乐句落音在 G 商音，形成转句，前三乐句属于 F 宫系统，第四乐句转向下属调，即 ♭B 宫系统，但是主音不变，落音在新调的 F 徵音，也具有合句性质。

我的调子用马驮

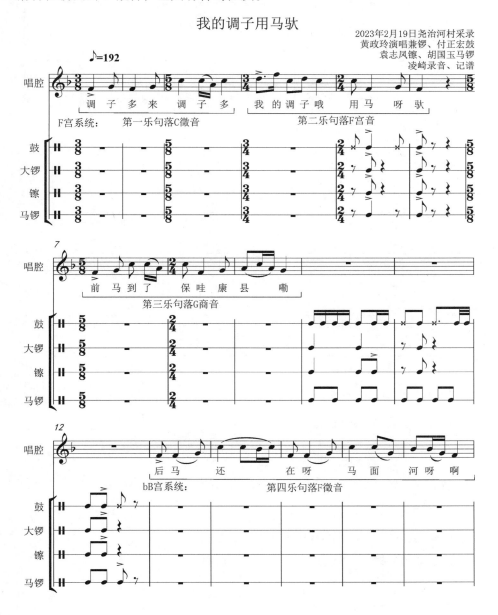

打腔花鼓，其唱词、唱腔和锣鼓乐的表演程式如下表：

形态要素	打腔	花鼓子表演程式（四）		
唱词	第一句唱词	第二句唱词	第三句唱词	第四句唱词
唱腔	第一句唱腔	第二句唱腔	第三句唱腔	第四句唱腔
乐句落音	徵音	宫音	商音	同主音，宫转徵音
乐曲结构	起	承	转	合
调式	宫调转徵调（同主音）			
唱腔和锣鼓乐	第一、二乐句+锣鼓乐		第三乐句+锣鼓乐	第四乐句+锣鼓乐
使用乐器	锣、鼓、镲、马锣			

四、平腔花鼓表演程式

平腔花鼓的唱腔，情绪明朗，跳跃起伏大，比如胡国玉演唱的花鼓《小小鱼儿红口鳃》，这首歌有四句唱词：

小小鱼儿红口鳃，+锣鼓 上江游到下江来。+锣鼓
上江吃的灵芝草，+锣鼓 下江吃的苦青菜。+锣鼓

第一、二乐句形成上下句结构，上句落在 E 徵音，下句落在 A 宫音。第三、四乐句唱腔是对前两句唱腔的重复。

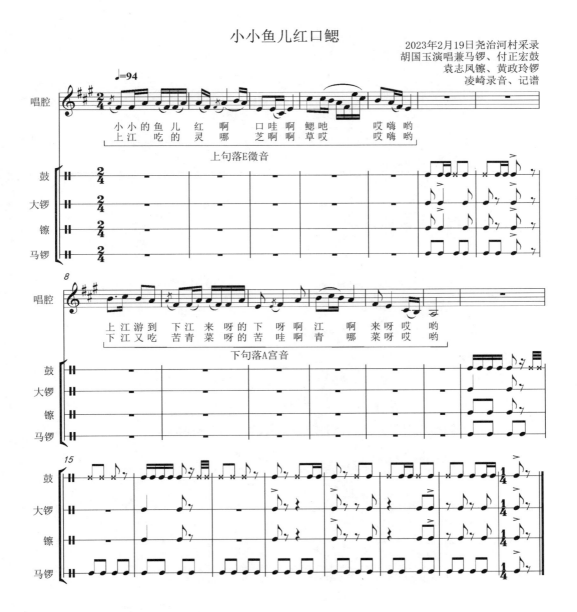

平腔花鼓，其唱词、唱腔和锣鼓乐的表演程式如下表：

形态要素	平腔	花鼓子表演程式（五）
唱词	第一（三）句唱词	第二（四）句唱词
唱腔	上句	下句
乐句落音	徵音	宫音
乐曲结构	上下句结构	
调式	宫调式	
唱腔和锣鼓乐	第一乐句+锣鼓乐	第二乐句+锣鼓乐
使用乐器	锣、鼓、镲、马锣	

五、钉缸调花鼓表演程式

钉缸调唱腔的花鼓，其衬词较多，富于特色。比如胡国玉演唱的花鼓《什么结籽高又高》，这首歌有八句唱词：

什么结籽高又高，+锣鼓 什么结籽半中腰。+锣鼓

什么结籽成双对，+锣鼓 什么结籽棒棒敲。+锣鼓

高粱结籽高又高，+锣鼓 玉米结籽半中腰。+锣鼓

豇豆结籽成双对，+锣鼓 芝麻结籽棒棒敲。+锣鼓

第一、二乐句形成上下句结构，上句落在商音，下句落在徵音。第三、四句，第五、六句，第七、八句唱腔都是对第一、二乐句唱腔的重复。

什么结籽高又高

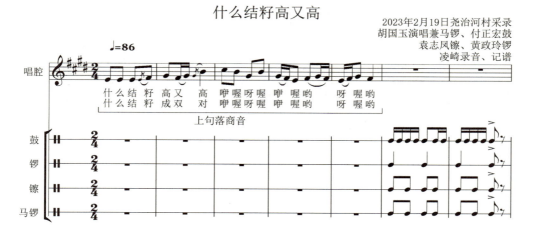

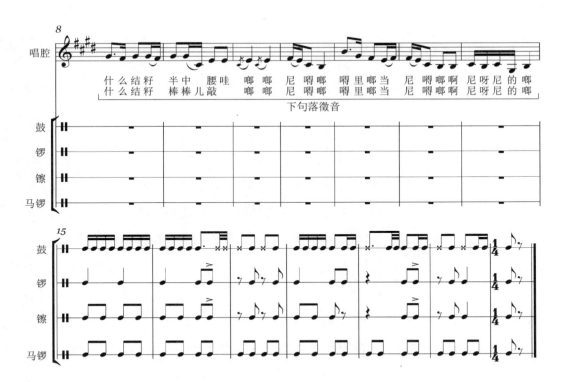

钉缸调花鼓，其唱词、唱腔和锣鼓乐的表演程式如下表：

钉缸调 形态要素	花鼓子表演程式（六）	
唱词	第一（三、五、七）句唱词	第二（四、六、八）句唱词
唱腔	上句唱腔	下句唱腔
乐句落音	商音	徵音
乐曲结构	上下句结构	
调式	徵调式	
唱腔和锣鼓乐	第一乐句+锣鼓乐	第二乐句+锣鼓乐
使用乐器	锣、鼓、镲、马锣	

六、花鼓的复杂化

1. 数板

上文讨论的都是各类花鼓的基础结构，在实践中，唱词超过四句是很常见的现象，唱词的增加往往也导致花鼓结构的复杂化，尤其是蛮腔花鼓，它的变化形式主要是通过"数板"来扩充变化。"数板"是唱词内容的扩展引起唱腔的扩展，进而使唱腔在内部得以扩充。数板只在起承转合的唱腔结构中运用，而上下句结构的唱腔中不使用数板形式。数板一般插在"转"句之后，转句之后接的"数板句"如同垛句。数板中的唱词可以不断的添加，但在内容上需要连贯。数板一直进行到倒数第二句唱词之前放缓节奏，形成开放式的唱腔，最后，接一句唱腔，形成收拢性终止，即"扎板"。如《你过喜事我送恭贺》添加数板句的花鼓，形成较庞大的扩展段。见以下谱例（锣鼓乐省略）。第1–3小节是起句，落在#G商音，第4–6小节是承句，落在落在#F宫音（实际表演时需要打一段锣鼓），第7–10小节是转句，落在#G商音（实际表演时需要再打一段锣鼓），后面插入一段较长的数板句，长度有19小节（2+4+4+2+4+3），直到第29小节才是合句收尾。

你过喜事我送恭贺

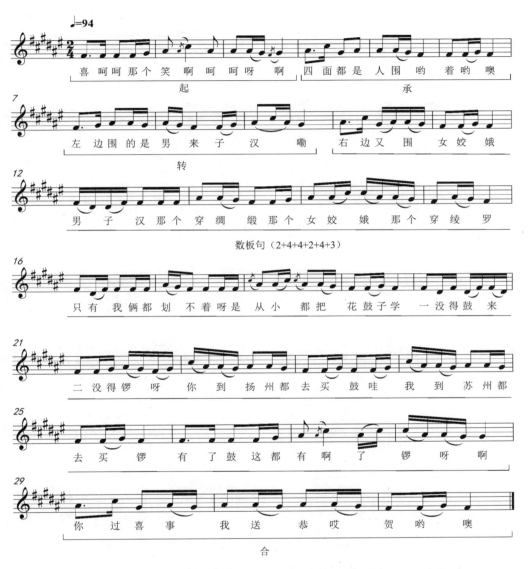

袁志凤演唱的花鼓《恭贺梅花山庄》与《你过喜事我送恭贺》的结构相同，运用了数板，形成较庞大的扩展段。第1~3小节是起句，落在G商音，第4~6小节是承句，落音在F宫音（实际表演时需要打一段锣鼓），第7~9小节是转句，落在G商音（实际表演时需要再打一段锣鼓），后面插入一段长度14小节（2+2+2+2+2+2+2）的数板句，直到第24小节才是合句收尾。

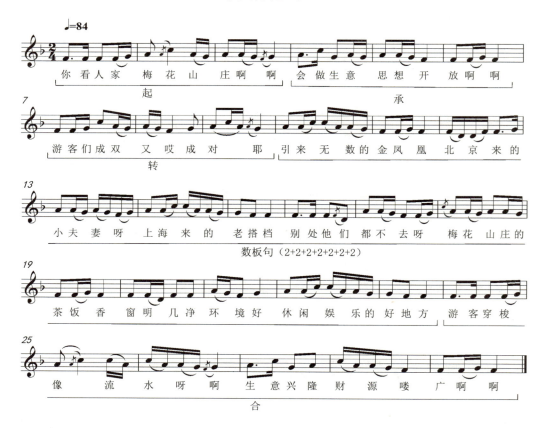

2. 不同唱腔的连缀

在一首长大的花鼓中，歌师傅为了寻求唱腔的变化对比，往往使用两种唱腔连缀。如付正宏演唱的《尧治河首届马拉松》，这首花鼓有20句唱词，第1-28小节使用蛮腔，第29小节转入老式蛮腔，第43-64小节是一个较为长大的数板句，第65小节转回蛮腔，65-70小节形成扎板（合句）。这首花鼓使用蛮腔和老式蛮腔两种唱腔，二者连缀增加了情绪的变化，具体唱腔和锣鼓乐记谱，如下：

尧治河首届马拉松

2023年2月14日尧治河村采录
方学文编词、付正宏演唱兼鼓
袁志凤锣、胡国玉镲、巩启家马锣
凌崎录音、记谱

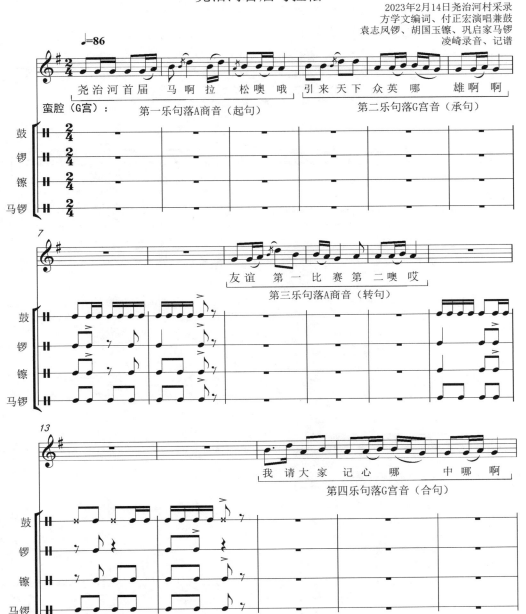

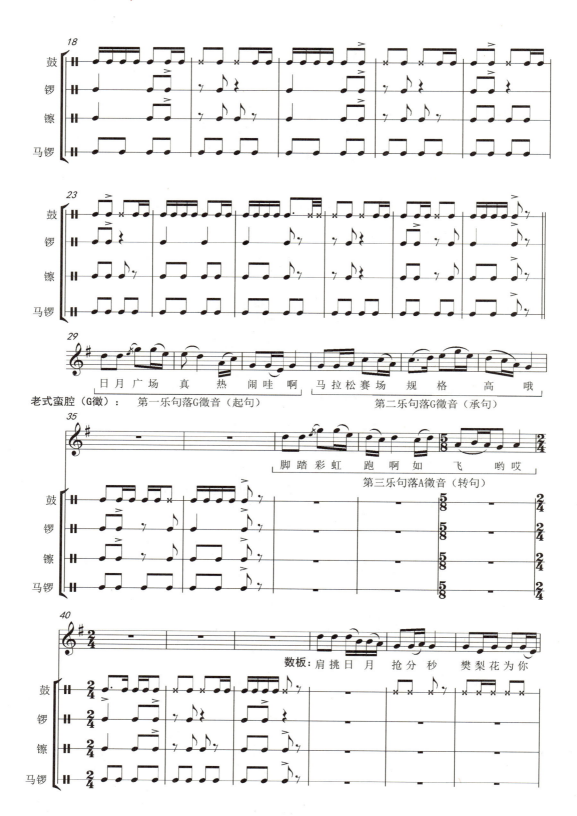

《尧治河首届马拉松》的唱词、唱腔、锣鼓乐以及乐句、调式可以列成图表：

	《尧治河首届马拉松》音乐结构								
唱词	第1句唱词	第2句唱词	第3句唱词	第4句唱词	第5句唱词	第6句唱词	第7句唱词	第8-18句唱词	第19-20句唱词
唱腔	第1句唱腔	第2句唱腔	第3句唱腔	第4句唱腔	第1句唱腔	第2句唱腔	第3句唱腔	数板	扎板
	蛮腔				老式蛮腔				蛮腔
乐句落音	商音	宫音	商音	宫音	徵音	徵音	羽音	宫音	宫音
乐曲结构	起	承	转	合	起	承	转	扩充	合
调式	宫调				徵调				
唱腔和锣鼓乐	第一、二乐句+锣鼓乐		第三乐句+锣鼓乐	第四乐句+锣鼓乐	第一、二乐句+锣鼓乐		第三乐句+锣鼓乐	数板	第四乐句+锣鼓乐
小节数	1-8		9-14	15-28	29-36		37-42	43-64	65-70

第十章

孝歌的歌种研究

孝歌的歌唱表演与"唱孝歌"仪式紧密相连。"唱孝歌"仪式包含〔开歌路〕〔闹丧〕〔还阳〕三个通用仪程[1],每一个仪程中都有较为固定的唱词、唱腔和锣鼓牌子。"唱孝歌"仪式中的孝歌显现出较为稳固的形态特征,其中,"三句头"的唱词、起伏的唱腔以及专属的锣鼓牌子,都成为孝歌的形态标志。

孝歌的符号意义明确,并形成一个自洽的符号系统。孝歌只能在"唱孝歌"仪式中表演,平常不能演唱表演。因此,将孝歌作为"歌种"研究,能较全面揭示其形态特征、社会意义和文化内涵。

[1] 三个仪程通用于汉江流域,但在某些地区也存在"特殊仪程",如〔烧更纸〕仪程只在鄂西北的郧西、竹山等几个地域流行。"若一种仪程使用范围仅限于个别的或部分仪式场合,那便是特殊仪程。"杨民康:《音乐民族志方法导论:以中国传统音乐为实例》,北京:中央音乐学院出版社,2008年,第389-390页。

第一节 孝歌与歌种

一、孝歌与歌种

"歌种"常与"乐种"相对。狭义上的"乐种"主要指器乐[1],而广义上的"乐种"[2]则包括"五大类":歌曲、歌舞音乐、说唱音乐、戏曲和器乐。[3]

樊祖荫教授提出狭义和广义的乐种概念,提出:可将器乐的"乐种"视作狭义的称谓,而把包括"歌种""剧种""曲种"与"综合性乐种"在内的"乐种",视之为广义的概念。[4]

从上述不同学者对乐种、歌种的论述中,可见乐种和歌种不是截然分开的,二者往往是"你中有我、我中有你",某种程度上说,歌种的研究需要借鉴狭义乐种的研究方法。

本章把孝歌当做歌种来研究,既是对当下孝歌状况的实际考量,也是对建立一种民歌研究新方法的尝试。"孝歌"不仅仅只有歌唱,它还包括锣鼓乐。歌师傅常说"锣鼓压阵脚,锣鼓半台戏",可见锣鼓乐在孝歌表演中的地位。在"唱孝歌"仪式表演实践中,歌唱和锣鼓演奏是一个整体,二者相辅相成、不可分割。当下民歌研究注重口传文本的整理研究,而往往忽略书写文本的研究,对于孝歌唱本这一类具有表演前的指示物特征的文本,其价值和意义有待深入研究。笔者认为孝歌唱本是孝歌歌种研究的重要内容之一,孝歌唱本中的唱词书写结构与孝歌表演结构同型同构,唱词形成较为固定的书写形式,是孝歌表演前的"指示物",而表演后遗留的音声文本往往又成为书写文本的参考,因而可以认为当下的唱本是历史文本和表演文本的多重累积。[5]

[1] 目前狭义上的"乐种"研究有50多个,如十番锣鼓、苏南吹打、西安鼓乐、江南丝竹等,详见袁静芳:《20世纪中国乐种学学科发展回望与跨世纪前瞻》,《中国音乐学》,2000年,第1期,第32-51页。
[2] 广义的乐种研究讨论,如董维松:《中国传统音乐学与乐种学问题及分类方法》,《中国音乐学》,1988年,第2期,第56-67页;李石根:《乐种学小议》,《中国音乐》,1990年,第2期,第7-8页。
[3] 中国艺术研究院音乐研究所:《民族音乐概论》,北京:人民音乐出版社,1964年,第2页。
[4] 樊祖荫:《乐种研究在区域音乐研究中的地位与作用》,《音乐研究》,2012年,第4期,第6-8页。
[5] 杨民康先生认为中国传统音乐文化研究,其中拥有的多重文本关系簇包含四种文本类型:a.当代共时研究文本、b.多元历时研究文本、c.共时态可读文本、d.共时态可写文本。《音乐民族志书写——传统音乐研究的范式与分析》,上海:上海音乐学院出版社,2020年,第85页。本章引用"多重文本"的说法,只是强调:民歌唱本作为民歌传承、传播的重要材料,在歌种研究中应当得到关注。

因而，孝歌作为歌种，其研究内容包括唱（唱腔、唱词）、奏（锣鼓乐）、写（唱本），研究思路从过去常用的共时研究，转向"共时-历时"研究。

当下的孝歌是历史传承的结果，并形成了自然的传承谱系。在"唱孝歌"的不同的仪程阶段，表演者运用不同的唱词、唱腔和锣鼓牌子，并外显为程式化、规范化的表演方式。从孝歌表演及其唱词书写中，能够提炼出规律性的外部形态特征，从孝歌的表演中，能够感受其礼俗意义，并能够阐释其文化底蕴，因而孝歌作为歌种研究是可实践的。

孝歌的构成因素可从物质构成、形态构成、社会构成[1]三个方面研究。从物质构成方面看，孝歌表演所用的主要乐器是锣和鼓，没有旋律性乐器加入，所谓"丧歌无丝竹"。孝歌在传承的过程中主要以口传心授为主，但是乐谱[2]传承同样重要。当然，这里的乐谱不是指五线谱等描述性的乐谱，而是指给表演者使用的"一张文化蓝图"。对歌师傅而言，这张"文化蓝图"就是孝歌唱本。民间流传着大量的孝歌唱本，这些唱本中记载了大量的经典孝歌唱词，它们是歌师傅智慧的结晶，在一代代歌师傅的传抄、传承过程中，这些唱词才得以保存延续。新一代的歌师傅学唱孝歌时，除了口传身授外，往往也借助孝歌唱本来学习，因此，唱本具有"乐谱"的功能。

方学文的孝歌唱本封面

1 本文孝歌研究借用乐种研究的部分理论。袁静芳：《乐种学》，北京：华乐出版社，1999年，第11页。
2 查尔斯·西格（Charles Seeger）论述过两种乐谱：规约性（prescriptive）和描述性（descriptive）的两种乐谱，二者意义和作用不一样，作为局内人使用的乐谱是指导表演者进行文化表演的一张文化蓝图；而局外人的记谱是对表演后的一种描述（description），主要为分析研究使用。Seeger, Charles 1958. Prescriptive and Descriptive music-writing, The Musical Quarterly, Vol.44, No.2. pp.184-195.

从形态构成方面看，在"唱孝歌"仪式的不同仪程中，所用唱词、唱腔、锣鼓牌子都不尽相同，它们在形态方面各具特色（后文详述）。

从社会构成方面看，在鄂西北地区的丧事活动中，"唱孝歌"是不可或缺的一种仪式，担负的社会功能非常明确。孝歌是集唱词、唱腔、锣鼓牌子为一体的歌种，通常只能在夜晚表演，具有丧事的专属特征，不能当作他用，其符号所指清楚。

二、历史与当下的孝歌

孝歌也可称为丧歌，与古代的挽歌有类似的功能，它的产生伴随着人类的文明发展，有学者认为远古的《弹歌》就是最早的孝歌。[1] 当下丧事活动中唱孝歌（丧歌）是有历史传统的，清代诗人彭秋潭在《竹枝词》中写道："家里亲丧儒士称，僧巫法不到书生，谁家开路添新鬼，一夜丧歌唱到明。"[2] 丧事活动中击鼓唱歌是有历史传统的，清代地方志中记载颇多，同治六年刻本《竹溪县志》记载：

细民家亲朋或醵钱击鼓赛歌，谓之"守夜"，犹是挽唱之遗。[3]

光绪五年《定远厅志》云：

戚里之丧，有群相邀集，竟夕张金击鼓，歌虞殡、薤露诸挽词者，谓之"坐夜"。[4]

光绪二十年刻本《沔阳州志》：

至于坐夜陋习，击鼓铙歌，不过僻壤愚民踵《蒿里》《薤露》挽唱之余风而已。[5]

同治四年刻本《兴山县志》云：

贫者或期功亦不能持服，惟殁后具酒食邀众客，于丧次聚守，至夜不散。《通志》云，有丧之家，群来丧次，一人擂大鼓，更互歌唱丧歌通宵，至葬始罢。倘亦《薤露》《蒿里》之遗乎。[6]

1 刘正国：《〈弹歌〉本为孝歌考》，《音乐研究》，2004 年，第 3 期，第 37—44 页。
2 [清] 彭秋潭：《秋潭诗集》，载《清代诗文集汇编》418 卷，上海：上海古籍出版社，2010 年，第 455 页。
3 丁世良、赵放：《中国地方志民俗资料汇编·中南卷上》，北京：国家图书馆出版社，2014 年，第 455 页。
4 [清] 余修凤等纂修：《定远厅志》，台湾成文出版社有限公司印行，1969 年版，第 260 页。
5 丁世良、赵放：《中国地方志民俗资料汇编·中南卷上》，北京：国家图书馆出版社，2014 年，第 402 页。
6 丁世良、赵放：《中国地方志民俗资料汇编·中南卷上》，北京：国家图书馆出版社，2014 年，第 432 页。

竹溪县地处汉江上游南岸，隶属十堰市；定远厅指今汉中市的镇巴县，地处汉江上游南岸；沔阳指今仙桃市，地处汉江下游；兴山县地处鄂西北神农架一带。从地方志中的记载可知，这一区域在清代就盛行"坐夜闹丧、击鼓唱歌"的习俗，而且是综合"歌"和"锣鼓"为一体的表演形式。史书和清代地方志中记载的"坐夜闹丧、击鼓唱歌"风俗一直延续至今，在当今的汉江流域依然盛行，当下称之为"夜锣鼓""打带诗""唱孝歌""闹夜"等。这种"击鼓唱歌"的习俗，现代的地方志中多以"唱孝歌"之名记载，如《汉阴县志》记载的唱孝歌：

贫者则由孝子、亲属守候灵前，唱"孝歌"通宵达旦。唯孝歌混杂迷信、淫亵内容，不符哀事。[1]

《旬阳县志》记载的唱孝歌：

由二人绕灵堂，前面打鼓，后面敲锣，踏节拍慢走，边走边歌，叫"打太师"，又叫"唱孝歌"。[2]

诸多文献记载中的"孝歌"在表演形式、形态构成、唱词内容、使用场合、社会功能等方面和当下的"孝歌"并没有什么变化。

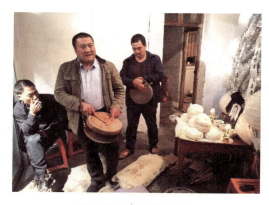

两位歌师傅的孝歌表演

当下存活的孝歌是"绵延的历史过程（continuing historical processes）的现代结局"[3]，今之所见的孝歌，其形态结构、社会功能、符号意义是在历史的传承、传播以及表演者的长期表演实践中形成的，是一种集体无意识的约定和规范。同时，孝歌在历史发展、

[1] 汉阴县志编纂委员会：《汉阴县志》，西安：陕西人民出版社，1991年，第724页。
[2] 旬阳县地方志编纂委员会：《旬阳县志》，北京：中国和平出版社，1996年，第594页。
[3] Richard, Widdess.1992 "Historical Ethnomusicology." In Helen Myers. ed. Ethnomusicology: An Introduction. New York and London: W.W. Norton &Company, pp.219–237.

变迁的演变过程中,各地孝歌表演形成了地域性的风格以及表演者的个人风格。

第二节 孝歌的唱词形态

一、孝歌的唱词形态与各仪程关联

孝歌的唱词形态与"唱孝歌"仪式的各仪程紧密相关,在不同仪程中,唱词呈现出不同的形态,唱词与唱腔、锣鼓牌子组成某种特定的表演程式,如下图:

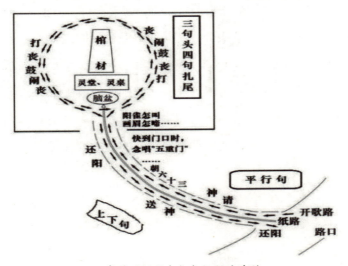

孝歌唱词形态与各仪程的关联

在〔开歌路〕仪程中,歌师傅要念诵"请神""三十六朝""五重门"等内容的唱词,一般以念诵两句唱词接〔三阵鼓〕锣鼓牌子为表演程式,两句唱词构成平行句结构,如〔开歌路〕仪程中的念诵唱词:

一轮明月照九州,孝家请我开歌头。
歌头不是容易起,挎起锣鼓汗长流。

在〔还阳〕仪程中,歌师傅要唱〔还阳〕"送神"等内容的唱词,通常情况下是

唱一句接一段锣鼓，锣鼓牌子用当地的"薅草锣鼓"[1]，两句唱词为一组，构成上下句的唱腔结构，如歌师傅在〔还阳〕仪程中的唱词：

还了阳来还了阳，反转灵位顺转丧。
反转灵位出贵子，顺转丧堂出宰相。

完成〔开歌路〕仪程大约需要一个小时，〔还阳〕仪程通常也要在一个小时以内完成，这两个仪程所用时间较短，其唱词结构以平行句结构和上下句结构为典型特征。而在"唱孝歌"仪式之〔闹丧〕仪程的唱词、唱腔最具特色。〔闹丧〕的时间最长（一夜至数夜不等，三夜最为常见，超过七夜的罕见），此阶段的唱词内容最为丰富，既有"口水歌"（即兴编的唱词）也有本章歌。

〔闹丧〕仪程中的唱词可以从"句、段、篇"三个层面讨论。句子结构形态（三句头）、段落结构形态（三句头四扎尾[2]）、篇章结构形态（数个段落组成）。在每一段孝歌的开始，歌师傅都先要用三句唱词来起头，每句七言（指正字，不包括衬字），称为"三句头""三起头""三节头"。三句词唱完后接锣鼓牌子〔老鼠嗑牙〕（短板），之后再唱数句（四句至数十句不等）接锣鼓牌子〔老鼠嗑牙〕（长板[3]），称为"四扎尾"。一个"三句头四扎尾"就可以形成一个基础性的段落结构，而长篇本章歌可能有数十个乃至上百个这样的段落。"三句头四扎尾"作为典型的孝歌段落形态，已经成为孝歌（丧歌）的专属形式，其中"三句头"的形式具有孝歌的标志意义，所以有必要进行重点分析研究。

二、孝歌"三句头"的历史传统

"三句头"的唱词形态是挽歌历史文化传统的延续。孝歌（丧歌）为何用三句起头？

1 歌师傅在〔还阳〕仪程中借用了干农活的薅草锣鼓，由于处于〔还阳〕这一特定的仪式时空场域中，再加上与专属性〔还阳〕"送神"的唱词连用，因而，此时薅草锣鼓的符号意义发生了转变。
2 "三句头四扎尾"的结构形式只出现在闹丧仪程阶段，是孝歌最典型的段落结构形态。
3 长板锣鼓是在短板锣鼓基础上的（变化）重复，二者板数（拍数）并不构成倍数关系。

从古老的挽歌《薤露》——薤上朝露何易晞，露晞明朝更复落，人死一去何时归[1]——或许就可以看到孝歌"三句头"的端倪了，《薤露》三句诗的形式与当下孝歌的"三句头"有着相同的形态结构和作用。《薤露》采用"比兴"的手法，孝歌"三句头"也时常采用"比兴"手法，用三句唱词起头主要用来点明本段（或本首）孝歌（丧歌）的主要内容或为了引出下文。对于冗长的丧礼来说，倘若歌郎在仪式中始终只唱《薤露》这三句诗，那将是不可思议的，所以笔者揣测，歌郎很有可能是把这三句诗作为挽歌"正文"的引子，也就是说每次在唱正文之前都有一个类似于《薤露》的内容作为"引子"，或当做开头之用，而后人借以把《薤露》作为丧礼上唱的某一类歌，而不是特指某一首歌，就如同当下的人们把"唱孝歌"仪式中所唱的歌称为"孝歌"一样。习俗相沿，"三句头"也就成为孝歌（丧歌）一种程式化的表演方式。

孝歌（丧歌）为何用"三句头"的形式，或许还与人们的某些观念有关。"三"是单数，在大部分中国人的心中，可能认为丧事活动的时间要取单数为恰当。人们认为举行丧事活动的天数以单数为好，"唱孝歌"仪式的时间通常也是以三个夜晚最为常见。另外，在很多地方的"唱孝歌"仪式中出现的"假三夜"现象似乎也说明了人们以"三"为好的观念。所谓"假三夜"就是人为地改变"时间"，即在丧事活动只有两个夜晚的情况下（天文学意义的两个夜晚），各地的人们会通过某些方法把两个夜晚变成"三个夜晚"[2]（社会学意义的时间），可以说"社会学意义的时间"的"假三夜"映射的是一种文化观念。

三、孝歌"三句头"的词格形态：七言三句倒七字

孝歌"三句头"的唱词特征，可以从词的字数、词的句数、词的句幅、词中各句

1 [梁]萧统编，[唐]李善注：《文选》，上海：上海古籍出版社，1986年，第1333页。
2 通常在第二天傍晚时分，唱孝歌的歌师傅会在灵堂前唱、奏半个小时，然后结束，表明这是"第二夜"，晚上再唱的时候就表明是"第三夜"了。

的句式、词中的对仗、词的字调、词的用韵[1]等方面分析。

关于"词的字数","三句头"中的每句都是七言,七言指的是正字,衬字(词)依附于正字,在正字何处添加衬字也有较为固定的程式。

关于"词的句数",顾名思义孝歌的"三句头",只有三句。通常情况下,三句要一气呵成地唱完之后才打一段锣鼓。

关于"词的句幅",单从唱词来看,三句唱词很难形成对称结构,但是"三句头"的唱腔旋律通过内部扩充,形成了四个乐句,达到了平衡效果(后文有"三句头"唱腔的分析)。

关于"词中各句的句式",通常情况下,七言句有两种句式,即"顺七字"和"倒七字"。"顺七字"即前三后四的分逗,"倒七字"的分逗是前四后三。[2] 唱词内部的分逗也称"词逗",是"唱词'顿逗'的简称。它是唱词句式内的节奏段落形式之一,是唱词句式内,根据内容意义和一定的程式规格而划分的并可加以顿歇的小单位"[3]。在腔(曲调)和词相互影响和制约的过程中,"三句头"的七言句形成了前四后三的"倒七字"词逗,笔者所采录到的七言句几乎都是这种句式结构。如:

来到丧前┃把头抬,望到赵郎┃送灯台,几句言语┃离不开。

顺转灵堂┃就唱起,孝子上面┃下一礼,上前三步┃就牵起。

小小姚兵┃来盗马,万马营中┃他不怕,要盗老爷┃胭脂马。

关于"词中的对仗、词的字调","三句头"主要还是民间歌师傅的口头传统,现场表演时,即兴的因素较多,他们追求词意内容的连贯,以及尽可能符合对仗和平仄的规范。

关于"词的用韵",一般来说,水平较高的歌师傅演唱"三句头"几乎都是押韵的,如付正宏唱:"一进门来朝里走,孝府好似九龙口,文武百官齐叩首。""三句头"唱词是押"由求辙"。歌师傅认为押韵的唱词唱起来顺畅,不押韵的唱词唱起来拗口、不好听,并戏称为"翘腿子"。

[1] 董维松教授总结出一套识别"词"的格式方法,虽说此方法主要是研究曲牌体音乐的,但完全可以用来分析孝歌"三句头"的唱词特征。《词七、曲三、辨程式:一种关于曲牌音乐分析方法的研究》,《中国音乐》,2009年,第4期,第5-12页。

[2] 董维松教授总结出一套识别"词"的格式方法,虽说此方法主要是研究曲牌体音乐的,但完全可以用来分析孝歌"三句头"的唱词特征。《词七、曲三、辨程式:一种关于曲牌音乐分析方法的研究》,《中国音乐》,2009年,第4期,第5-12页。

[3] 于会泳:《腔词关系研究》,北京:中央音乐学院出版社,2008年,第147页。

由上述分析可知，孝歌"三句头"的唱词，在词的字数、词的句数、词的句式、词的用韵、词中的对仗、词的字调等方面都形成了相对稳定的样式。

四、孝歌的段落结构：三句头四扎尾

在"唱孝歌"仪式之闹丧仪程阶段，不论是唱口水歌还是本章歌，歌师傅基本上都是按照"三句头四扎尾"的段落结构来表演的，这已经形成一种固定的形式。"三句头"在内容上要相对完整，有时采用比兴手法，引出下文，有时作为某一段唱词的"内容提要"，具有概括、提示的作用。"三句头"唱完之后要打一段短板锣鼓[1]，而"四扎尾"指至少要唱完四句词才能"扎尾"，有时可以唱数十句词再"扎尾"，"扎尾"就是一段唱词的结束后打一段长板锣鼓。如付正宏唱的"本章歌"《叹四季》，其第一段是"三句+十句"的形式：

三句头：暑往寒来秋复冬，寒冬大地也改容，十树梅花九树红。（短板锣鼓）

四扎尾：昔日凤雏是庞统，辅佐刘备称主公。心高气傲称英雄，要取西川抢头功。落凤坡前显威风，人心所想天不从。三十之岁把命送，惹得孔明哭庞统。花开花谢来年红，哪有人死还相逢。（长板锣鼓）

还有一种对仗形式，用"三句头"的第三句和段落的最后一句对仗，如《春满乾坤福满门》就是这种对仗形式：

三句头：来到丧前往里走，灵前摆的供香酒，天增岁月人增寿。（短板锣鼓）

四扎尾：香炉好比聚宝盆，蜡钱好比摇钱树，摇钱树上摇黄金，聚宝盆里聚白银，桌上桌下元宝滚，春满乾坤福满门。（长板锣鼓）

上例"三句头"的最后一句"天增岁月人增寿"作为"上联"，在"四扎尾"的最后一句必须唱出"春满乾坤福满门"作为"下联"，这也反映出"三句头"和"四扎尾"的关联性。"三句头四扎尾"的唱词结构形态是孝歌最基础的段落结构，一个"三句头四扎尾"就可以构成一个完整的段落或一首短小的孝歌，若是长篇"本章歌"

[1] 歌师傅为了减缓嗓子的疲劳，有时候在"三句头"之后也打长板锣鼓，这在民间也是可以接受的。

就会有数十个甚至上百个这样段落。"三句头四扎尾"唱词形态结构是在历史的传承和长期的表演实践中形成的,逐渐成为一种标准,也是孝歌的外部特征之一。对表演者(歌师傅)和欣赏者(观众)而言,当下已经变成一种集体无意识的约定和规范。

唱孝歌仪式中的唱词形态

仪程	〔开歌路〕仪程	〔闹丧〕仪程		〔还阳〕仪程
基本结构	平行句	三句头	四扎尾	上下两句
句数	两句/四句	三句	四句至数十句不等	两句
字数	以七言句为主,间有五言句	只能是七言句	七言句为主,中间可以有五言和十言句	七言句为主
空间	路口至灵前	灵堂内		灵堂至路口
功能	请神	娱神		送神

五、孝歌唱本中的书写形式

在尧治河留存的诸多孝歌唱本中,大多数唱词都按照"三句头四扎尾"这种固定的书写形式,例如方学文抄写的长篇本章歌《乌金记》:

方学文的孝歌唱本《乌金记》

孝歌唱本中的书写结构非常清楚明了,每一段"三句头"之后用"○"标明(表示演奏短板锣鼓),"四扎尾"之后(即一个段落的结束处)标记"囟"这个符号(表示演奏长板锣鼓)。方学文抄写的《乌金记》每一个段落都按照这样的形式书写,这首长篇本章歌共有 90 个这样的段落结构组合而成。

孝歌唱词的书写形式（以方学文唱本《乌金记》为例）

篇章结构	第1段*		第2段		……	第90段
段落结构	基础结构（一首短小的孝歌）		基础结构		……	基础结构
	三句头	四扎尾	三句头	四扎尾	……	三句头四扎尾
句子结构	三句	十二句（至少四句）	三句	十六句	……	三句+十八句
	每句七言	每句七言	每句七言	每句七言	……	每句七言
书写记号及其含义	三句头之后通常用 o 表示短板锣鼓	段落结束处用 𝄇 表示长板锣鼓	同第1段	同第1段	……	同第1段

*一个段落（即"三句头四扎尾"的基础结构）就可以构成一首短小的孝歌，一首长篇的孝歌就是由数十个甚至上百个这样的基础结构所构成。

长期以来，孝歌"三句头四扎尾"的段落结构已经烙印在歌师傅的脑海中，并形成了不自觉的、潜意识的书写形式和表演方式。这种固定的程式化结构，一方面是口传身授的结果；另一方面，孝歌唱本具有"书面乐谱"的作用，其中的书写形式对仪式表演者而言具有指示意义。口传身授和书面乐谱作为"表演指示物和行为依据，可视为表演前必备的文化地图；而在表演后，都遗下了以音响和模式变体方式呈现的'音乐声'（或'音声'）。"[1] 因此，不管是在表演前（唱本中的书写形式）还是在仪式表演中，孝歌的段落结构都按照"三句头四扎尾"的形式进行书写和表演，这种唱词结构和表演程式已经成为孝歌的外部形态特征之一。

[1] 杨民康：《以表演为经纬——中国传统音乐分析方法纵横谈》，《音乐艺术》，2015年，第3期，第110—122页。

第三节　孝歌的唱腔形态

孝歌的唱腔形态与"唱孝歌"的仪程紧密相连。〔开歌路〕仪程中，两句唱词以念诵式韵白为主，并且几乎都是以平行句结构出现。〔闹丧〕仪程阶段，"三句头"的唱腔形成四句体的乐段结构，"四扎尾"的唱腔是在"三句头"的基础上重复变化、不断扩充而形成，〔闹丧〕仪程中的唱腔以徵调式最多，宫调式次之。〔还阳〕仪程中，两句唱词形成上下句的唱腔，唱腔以徵调式结束。

一、〔开歌路〕仪程中的唱腔（念诵）形态

在〔开歌路〕仪程中，孝歌以念诵、韵白为主，唱词有"请神""三十六朝""五重门"等段落，基本上都按照念诵两句唱词接锣鼓牌子"三阵鼓"的表演程式，两句唱词构成平行句。谱例：

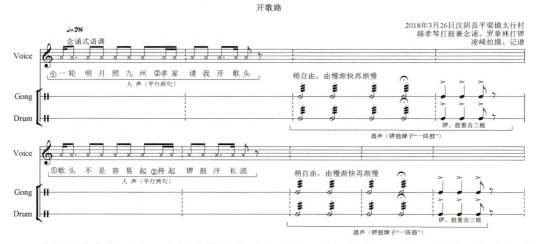

〔开歌路〕仪程中，歌师傅带领孝子从路口开始，然后逐渐退至丧堂，在此仪式行为过程中，人声（念诵）和器声（锣鼓）相互交替，每念诵两句词接一段锣鼓，念诵的唱词和锣鼓牌子都具有丧事活动的专属特性，符号意义指向明确，不能用作其他

场合。整个仪程大约在一个小时内完成，念诵式的人声与锣鼓牌子共同担负着"请神"的功能。

二、[闹丧]仪程中的唱腔形态：灵活衬词起伏腔

[闹丧]仪程阶段的"三句头"是孝歌的标志之一，上文分析"三句头"的词格形态直接影响了唱腔的形态，唱词与唱腔之间具有内在的联系，二者相互影响制约，并形成具有较为稳定形态的腔词关系。[1] "三句头"的唱腔是每一首孝歌唱腔的核心部分，后面的唱腔都是在"三句头"的基础上扩充、发展而来。虽说"三句头"的唱词是三句，但形成的唱腔结构是两个乐句。

以付正宏演唱的《家住遥遥一点红》为例，第一乐句的唱腔最有特点，在起始处，演唱者几乎都要添加衬字，通常用"哦、哎"等衬字，具有"起腔"的作用，一般来说，起腔从低处的徵音开始，然后上扬。第一句唱词的中间一定会加上衬字（前四正字之后），与此同时，唱腔也得到了扩充。这种对衬词运唱形成的衬腔最富于孝歌特征，也成为孝歌的标识唱腔之一。[2] 此处衬腔的旋律形态几乎都是上行至旋律最高点——商音，后再从高点曲折下行，旋律落在主音徵音上，至此形成一个较长的乐句。第一个乐句旋律起伏较大，歌师傅称之为"起伏腔"，这种上下起伏旋律形态形成了孝歌的标志。第二、三句唱词分别形成自己的唱腔，第二句唱词的唱腔落在羽音上，形成一定的转折，第三句唱词的唱腔从高点音往下回落至徵音。第二、三句唱词形成的唱腔构成第二个乐句。

1 所谓腔词关系，"就是指在同一乐曲中唱腔与唱词的关系。详言之：在统一内容范围内，唱腔自行规律与唱词自行规律的结合关系。这种结合关系具体反映在音调、节奏、结构等方面。"参见于会泳：《腔词关系研究》，北京：中央音乐学院出版社，2008年，第1页。
2 衬腔是旋律中运唱衬词的歌腔。江明惇：《汉族民歌概论》，上海：上海文艺出版社，1982年，第292页。

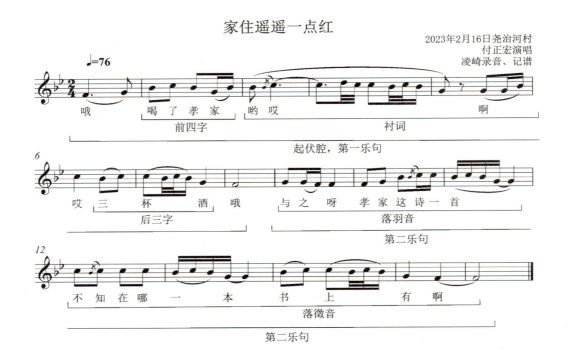

可以看出"三句头"的唱腔中蕴含"起承转合"的一种发展过程。以丹江口市官山镇邓全堂在〔闹丧〕仪程中演唱的《来在丧前把头抬》的"三句头"为例，第一个乐句的"起"部分，可以细分为四个乐节（1+1+2+2），起腔只是一个两拍的主音（徵），从低处开始，接着的1小节旋律是对羽音的环绕，之后旋律跳进上行至徵音，一下子增加了张力，最后通过级进式的下行"衬腔"对旋律上行造成的张力进行一种缓冲，落在羽音上，这种先上后下的旋律形态就是"起伏腔"。第一句唱词的中间添加的衬字，属于"倒七字"（前四后三）句读，衬字具有"结构性衬字"[1]的特点，这些结构性衬字引起了唱腔扩充，并形成了孝歌的外部特征。后三个正字加上衬字构成曲折下行式的旋律，也是对前面下行式衬腔的承递，这是"承"的部分，落在调式主音上（即徵音），时值一拍。第二乐句前部分（第二句唱词）可分为两个乐节（2+2），一个是对羽音的环绕，一个是级进式的上下行，落在商音上，具有"转"句的性质。第二乐句后部分（第三句唱词）可分为两个乐节（2+3）。旋律先向下大跳，后曲折下行，

1 所谓结构性衬字是指衬字影响到曲调的结构。详见沈洽：《描写音乐形态学引论》，上海：上海音乐出版社，2015年，第253—283页。

最后落在调式主音上（即徵音），时值两拍，较为稳定，这一乐句是对前面的总结、概括，具有"合"句的性质。谱例：

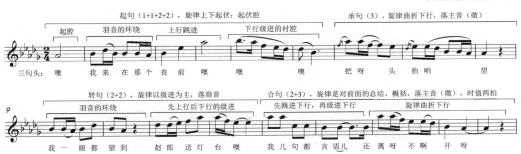

上例中"起承转合"的长短不一，尤其是"承"的部分较短（只有3小节），发展不充分，可以看出两乐句向"起承转合"四乐句过渡的一种形态。而在汉阴县平梁镇，路孝琴演唱的"三句头"形成的四乐句就明确多了。以她唱的《姚兵盗马》的"三句头"为例，整个"三句头"的唱腔流畅，音域在八度之内，旋律进行以级进为主，形成"起承转合"的结构。"起"句可以细分为四个部分（1+1+2+2），起腔从主音开始上行，上行至下属音（宫），并对其装饰，然后继续上行至角音（高徵音只是装饰）再下行落在属音上（商），并对其装饰；最后从属音（商）下行至主音（徵），一拍时值。第一乐句形成"起伏腔"旋律形态，同时也完成了"起开合"的发展过程。"承"句可以细分为三个部分（1+1+2），承句的开始也有1小节的起腔，装饰上行至属音，第8小节是对属音的装饰，然后下行至主音（徵音），一拍时值。起承两句都落在主音上，但是时值都只有一拍，并且都有休止跟随，这也削弱了终止感。"转"句可以细分为两个部分（2+2），先从高的主音下行至属音，再从属音下行至上主音（羽）。"合"句可以细分为两个部分（2+2），先从羽音上行至商音，再回落到徵音，最后扩充了两小节，落在三拍时值的主音上，增强了收束感。谱例：

姚兵盗马

2018年7月23日汉阴县采录
路孝琴唱,凌崎记谱

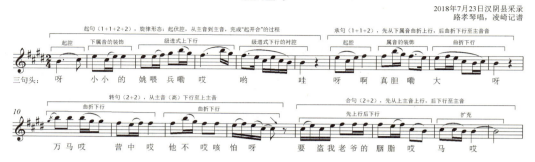

三句唱词形成了四个乐句的唱腔,并且词和腔二者之间的关系有较为稳固的关系,共同塑造了孝歌的外部形态特征。"三句头"的唱腔以起承转合性结构居多,但也有以平列叙述布局的结构,即平叙性结构[1]的乐段。例如在紫阳县蒿坪镇,歌师傅杨大木在闹丧仪程中唱了一首"口水歌"《顺转灵堂就唱起》。以这首歌的"三句头"为例,整个唱腔流畅,音域控制在八度以内,旋律进行以级进为主,四个乐句皆落宫音,形成宫调式。四个乐句像是同一个旋律的不同变奏,形成"平叙性"乐段结构。谱例:

顺转灵堂就唱起

2017年3月2日紫阳县蒿坪镇
杨大木唱,凌崎摄像、记谱

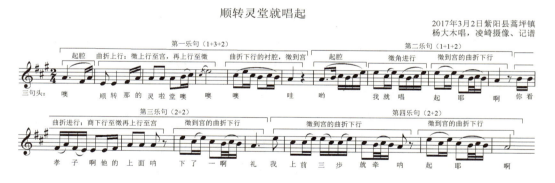

上述乐段由四个乐句构成,各乐句的材料较为集中统一,每个乐句的结尾几乎都是相同的旋律,并且都落在主音上(宫),它们具有平列叙述的特点。以第一乐句为例,开始的三音列由主音(宫)下行至属音(徵),看作材料A,它是旋律的"种子",接着是材料A的逆行,即属音(徵)到主音(宫)的进行。第3、4小节,由主音(宫)上行至属音(徵),由三音上行变成四音上行,当做材料B,材料B明显来自材料A;第5、6小节可看作是材料B的逆行。谱例:

1 江明惇:《汉族民歌概论》,上海:上海文艺出版社,1982年,第425页。

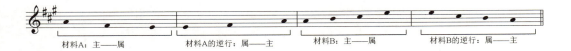

若把每个乐句的旋律分为深、表两层,就可以看出每个乐句在深层都是主、属加上终止式的进行(骨干音),而表层是装饰性的,是对骨干音的装饰。以第一个乐句为例,旋律的深层是主(宫)、属(徵)音的进行,再加上一个终止式进行,表层是对骨干音的装饰。谱例:

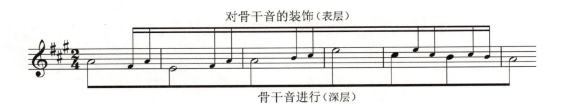

〔闹丧〕仪程中,"三句头"唱词形成的四句体的乐段以及上下起伏的唱腔形态是汉水上游地区孝歌共有的外部特征。在仪式表演中,每位歌师傅的处理方法不一样,旋律风格也就不同,有的粗犷有力,有的细腻委婉。在曲式结构方面,"三句头"唱词形成的唱腔,有的是"起承转合"结构,有的构成平叙性结构。在调式方面,"三句头"唱腔大部分是徵调式,但也有宫调式。在乐句内部,第一个乐句开始从低处起腔,上扬至最高点下行,下行的唱腔用衬字,并形成固定的扩充手段;第一乐句形成起伏性的唱腔最能体现丧歌的特点,但是每一区域、每一个歌师傅对"起伏腔"的"润腔"[1]并不完全一样,这就形成了地域性风格或个人风格。

[1] "润腔,主要就是在演唱中对唱腔(曲调)的润色。"董维松:《论润腔》,《中国音乐》,2004年,第4期,第62-74页。

三、〔还阳〕仪程中的唱腔形态

在〔还阳〕仪程中，唱腔以两句唱词为一个单元，唱一句接一段锣鼓，两句唱词形成了上下句的唱腔结构，通常上句落羽音，下句落徵音，整个仪程中，按照此模式重复。谱例：

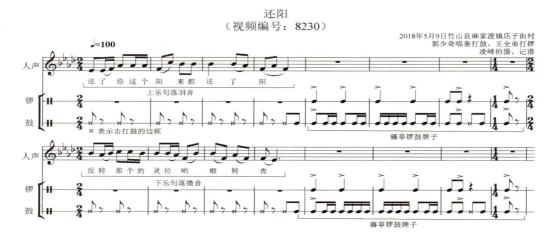

〔还阳〕仪程中的唱腔、唱词都具有丧事活动的专属特性，符号意义明确，不能用作其他场合，唱词内容包括〔还阳〕和"送神"两大方面。在唱到"送神"唱词的时候，歌师傅带领孝子从丧堂退至路口，此时，人声与锣鼓牌子担负着"送神"的功能。

与〔闹丧〕仪程中"三句头"的唱腔不一样，〔还阳〕仪程中的唱腔方整，上下两句简洁明了，衬词是非结构性的，演唱速度较快，这与该仪程的整体氛围要求是吻合的。各地区〔还阳〕仪程中的锣鼓节奏会有一些差异，但这只是表层的差异，各地的锣鼓牌子是在"四板结构基础框架下的变化。"[1] 为什么是"四板"？这与唱腔的结构长度是吻合的，唱腔和锣鼓之间形成较为均衡的结构。这种均衡结构有时候还会以另一种方式呈现，比如在汉阴县，某些歌师傅把上下两个乐句连在一起唱完，之后在打一段锣鼓，而此时的锣鼓也会重复一次。

通过上文分析可知孝歌唱腔形态与"唱孝歌"仪式的各仪程紧密相连，〔开歌路〕

[1] 凌崎：《汉江上游地区丧锣鼓研究》《中国音乐》，2020年第5期。

仪程中，以念诵两句为一个单元；〔还阳〕仪程中，以上下两句唱腔为一个单元；而〔闹丧〕仪程中的"三句头"形成的唱腔最具孝歌特色。孝歌"三句头"中的衬字不仅起到润腔、扩充的作用，更在于衬字形成的"起腔"和"衬腔"形态特征已经成为孝歌"身份"的标志，这些"标志"与其他民歌唱腔具有"相斥性"。当然，孝歌的这些形态特征也成为其风格的关键性因素，歌师傅正是通过自己的唱腔、表演等因素形成了个人的、地域的风格。

表：各仪程中的孝歌唱词、唱腔形态

唱词、唱腔形态 \ 仪程	开歌路	闹丧（三句头四扎尾的基础唱段结构）				还阳		
		三句头			四扎尾	两句		
唱词形态	两句/四句	第一句唱词	第二句唱词	第三句唱词	四至数十句唱词不等	第一句唱词	第二句唱词	
乐句数量	念诵	第一乐句：起伏腔	第二乐句	第三乐句	第四乐句	四至数十个乐句	第一乐句	第二乐句
乐句落音	念诵	徵/羽/宫	羽/宫	羽/商/宫	徵/宫	第一、二句落主音，中间各乐句落音追求变化，结束句落主音	羽	徵
唱腔调式	念诵	徵或宫调式			徵或宫调式	徵调式		
唱腔速度	稍自由的中速	较慢的中速			较慢的中速	快速		
各乐句长度比	规整	长度不一			长度不一	规整		
曲式结构	平行结构	起承转合/平叙性等乐段结构			起承转合/平叙性等乐段结构	上下（对应性）结构		

第四节　孝歌表演中的锣鼓乐

在"唱孝歌"仪式中，鼓是主奏乐器，通常配以锣，但是在汉江流域不同的区域，在以"鼓"为主奏乐器的情况下，乐队编制也会有一些简繁的变化。一般来说，锣鼓乐（锣鼓牌子）在"唱孝歌"仪式进行中具有相对独立的意义，它不是作为唱词的陪衬。正如歌师傅路孝琴所说："锣鼓压阵脚，锣鼓半台戏"，可见锣鼓乐（锣鼓牌子）在仪式中的重要性。当然，锣鼓乐（锣鼓牌子）一般也不单独使用[1]，它总是和唱词、唱腔联合起来使用，各地的锣鼓牌子在显性的表层有一些差异，但是在隐性的深层却是一致的。

[1] 丹江口市官山镇一带，在"唱孝歌"仪式的各仪程起讫处要单独演奏一套锣鼓牌子，当地称为"扎印子"。"扎印子"是独立于唱词的锣鼓套曲，在当地的"唱孝歌"仪式中具有"结构标志"意义，作为一种富有特点的文化现象，笔者将会撰文讨论。

一、孝歌的乐队编制

"唱孝歌"仪式的乐队编制中,锣和鼓是不能缺少的主奏乐器,锣和鼓是唱孝歌仪式的通用乐器(具有模式意义)。但是在不同的地区,乐队编制也会有一些简繁变化(具有模式变体意义)。如在旬阳县的〔开歌路〕仪程中,歌师傅经常使用鼓、锣、马锣、铙四种乐器,而在〔闹丧〕和〔还阳〕仪程中只用锣和鼓。在汉阴县的〔开歌路〕和〔还阳〕仪程中只使用鼓和锣,而在〔闹丧〕仪程阶段添加了钹、小镲、押字板等乐器。但是这些添加的乐器可以随时撤出,添加的乐器和锣鼓合奏,只是丰富了乐队的音色、节奏、音响,而不会不改变锣鼓牌子的本质属性。

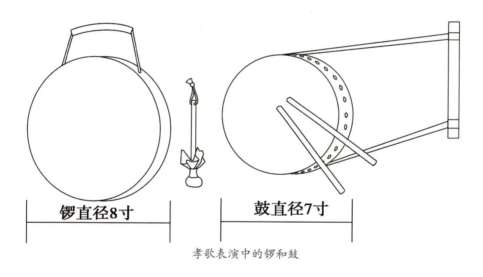

孝歌表演中的锣和鼓

表:孝歌表演中的乐队编制

"唱孝歌"仪式的乐队编制			
仪程 模式 变体	开歌路	闹丧	还阳
模式	鼓和锣	鼓和锣	鼓和锣
变体一:保康尧治河	鼓、锣	鼓、锣	鼓、锣
变体二:汉阴县	鼓、锣	鼓、锣、钹、小镲、押字板	鼓、锣
变体三:旬阳县	鼓、锣、小镲、马锣	鼓、锣	鼓、锣

二、孝歌表演中的锣鼓牌子

在"唱孝歌"仪式表演中,不同仪程中所用的锣鼓牌子各不相同,当仪程变换了,锣鼓牌子也要随之转换。比如在〔开歌路〕仪程中,歌师傅基本上按照两句词(念诵为主)接锣鼓牌子"三阵鼓"的表演程式,表演空间从路口行至丧堂,担负着"请神"的功能。在〔闹丧〕仪程阶段,歌师傅使用锣鼓牌子〔老鼠嗑牙〕[1],在"三句头"之后必定接锣鼓牌子〔老鼠嗑牙〕,"四扎尾"之后,即段落结束处必定接锣鼓牌子〔老鼠嗑牙〕,表演空间在丧堂内,唱词、唱腔和锣鼓牌子担负着"娱神"的功能。在〔还阳〕仪程中,歌师傅基本上按照上下句唱腔,分别接薅草锣鼓的表演程式,表演空间从丧堂行至路口,担负着"送神"的功能。

表:各仪程中的锣鼓牌子与功能特征

各仪程中的锣鼓牌子与功能特征			
仪程	开歌路	闹丧	还阳
锣鼓牌子	三阵鼓	三点水/老鼠嗑牙	薅草锣鼓
演奏风格	自由风格,滚奏,以三槌重击收束	中速,板眼明确	快速,板眼明确
和唱词关联	念诵两句/四句+三阵鼓	三句头+短板三点水(或老鼠嗑牙) 四扎尾+长板三点水(或老鼠嗑牙)	上句+薅草锣鼓 下句+薅草锣鼓
空间位置	从路口行至丧堂	丧堂	从丧堂行至路口
功能意义	请神	娱神	送神

"唱孝歌"仪式的〔开歌路〕仪程中,每位歌师傅使用〔三阵鼓〕锣鼓牌子,锣鼓演奏以滚奏为主,最后三槌重击收束,各地的〔三阵鼓〕在音乐形态上也没什么变化。在〔还阳〕仪程中,各地都使用薅草锣鼓牌子,在情绪上是快速激昂的。〔开歌路〕和〔还阳〕这两个仪程中所使用的锣鼓牌子,见本章谱例的锣鼓部分。〔闹丧〕仪程中使用的锣鼓牌子是〔老鼠嗑牙〕。

在郧西、竹山、旬阳、白河、紫阳、镇巴等县,歌师傅称之为〔老鼠嗑牙〕,如旬阳县甘溪镇李开顺演奏的锣鼓牌子〔老鼠嗑牙〕。谱例:

1 〔老鼠嗑牙〕锣鼓牌子在不同县(区)有不同的外在形式。详见拙文《模式与变体的"互视":汉江上游地区丧锣鼓牌子的转换生成与简化还原探析》,《中央音乐学院学报》,2020年第1期,第134-148页。

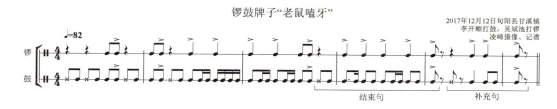

锣鼓牌子"老鼠嗑牙"

2017年12月12日旬阳县甘溪镇
李开顺打鼓,吴斌池打锣
凌崎摄像、记谱

李开顺等人演奏的〔老鼠嗑牙〕在结束句之后添加了一个补充句。

上述两个锣鼓牌子都是在闹丧仪程中使用,它们是不同地区(旬阳县和汉阴县)的不同歌师傅(路孝琴、李开顺和吴斌池)表演的锣鼓牌子,个人的表演风格在音声表层显性出一定的差异,甚至名称也不同,但通过申克的简化还原分析就能看到二者的深层结构是一致的。

三、孝歌表演中锣鼓乐的深层模式[1]

笔者曾经做过尝试,把汉阴县歌师傅演奏的锣鼓牌子给尧治河的歌师傅听,或反之,他们都能辨认出是孝歌表演中使用的锣鼓乐,歌师傅能感觉到彼此相似之处,又能感觉到和对方的差异,并且认为对方的锣鼓牌子也可以用在本地的闹丧仪程中。各地区在〔开歌路〕仪程中使用的"三阵鼓",外在的形态完全一致;〔还阳〕仪程中使用了当地欢快的"薅草锣鼓";各地区在闹丧仪程中使用的锣鼓牌子形成各自风格,但是在深层也是一致的。为了说明各地闹丧仪程中的锣鼓牌子是同一个锣鼓牌子的变体,笔者截取〔老鼠嗑牙〕的前十一拍,运用列维-斯特劳斯对俄狄浦斯神话的分析方式,[2] 把每一个锣鼓牌子可以分解成多个横向的"句法呼吸"(如同每个神话素),再进行简化还原分析后,就会发现二者在深层的结构模式如出一辙,在背景层得到的"奏法A、奏法B、奏法C"三个核心因素如同它们的DNA。

[1] 本部分的主要内容参考了拙文《模式与变体的"互视":汉江上游地区丧锣鼓牌子的转换生成与简化还原探析》,《中央音乐学院学报》,2020年,第1期,第134-148页。
[2] 对俄狄浦斯神话结构的分析,参见列维-斯特劳斯著,陆晓禾、黄锡光等译:《结构人类学》,北京:文化艺术出版社,1989年,第49-56页。

奏法 A（ ）：第一槌击鼓边框或押字板，第二槌击鼓面中心（锣有时也在此处击一槌）。这种奏法产生的音色差别使得这一节奏型更具有结构的意义，即"奏法 A"只发生在每个"句法呼吸"的开始处。"奏法 A"通常会以变化的形式（如奏法 A^1）重复。由于"奏法 A"击打鼓边框的声音如同老鼠在嗑牙，所以这种锣鼓牌子也被称为〔老鼠嗑牙〕。

奏法 B（ ）：锣鼓重击第一槌（用四分音符或八分音符表示），鼓可以单击或连击(谱例中的大音符表示锣鼓同击，小音符表示鼓点可以即兴加花，形成"奏法 B^1"等变化形式)，这种节奏特征处在"奏法 A"和"奏法 C"中间的位置。"奏法 B"(或其变化形式) 的连续重复次数一般不超过三次。

奏法 C（ ）：锣鼓同击两次，且重音在第二槌，形成"逆分型"的节奏特征，与"奏法 A、奏法 B"形成对比。"奏法 C"在整个锣鼓牌子中具有唯一性，没有变化形式，每个"句法呼吸"内只出现一次，也具有循环的结构意义，在它之后一定接"奏法 A(或 A^1)"。谱例：

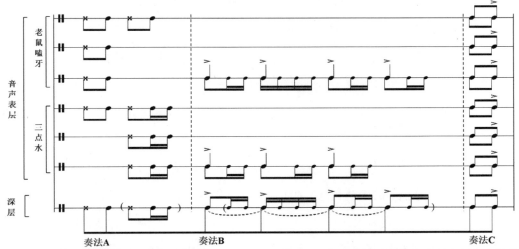

锣鼓牌子"老鼠嗑牙"和"三点水"的简化还原

在〔开歌路〕仪程中使用锣鼓牌子"三阵鼓"，在〔还阳〕仪程中使用当地的薅草锣鼓。在闹丧仪程中使用的锣鼓牌子〔老鼠嗑牙〕在音声表层会有一些差异（诸如"奏法 A""奏法 B"的重复次数、结尾的收束方式、长度不等等），但是在背景层（隐性的深层），其节奏特征、奏法特征、音色特征具有一致性，各自的差异是表演者结

合自己的演奏习惯以及当地人的审美需求等因素形成的结果，它们是同一个锣鼓牌子在汉江上游各地传播、传承过程中形成的不同变体。

尧治河的孝歌研究包括唱词、唱腔（曲调）和锣鼓牌子几个部分，在"唱孝歌"仪式的不同仪程阶段，孝歌的唱词形态、唱腔形态、锣鼓牌子都不尽相同，它们在不同的时空中展现不同的文化意义。尤其是仅限于"唱孝歌"仪式之闹丧仪程中使用"三句头"的形态，它是最具孝歌的形态特征之一。就孝歌唱词来说，在句子结构层面，"三句头"是其典型特征，它的词格形态可以总结为"七言三句倒七字"；在段落结构层面，可以总结为"三句头四扎尾"，这是构成孝歌的基础结构；在篇章结构层面，一首本章歌有数十个甚至上百个基础段落组合而成。在孝歌唱腔方面，"三句头"形成了四句体的唱腔结构，第一乐句唱腔可以提炼成"灵活衬字起伏腔"，"起伏腔"是其典型的旋律形态特征，也是孝歌特征之一。在锣鼓乐方面，锣鼓牌子"三阵鼓"通用于汉江上游整个地区的〔开歌路〕仪程中，〔老鼠嗑牙〕用在闹丧仪程中，它们是同一个锣鼓牌子的变体，在〔还阳〕仪程中各地都使用当地的薅草锣鼓。从歌种的角度看，鄂西北地区的孝歌有如下六个基本特征[1]：

1. 历史传承于某一地域内：文献中有大量的记载，汉江流域最为丰富。

2. 特定的场合：丧事活动的"唱孝歌"仪式中。

3. 特定的时间：通常只能在夜晚表演；特定的空间：丧堂、路口（有时可以是象征性的路口）。

4. 特定的内容：在不同的仪程中，有各自较为固定的唱词、唱腔、锣鼓牌子，并形成了典型的音乐形态构架。

5. 规范化的表演程式：在〔开歌路〕仪程中，歌师傅基本上按照两句词（念诵为主）接锣鼓牌子"三阵鼓"的表演程式；在〔闹丧〕仪程阶段，歌师傅按照"三句头四扎尾"接锣鼓牌子为基础的表演程式："三句头"唱完后接短板锣鼓牌子〔老鼠嗑牙〕，"四扎尾"唱完后接长板锣鼓牌子〔老鼠嗑牙〕；在〔还阳〕仪程中，歌师傅基本上按照上下句唱词分别接薅草锣鼓的表演程式。

[1] 参考了乐种的六个基本特征：历时性的时代标志、共时性的地方差异、共通性的社会功能、类型性的模式结构、传承性的运动规律、变异性的更新发展。袁静芳：《乐种学》，北京：华乐出版社，1999年，第4-6页。

6.内在严密的组织体系：不同仪程中，仪式的参与者不完全一样，〔开歌路〕仪程中，只能是歌师傅带领孝子参与，其他人只能观看不能参与，念诵式的表演担负着"请神"的功能；〔闹丧〕仪程中以歌师傅表演为主，孝子陪同，其他观众可以随时参与唱奏，主要担负着"娱神"的功能；〔还阳〕仪程中只能是歌师傅带领孝子参与，其他人只能观看不能参与，唱词、唱腔和锣鼓牌子担负着"送神"的功能。

总之，就当下存活在尧治河的孝歌而言，其形态结构、社会功能、符号意义是在历史的传承、传播以及表演者的长期表演实践中形成的，是一种集体无意识的约定和规范。同时，孝歌在历史发展、变迁的演变过程中，形成了地域性的风格以及表演者的个人风格。

结语：建构与重构——民歌表演与文化认同

尧治河村是鄂西北地区一个普通的汉族山村，说普通，是因为她和中国大多数的山村一样，山清水秀，人们一年又一年、世世代代在此劳作、繁衍生息。尧治河充满泥土气息的民歌与人们生活紧密相连。这里的民歌，不论是唱词还是唱腔，都具有汉族民歌的典型特征，甚至在其他遥远的汉族地区也都能听到类似的民歌。音乐学家冯光钰先生用"同宗民歌"概念用来解释此种现象。然而，尧治河又是独特的，这种独特从尧治河人内心深处散发出来。笔者在尧治河村考察，深刻感受到尧治河村的老百姓对他们所唱的民歌的热爱和珍惜，那种热爱和珍惜转化成一种对生活的态度。他们用自己的方式来歌唱表演，用不断创造的新民歌来展示尧治河的文化和精神，他们为能表演尧治河的民歌而透出骄傲和自豪。尧治河的民歌是不断创新的，歌师傅借用民歌曲调填上了新词，反映时代和地方发展，是对自我文化的阐释。

"尧"文化是尧治河村最具有历史感的文化之一，"尧"文化也赋予尧治河村某种神秘感。尧治河的尧帝神话是不是真实存在的史实，难以考证，当然，也并不重要，重要的在于当代尧治河人对尧文化的建构与重构以及对"尧"文化的认同。

当下，"尧文化"是尧治河村极力宣传的文化之一，"尧帝"的传说在尧治河村

得到了强调，"尧帝"的历史在人们的生活中不断建构和强化。尧治河村党委书记孙开林提出的文化发展观引领着人们不断前行。尧治河打造各种与"尧文化"相联系的景区，如，尧治河的尧帝神峡、三界洞天……风景区、景点的命名。与其说尧治河村打造了一种新的"尧文化"，不如说"尧文化"在当下的尧治河村得到了建构和重构。"尧"字已成为文化符号之一，如，尧治河村的中国结路灯，路灯中的"尧"字和中国结融为一体，并成为尧治河村文化的标志之一。至于历史上"尧帝"是否真实来过"尧治河"，其实并不重要，重要的在于尧治河人口耳相传的关于尧帝的神话传说，尧帝故事在一辈辈的尧治河人们的记忆中得以传承，并且这种神话传说在当今的尧治河村得到了建构和不断的强化，同时他们创造性地使用多种视觉符号和音声符号对尧帝神话加以强化。其实人类对神话祖先的强化，往往都会用各种符号加以强化，如同华夏子孙都宣称是"龙的传人"一样。尧治河创造性地运用歌声以及其他多种符号化的表达手段，除了现实需要之外，更是对中华优秀文化和祖先的认同。

参考文献

【古籍与方志】

1.［梁］萧统编，［唐］李善注：《文选》，上海：上海古籍出版社，1986年。

2.［明］周绍稷撰，刘兆佑主编：《郧阳府志》，台湾学生书局印行，民国七十六年。

3.［清］彭秋潭：《秋潭诗集》，载《清代诗文集汇编》418卷，上海：上海古籍出版社，2010年。

4.［清］余修凤等纂修：《定远厅志》，台湾成文出版社有限公司印行，民国五十八年。

5.［宋］王禹偁撰：《小畜集·卷八》，上海：商务印书馆1937年。

6.［元］王祯撰：《农书》，北京：中华书局1956年版。

7.汉阴县志编纂委员会：《汉阴县志》，西安：陕西人民出版社，1991年。

8.《兴安府志》选自《中国地方志集成·陕西府县志辑》第54册，南京：凤凰出版社2007年版。

9.旬阳县地方志编纂委员会：《旬阳县志》，北京：中国和平出版社，1996年。

【论文和著作】

10. 董维松：《词七、曲三、辨程式：一种关于曲牌音乐分析方法的研究》，《中国音乐》，2009 年第 4 期。

11. 董维松：《论润腔》，《中国音乐》，2004 年第 4 期。

12. 董维松：《中国传统音乐学与乐种学问题及分类方法》，《中国音乐学》，1988 年第 2 期。

13. 樊祖荫：《乐种研究在区域音乐研究中的地位与作用》，《音乐研究》，2012 年第 4 期。

14. 李石根：《乐种学小议》，《中国音乐》，1990 年第 2 期。

15. 凌崎：《汉江上游地区丧锣鼓研究》《中国音乐》，2020 年第 5 期。

16. 凌崎：《模式与变体的"互视"：汉江上游地区丧锣鼓牌子的转换生成与简化还原探析》，《中央音乐学院学报》，2020 年第 1 期。

17. 刘正国：《＜弹歌＞本为孝歌考》，《音乐研究》，2004 年第 3 期。

18. 沈洽：《描写音乐形态学之定位及其核心概念》（上），《中国音乐学》，2011 年第 3 期。

19. 杨民康：《以表演为经纬——中国传统音乐分析方法纵横谈》，《音乐艺术》，2015 年第 3 期。

20. 袁静芳：《20 世纪中国乐种学学科发展回望与跨世纪前瞻》，《中国音乐学》，2000 年第 1 期。

21. （法）列维－斯特劳斯著，陆晓禾、黄锡光等译：《结构人类学》，北京：文化艺术出版社，1989 年。

22. （美）布鲁诺·内特尔著，闻涵卿、王辉、刘勇译：《民族音乐学研究：31 个论题和概念》，上海：上海音乐学院出版社，2012 年版。

23. 丁世良、赵放：《中国地方志民俗资料汇编·中南卷上》，北京：国家图书馆出版社，2014 年。

24. 冯光钰：《中国同宗民歌》，北京：中国文联出版公司，1998 年。

25. （英）霍布斯鲍姆著，顾航、庞顾译：《传统的发明》，南京：译林出版社，2004 年。

26. 江明惇：《汉族民歌概论》，上海：上海文艺出版社，1982年。

27. 习近平：《高举中国特色社会主义伟大旗帜为全面建设社会主义现代化国家而团结奋斗——在中国共产党第二十次全国代表大会上的报告》，北京：人民出版社，2022年。

28. 杨民康：《音乐民族志方法导论：以中国传统音乐为实例》，北京：中央音乐学院出版社，2008年。

29. 杨民康：《音乐民族志书写——传统音乐研究的范式与分析》，上海：上海音乐学院出版社，2020年。

30. 于会泳：《腔词关系研究》，北京：中央音乐学院出版社，2008年。

31. 袁静芳：《乐种学》，北京：华乐出版社，1999年。

32. 袁静芳：《中国传统音乐概论》，上海：上海音乐出版社，2000年。

33. 中国艺术研究院音乐研究所：《民族音乐概论》，北京：人民音乐出版社，1964年。

【外文文献】

34. Richard, Widdess.1992 "Historical Ethnomusicology." In Helen Myers. ed. Ethnomusicology: An Introduction. New York and London: W.W. Norton &Company, pp.219-237.

35. Seeger, Charles 1958. Prescriptive and Descriptive music-writing, The Musical Quarterly, Vol.44, No.2. pp.184-195.

附录一：尧治河民歌曲集（简谱）

一、付正宏演唱的民歌

天上星宿朗朗稀

2022年7月2日尧治河村采录
付正宏唱
凌崎录音、记谱

半年辛苦半年闲

2023年2月15日尧治河村采录
付正宏演唱
凌崎录音、记谱

隔河看见马脚跳

2023年2月15日尧治河村采录
付正宏演唱
凌崎录音、记谱

尧治河民歌曲集（简谱）

贵府门前打一恭

2023年2月15日尧治河村采录
付正宏演唱
凌崎录音、记谱

贵府那个门前 打哟一 恭呀啊 张灯结彩 满堂哦 红呀哦 公子金科
中哦了 举哟哎 尔后定能 入皇宫 安邦定国 呈英嘞 雄啊啊

家有摇钱树一棵

2023年2月15日尧治河村采录
付正宏演唱
凌崎录音、记谱

喜多多来笑 多多呀啊 家有摇钱树一呀 棵哟噢 三天没扫
堂啊前地 哟 地下的金银 使瓢出 越戳越呀 多呀啊

七字弯弯八字落

2023年2月15日尧治河村采录
付正宏演唱
凌崎录音、记谱

七字弯弯 八啊字 落呀啊 九字弯弯 过黄啊 河呀啊
过了黄河 回呀头 看喽哎 梁下的人马 一般啊 多呀啊

轻工没到宝府来

2023年2月15日尧治河村采录
付正宏演唱
凌崎录音、记谱

轻工那个没到 宝哇府 来呀啊 听见宝府 发了哇 财呀啊
今年那个发 财 我呀在 这儿哎 明年发财我又啊 来呀啊

梳个狮子滚绣球

2023年2月15日尧治河村采录
付正宏演唱
凌崎录音、记谱

1=♭A 2/4 5/8 ♩=88

桑木的扁担 软 溜 溜哇啊 挑担山货下扬啊 州哇啊
山货不到 长啊街卖哟哎 要换扬州的俏丫头
扬州丫头真调皮呀 调皮的丫头 会梳头 大姐梳过盘龙簪哪

数板：

二姐梳过插花柳 三姐梳的燕子尾 四姐梳的人字路
只有幺妹不啊会梳啊啊 梳个狮子滚绣哦球哦噢

扎板：

送子娘娘坐高堂

2023年2月15日尧治河村采录
付正宏演唱
凌崎录音、记谱

1=♭A 2/4 5/8 ♩=86

喜洋洋来笑洋洋呀啊 送子娘娘坐高哦堂哦啊
送的不是凡哪间子喽哎 状元榜眼探花呀郎啊啊

太阳一出照白崖

2023年2月15日尧治河村采录
付正宏演唱
凌崎录音、记谱

1=♭A 2/4 5/8 ♩=82

太阳一出照白崖呀啊 白崖头上桂花哦开呀啊
风不吹来花呀不摆哟哎 郎不招手姐不啊来呀啊

附录一　尧治河民歌曲集（简谱）

玉石栏杆把马栓

2023年2月15日尧治河村采录
付正宏演唱
凌崎录音、记谱

1=♭A　2/4　5/8　♩=86

$\dot{1}\cdot\dot{1}\ \dot{1}\dot{2}\ |\ 3\ \overset{3}{5}\ 35\ |\ 3\ 322\ |\ \dot{1}\cdot235\ |\ 3\ 32\dot{1}\ |\ \dot{1}\ \dot{1}2\dot{1}\ |\ \tfrac{5}{8}\ \dot{1}\ 2\ 353\ |$
一层门来　一　层　　天喽噢　二层楼上画八呀仙喽噢　三层楼上

$\tfrac{2}{4}\ 32\dot{1}\ |\ \dot{2}\ |\ 3\ 352\ |\ \dot{1}\cdot235\ |\ 3\ 232\ |\ \dot{1}\cdot235\ |\ 2\ 32\dot{1}\ |\ \dot{1}\ \dot{1}2\dot{1}\ ||$
琉　呀　璃　瓦吔哎　四层楼上面金砖　玉石栏杆把马呀　栓哪啊

小小灯笼红纠纠

2023年2月19日尧治河村采录
付正宏演唱
凌崎录音、记谱

1=A　2/4　3/4　♩=76

$2225\ 53\ |\ 532\ 16\underline{5}\ |\ 61\ 1\ 6\underline{5}\ |\ 5\cdot6\ 1\ 16\ |\ 1163\ 253\ |\ 2\ 16\underline{5}\ |$
小小的灯笼　红哎纠纠哇啊　挂在桅杆那呀　高　　头喔哦

$2225\ 53\ |\ 231\ 2\ |\ \tfrac{3}{4}\ 2\cdot6\underline{5}\ 6\cdot\ |\ 1111\ 3532\ |\ 116\underline{5}323\ |\ 2\ 16\underline{5}\ ||$
人人那个都说　灯哪笼　小　啊哎　灯笼那个虽小　照哇九　　州哎哎

吃烟莫把烟袋丢

2023年2月15日尧治河村采录
付正宏演唱
凌崎录音、记谱

1=C　2/4　3/4　♩=82

$\dot{2}\ \dot{2}\ 53\ 3\ |\ \dot{2}\ 3\dot{2}\ 2\ 16\ |\ 61\ 165\ |\ 5\cdot6\ 1\ 16\ |\ \dot{1}\cdot 23\ 23\ |\ 2\ 16\underline{5}\ |$
吃烟莫把烟喽　袋丢哇啊　恋妹莫与妹分　手哦哦

$\dot{2}\ \dot{2}\ 53\ 2\ |\ \dot{1}2\ \overset{3}{2}\ 2\ |\ \tfrac{3}{4}5\cdot6\ 5\ 6\cdot\ |\ \tfrac{2}{4}5\cdot6\ 1\ 16\ |\ \dot{1}\ \dot{1}2\ 3\ 23\ |\ 2\ 16\underline{5}\ ||$
想哥莫把　哥呀得罪哟哎　真心相恋莫呀害　羞哦哎

歌唱党的二十大

2023年2月14日尧治河村采录
王家坤编词、付正宏演唱
凌崎录音、记谱

1=♭A 2/4 ♩=86

喜哈哈来 笑哇哈 哈呀啊 全国人民 乐开了哇 花呀啊
别的闲言 且呀不 表噢哎 单唱党的 二十大习 总书记
做报告哇 过去五年 成效大 脱贫攻坚 总规划呀 绝对贫困
已消化 世界人民 都称赞啊 创造奇迹 如神话 祖国遍地
美如画 经济发展 大步跨 世界第二 顶呱呱呀 全球风云
多变化 沉着应对 世人夸啊 未来五年 早规划
乡村振兴 惠华夏呀 实现中国 现代化 新的蓝图
已 绘 画呀啊 共庆党的 二十哦 大呀啊

锣靠鼓来鼓靠锣

2023年2月14日尧治河村采录
付正宏演唱
凌崎录音、记谱

1=♭D 2/4 3/4 ♩=88

锣靠鼓来 鼓哎靠 锣呀啊 新来的媳妇 靠啊公 婆呀啊
山上的树木 靠哎崖 长啊哎 兄弟年小 靠哇哥 哥呀哎

附录一　尧治河民歌曲集（简谱）

劈柴却是两分开

1=C　2/4　3/4　♩=82

2023年2月15日尧治河村采录
付正宏演唱
凌崎录音、记谱

$\dot{2}$ $\dot{2}$ $\overset{3}{5}\dot{5}$ 3 | 3 2 1 | 6 1 | 5 5 3 5 | 5· 6 1 6 | 1· 2 3 2 3 | 2 1 6 5 |
昨夜梦见小哎乖乖呀啊梦见大山又劈柴呀啊

$\dot{2}$ $\dot{2}$ $\overset{3}{5}$ 5 3 | 3 2 1 | 2 | 3/4 5· 6 5 6· | 2/4 5· 6 1 6 | 1· 2 3 2 5 3 | 2 1 6 5 ‖
大山是个团嘞圆梦啊哎劈柴却是两分开呀啊

尧治河首届马拉松

1=G　2/4　♩=86

2023年2月14日尧治河村采录
方学文编词、付正宏演唱
凌崎录音、记谱

1 1 1 1 $\overset{2}{1}$ | $3\overset{3}{·}5$ 3 5 | $\overset{2}{3}$ 3 2 2 | 3 3 $\overset{3}{·}5$ 5 | 2 2 3 2 1 | 1 1 2 1 | 1 1 $\overset{3}{2·}5$ 3 |
尧治河首届马啊拉松噢哦引来天下众英哪雄啊啊友谊第一

3 2 1 2 | 2 2 3 2 | 3· 5 2 3 | 2 2 3 2 1 | 1 1 2 1 | 5 5 $\overset{6}{·}1$ 1 6 | 6 5 | 2 4 |
比赛第二噢哎我请大家记心哪中哪啊日月广场真热

1 1 6 1 | 1 1 2 4 4 2 | 4· 5 6 1 6 | 5 4 2 1 | 5 5 $\overset{6}{·}1$ 1 6 | 5 4 5 | 4 5 | $\overset{5}{8}$ 2 3 2 1 2 |
闹哇啊马拉松赛场规格高哦脚踏彩虹跑啊如飞哟哎

5 5 5 3 3 2 | 1 1 2 1 | 1 6 1 1 1 6 | 3 3 2 1 | 5 3 5 2 | 3 2 | 1 1 2 1 | 1· 6 1 1 6 |
肩挑日月抢分秒樊梨花为你舞彩旗呀薛丁山为你吹长号老龙宫里

3 3 2 1 2 | 5 3 5 2 | 1 2 1 1 | 1· 6 1 6 1 | 3 3 2 1 2 | 3 3 5 5 3 2 | 1 2 1 1 |
小龙女呀也到赛场凑热闹左手一个八月炸呀右手一串酸葡萄

1· 6 1 | 3 3 2 1 2 | 5 5 5 3 2 | 1 1 2 1 | 1· 1 1 6 1 | 3 3 2 1 2 | 3 3 5 5 3 2 |
后羿看了喊不妙啊他把日月搞跑了手拿弓箭追上去呀没了日月

1 1 2 1 | 1· 1 1 2 | $3\overset{3}{·}5$ 3 5 | 3 3 2 2 | 3· 3 5 5 | 3 3 2 1 | 1 1 2 1 ‖
咋得了此时广场响礼炮啊啊冠军早已回来哟了啊啊

千里送茶情义深

1=C　2/4　3/4　♩=82

2023年2月15日尧治河村采录
付正宏演唱
凌崎录音、记谱

$\dot{2}$ $\dot{2}$ $\overset{}{2}$ 5 5 3 | 2 3 2 2 6 1 | 6 1 1 6 5 | 5 5 6 1 1 6 | 1· 2 $\overset{5}{·}$ 3 2 3 | 2 1 6 5 | $\dot{2}$ $\dot{2}$ $\overset{3}{5}$ 5 5 5 |
桑木的扁担轻又轻哪啊挑一担茶叶下樊城喽哦干妹爱我的

3 2 1 | 2 | 3/4 2· 6 5 6· | 2/4 5· 6 1 1 | 5 5 3 2 | 1· 2 3 5 3 2 | 1 1 6 3 2 3 | 2 1 6 5 ‖
茶哟叶好啊哎茶叶送给有情人千里送茶情哪义深喽哎

人好要学月月红

1=C 2/4 3/4 ♩=82

2023年2月15日尧治河村采录
付正宏演唱
凌崎录音、记谱

昨夜三更得哟一梦啊啊梦见桃花满哪树红啊啊
桃花开放似哎梦中啊哎人好要学月月红啊啊

桑木扁担三尺三

1=C 2/4 3/4 ♩=84

2023年2月15日尧治河村采录
付正宏演唱
凌崎录音、记谱

桑木的扁担三尺三哇啊挑担木耳上四川喽哎
四川爱我的好哎木耳啊哎我爱四川的女娇莲哪啊

太阳落山月正东

1=C 2/4 3/4 ♩=82

2023年2月15日尧治河村采录
付正宏演唱
凌崎录音、记谱

太阳落山月哟正东哪啊姐儿等郎绣房中哦哎
只见月影堂哎前过咄哎不见情郎影和踪哎哎

我爱扬州好丫头

1=C 2/4 3/4 ♩=82

2023年2月15日尧治河村采录
付正宏演唱
凌崎录音、记谱

桑木的扁担软喽溜溜哇啊挑担白米下扬州噢哦
扬州爱我的好哎白米呀哎我爱扬州的好哇丫头哪啊

月儿当顶半夜过

1=C 2/4 3/4 ♩=82

2023年2月15日尧治河村采录
付正宏演唱
凌崎录音、记谱

月儿当顶半夜过呀啊姐儿着急喊哪情哥哟哎
最近不来所呀为何咄哎是否有人在打坡哟噢

附录一　尧治河民歌曲集（简谱）

昨夜吾皇降真龙

2023年2月15日尧治河村采录
付正宏演唱
凌崎录音、记谱

调了腔来调了腔

2023年2月19日尧治河村采录
付正宏演唱
凌崎录音、记谱

挨到姐儿新鲜些

2023年2月15日尧治河村采录
付正宏演唱
凌崎录音、记谱

吃烟莫把烟灰磕

2023年2月15日尧治河村采录
付正宏演唱
凌崎录音、记谱

东坡鹌鹑叫一声

2023年2月15日尧治河村采录
付正宏演唱
凌崎录音、记谱

东坡鹌鹑叫一声 西坡的鹌鹑喽 忙答呀应 鹌鹑叫的是鹌鹑哪 伴喽哎 玩家又 见哪的玩家儿亲喽哦

哥要青丝妹来剪

2023年2月15日尧治河村采录
付正宏演唱
凌崎录音、记谱

哥要青丝妹来剪 哥要心肝哟 妹也剜 只要哥心合哟妹 意哟哎 哪怕这一 死呀也心甘哪啊

七九八九柳发芽

2023年2月15日尧治河村采录
付正宏演唱
凌崎录音、记谱

七九八九柳发芽 迎春花儿哟 开白哟花 男到十八想啊情 姐哟哎 姐到这个十 八呀 想婆家哟哦

送郎一双撒脚鞋

2023年2月15日尧治河村采录
付正宏演唱
凌崎录音、记谱

郎从姐儿门前过 送郎一双哟 撒脚呀鞋 千针万线做哇的乖哟哎 情哥 穿 起呀 天天儿来哟哦

望断肝肠郎不来

2023年2月15日尧治河村采录
付正宏演唱
凌崎录音、记谱

等郎等到月儿歪 夜半三更喽 门半哪开 山高路远无哎口 信喽哎 望断的肝 肠哦 郎不来哟哦

附录一　尧治河民歌曲集（简谱）

小小葫芦白花开

2023年2月15日尧治河村采录
付正宏演唱
凌崎录音、记谱

有条汗巾送情哥

2023年2月15日尧治河村采录
付正宏演唱
凌崎录音、记谱

恭贺送到府上来

2023年2月15日尧治河村采录
付正宏演唱
凌崎录音、记谱

花鼓打到贵府上

2023年2月15日尧治河村采录
付正宏演唱
凌崎录音、记谱

花鼓打的花又花

2023年2月15日尧治河村采录
付正宏演唱
凌崎录音、记谱

1=C 2/4 ♩=80

6̇ 1 6 1̇ | 1̇ 6̇ 1̇ | 2̇ 1̇ | 5 535 | 3 3̇2̇1̇632̇ | 2̇ 1̇65 | 2·3 2 6̇ 1̇ | 6̇ 6̇1̇1̇66̇ 1̇ |
花 鼓子打的 花 咘 又哇啊花哟 哎哎 呀 打到那家 到这家呀

6̇ 1 5 6 | 2̇ 3̇ 2̇ 1̇ | 6̇ 1̇ 5 32̇ | 1 - | 1̇ 1̇ 1̇ 1̇ 6̇ 1̇ | 1̇ 6̇ 1̇ | 2̇ 1̇ | 5 535 |
到 喂哎这 呀家咘哎 呀 打到那个那家 吃哦哎 喜呀啊

3 3̇2̇1̇632̇ | 2̇ 1̇65 | 2̇ 2̇ 2̇ 2̇ 1̇ 6̇ 1̇ | 1̇66̇ 1̇ 6̇ 1̇ | 5 6̇ 1̇ | 2̇3̇2̇ 1̇ | 65 3̇2̇ | 1 - ‖
烟喽 哎哎 呀打到那个这家 喝喜茶呀 喝哎 喜咘 茶呀哎呀

四季来财走顺风

2023年2月15日尧治河村采录
付正宏演唱
凌崎录音、记谱

1=C 2/4 ♩=84

6̇ 1 1 1̇ 6̇ 1̇ | 1̇ 6̇ 1̇ | 2̇ 1̇ | 5 535 | 3 3̇2̇1̇632̇ | 2̇ 1̇65 | 2·3 2 1̇6̇ | 6̇ 6̇1̇1̇66̇ 1̇ |
花 鼓子打到 宝哎 府哇啊中噢 哎哎 呀 宝府堂前 挂灯 笼呀

5 6̇ 1̇ | 2̇3̇2̇ 1̇ | 6 5 32̇ | 1 - | 6̇ 1̇ 1̇ 1̇ | 1̇ 6̇ 1̇ | 2̇ 1̇ | 5 535 |
挂哎 哎灯 哪笼啊哎 呀 风吹灯笼团 嘞哎 团儿 噢

3 3̇2̇1̇632̇ | 2̇ 1̇65 | 2·3 2̇ 1̇ | 6̇ 6̇1̇5̇ 6̇ 1̇ | 5 6̇ 1̇ | 2̇3̇2̇ 1̇ | 6̇ 1̇ 5 32̇ | 1 - ‖
转喽 哎哎 呀四季来财 走顺风哪 走哎 顺哪 风啊哎呀

小小鱼儿红口鳃

2022年8月11日尧治河村采录
付正宏演唱
凌崎录音、记谱

1=A 2/4 ♩=72

1 1 1 1̇6̇ 6̇ 1̇ | 1̇6̇ 1̇ | 2̇ 1̇ | 5̣ 535̣ | 3 3̇2̇1̇653 | 2̇ 1̇6̣5̣ | 2·3 2 1̇ | 6̇ 6̇1̇1̇66̇ 1̇ |
小小的鱼 儿 红啊 口哇啊鳃哟 哎呀 上江游到 下江来咘

5̣ 1 6̇ 1̇ | 2̇ 3̇ 2̇ 1̇ | 1̇6̣ 5̣ | 3̣2̣ 1̣ - | 1̇6̇ 1̇6̇ 1̇ | 1̇6̇ 1̇ | 2̇ 1̇ | 5 535 |
下咘 哎江啊来呀哎呀 上 江吃的是灵哪 芝啊啊

3 3̇2̇1̇653 | 2̇ 1̇6̣5̣ | 2·3 2 2̇ 1̇ | 1̇66̇ 1̇ 6̇ 1̇ | 5 1̇66̇ 1̇ | 2̇3̇2̇ 1̇ | 6̣ 5 3̇2̇ | 1 - ‖
草噢 哎 呀下江又吃 苦青菜呀的苦噢 青 哪 菜呀哎呀

附录一　尧治河民歌曲集（简谱）

什么岩上盘脚坐

2023年2月19日尧治河村采录
付正宏演唱
凌崎录音、记谱

1=♭B　2/4　♩=86

什么子岩上盘脚坐呀 咿喔的呀喔 咿喔哟 呀喔哟 什么子岩下
织绫罗啊 唰的唰当 尼呀尼的当 唰的尼的唰唰儿尼呀尼的当啊 尼呀尼的当
什么子会打三盘鼓 咿喔的呀喔 咿喔哟 呀喔哟 什么子会唱
五更子歌呀的唰的唰当尼呀尼的当唰的唰的当的当儿尼呀尼的当啊尼呀尼的当

采莲船儿出了台

2023年2月16日尧治河村采录
付正宏演唱
凌崎录音、记谱

1=♭B　2/4　♩=86

采莲船儿出了台 咿喔的呀喔 咿喔哟 呀喔哟 那家玩到
这家来呀的唰的唰当尼呀尼的当 唰儿尼的唰唰儿尼呀尼的当啊 尼呀尼的当
这家财门大大开呀咿喔的呀喔 咿喔哟 呀喔哟 金银财宝
滚进来呀的唰的唰当尼呀尼的当唰的唰的当的当儿尼呀尼的当啊尼呀尼的当

采莲船儿来得欢

2023年2月16日尧治河村采录
付正宏演唱
凌崎录音、记谱

1=A　2/4　♩=86

采莲船儿来得欢 咿喔的呀喔 咿喔哟 咿喔哟 来在贵府
大门前哪的唰的唰当尼呀尼的当 唰儿尼的唰唰儿尼呀尼的当啊 尼呀尼的当
锣鼓喧天炮竹响 咿喔的呀喔 咿喔哟 呀喔哟 一贺新喜
二拜年呀的唰的唰当尼呀尼的当唰的唰的当的当儿尼呀尼的当啊尼呀尼的当

扯咕留扯

2023年2月20日尧治河村采录
付正宏、胡国玉表演
凌崎录音、记谱

1=A 2/4 ♩=64

3·2 3 2 1 | 2·3 3 1 2 | 1 6 3 2 2 1 | 1 2 1 6 6 | 1 2 1 2 1 6 | 5·6 1 |

付:正月十五 叽咕留子扯 是新春哪的扯 龙 扯 兄弟这年小 哟嗬吔
　　有心倒想 叽咕留子扯 借点钱哪得扯 龙 扯 借钱这容易 哟嗬吔

1 1 6 1 2 2 1 | 1 6 5 5 |

没有订婚哪 嫂嫂哎 胡:哎兄弟兄弟 那你咋不 说一 个呢？
还钱难哪 嫂嫂哎 　哎兄弟那你借不钱那你请个媒人也行啊？

3·2 3 2 1 6 | 3 3 3 1 2 | 1 6 3 2 2 1 | 1 2 1 6 6 | 2 2 1 2 1 6 |

付:有心倒想 叽咕留子扯 说一个呀的扯 龙 扯 手中这无钱
　　有心倒想 叽咕留子扯 请个媒呀的扯 龙 扯 请媒这容易

5·6 1 | 1 6 1 2 1 1 | 2 1 6 5 ‖

哟嗬吔 难上难哪 嫂嫂哎 胡:哎兄弟那你没得钱那你借一钱说啊？
哟嗬吔 谢媒难哪 嫂嫂哎 　哎兄弟你说这么造业会不会到我那去

磷矿要给子孙留

2022年8月尧治河村采录
方学文编词，付正宏、黄政玲演唱
凌崎录音、记谱

1=♭G 2/4 4/4 ♩=80

3 3 2 3 3 2 | 1 6 1 2· | 3·3 | 2 3 5 3 2 1 | 2 6 6 |

付:磷矿本身是山中出 喂 黄:哎嗨呀嗬依嗬哟 那是

2 3 2 1 | 2 2 1 6 5 6 | 5 - | 5·6 1 1 6 | 5 6 2 |

祖 宗 给我们 留 有朝一日 挖玩了

2 1 6 1 6 | 3 3 2 3 2 1 6 | 1 1 6 5 | X X X X 0 |

黄:哎　　呀 付:子孙那个后代 没吔 哎

4/4 2 3 2 3 2 5 | 2/4 3·2 1 | 6 2 2 1 6 | 5·6 1 | 6 2 1 6 | 5 - ‖

没出路哎 合:哎嗨哟 哎嗨依嗨哟嗬嗬 哎嗨嗨 哟

附录一　尧治河民歌曲集（简谱）

十想

2023年2月16日尧治河村采录
付正宏演唱
凌崎录音、记谱

1=♭A 2/4 ♩=82

| 1 1 | 3 3 5 | 5̇ 3̇ 5̇ 5 3 2 | 5̇ 5̇ 3 2 3 | 2 1 |

一　想　奴　爹　娘　啊　　　白　养　奴　一　场　哦
二　想　奴　奴　妹　呀　　　小　你　两　三　岁　哟
三　想　奴　奴　亲　人　的　　不　不　哪　方　心　喽
四　想　奴　做　的　他　　　不　在　来　门　家　哟
五　想　奴　的　呀　　　来　接　踏　宽　脊　哟

| 2 3 3 5 3 | 2· 1 | 1· 2 3 | 5̇ 3 3 5 3 2 | 5 5 3 2 3 | 2 1 |

爹　娘　被　抛　在　干　坡　上　啊　越　越　恓　惶　哦
娘　男　成　这　双　女　成　对　呀　越　越　掉　泪　哟
男　花　红　的　柳　不　可　要　呀　败　坏　的　名　喽
哪　些　这　事　情　得　罪　你　　不　把　灯　提　哟
大　大　个　单　身　女　守　寡　　旁　人　闲　话　哟

卖油郎独占花魁

2023年2月20日尧治河
付正宏、黄政玲演唱
凌崎录音、记谱

1=C 2/4 ♩=76

| 6 6 5 6 2 | 1̇ 2̇ 1̇ 6 5 | 6 6 1̇ 1̇ 6 5 6 | 1̇ - | 1̇ 1̇ 2̇ | 3̇ 3̇ 2̇ 3̇· 2̇ | 1̇ 3̇ 2̇ 1̇ |

一　更　里　进　二　里　呀　月　儿　照　花　台　卖　油　郎　坐　绣　楼　观　看　女　裙
二　更　里　进　二　里　呀　月　儿　渐　渐　高　卖　油　郎　坐　绣　楼　观　看　女　多

| 1̇ 6 1̇ 5 | 6 1̇ 6 5 3 | 1̇ 1̇ 2̇ | 6· 1̇ 5 | 6 1̇ 6 5 3 | 5 3 5 6 1̇ | 5 6 5 3 2 |

钗　呀　我　看　你　年　轻　本　是　良　家　女　为　什　么　流　落　在
娇　啊　我　看　你　酒　醉　后　心　中　似　火　烧　吃　醉　了　酒　你　翻　来　覆　去

| 5· 5 5 2 | 5 3 3 2 1 | 6 6 5 6 2 | 1̇ 2̇ 1̇ 6 5 | 6 6 1̇ 1̇ 6 5 6 | 1̇ - |

烟　花　园　中　来　呀　啊　二　八　十　六　岁　呀　一　朵　花　正　开
睡　不　着　觉　哇　啊　我　伸　手　来　拉　住　哇　等　郎　怀　中　抱

| 1̇ 1̇ 2̇ | 3̇ 3̇ 2̇ 3̇· 2̇ | 1̇· 3̇ 2̇ 1̇ | 1̇ 6 1̇ 5 | 6 1̇ 6 5 3 | 1̇ 1̇ 2̇ |

惊　动　了　卖　油　郎　你　把　花　来　采　呀　花　魁　女　十　七
等　郎　到　半　夜　你　为　何　来　迟　了　哇　左　等　右　等

| 6· 1̇ 5 | 6 1̇ 6 5 3 | 5 3 5 6 1̇ | 5 6 5 3· 2 | 5 5 5 5 2 | 5 3 3 2 1 |

十　八　惹　人　爱　怕　的　是　三　十　以　外　渐　渐　的　下　桥　来　呀　啊
等　你　你　不　来　借　酒　消　愁　漫　长　的　夜　多　呀　嘛　多　难　熬　哇　啊

十爱

2023年2月16日尧治河村采录
付正宏演唱
凌崎录音、记谱

1=A 2/4 ♩=72

一爱姐的发呀　鲜花两边插呀　年龄不过十　七八挂卧两　真爱是俏冤家哟
二爱姐的环喽　金发银丝缠喽　好似秋千弯　边月明呀　坏小生肝绝喽
三爱姐的眉哟　眉毛一般黑哟　柳叶弯花多　呀哪鲜艳呀　爱实出荷花面哟
四爱姐的脸哪　香粉胭脂垫哇　好似桃戒指　哪哪满哇　世间水里啊
五爱姐的手哦　嫩似池中藕哇　十个戒指戴　　　哪有

保主跨海去征东

2023年2月19日尧治河村采录
付正宏演唱
凌崎录音、记谱

1=D ♩=72

哎　家住遥遥哦　一点红哦
8/4 飘飘这四下呀啊　影无啊踪
9/4 三岁的孩童千两价呀
8/4 保主这跨海去征东

轻易未到孝家府

2023年2月16日尧治河村采录
付正宏演唱
凌崎录音、记谱

1=B 2/4 ♩=76

哦　我轻易未到　噢哎　　　哎
啊孝家啊呀府啊　孝家呀有个这好住处
满园这春夏呀　秋冬　府啊

附录一　尧治河民歌曲集（简谱）

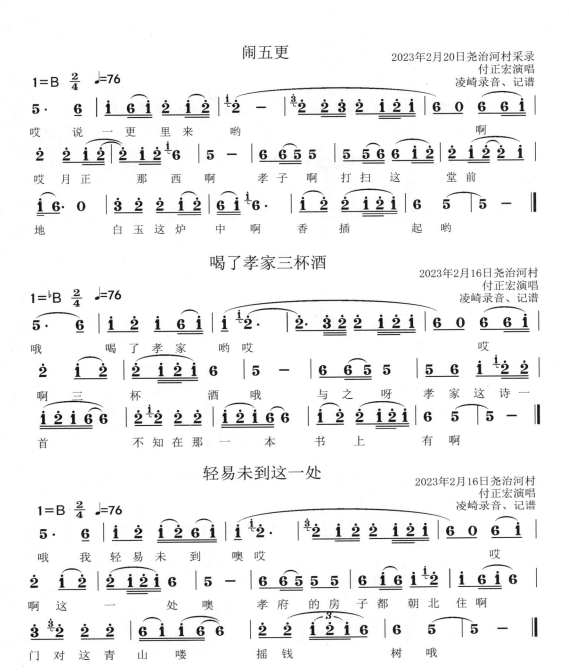

月亮闹五更

2023年2月20日尧治河村采录
黄政玲、付正宏演唱
凌崎录音、记谱

1=G 2/4 ♩=76

女：一更里那个月呀照头哇啊手端着小明灯哎哟懒得上油哇啊不脱衣裳都连哪身睡呀啊胳膊弯弯做枕头一更里郎不来哎哟奴泪双流哇

二更里那个月呀照街呀啊情郎哥你来了哎哟奴把门开哟噢左手开着的门哪两扇哪啊右手把郎抱在怀口叫一声小情哥哎哟你从哪来哟

男：不觉夜晚来呀一更哪啊几步那个来到小妹的门口叫一声小情妹哎哟你把门开呀啊
叫声情妹莫呀见怪呀啊十字那个街上做买卖因此事啊耽误哒哎哟黑了才来呀

打墙号子

2023年2月20日尧治河村采录
付正宏、方学文演唱
凌崎录音、记谱

1=♭E 2/4 ♩=125—150

付正宏：嗨哟 嗨号 哎嗨 哎嗬 嗨哒

方学文：嗨号 哈嗨 哎哟 嗨嗬 嗨哒

反复4次

嗨号 嗨号 嗨号 嗨哟 嗨号 嗨号
嗨号 哎哟 哎嗨 嗨哟 哈嗨

accel.

嗨哟 嗨号 嗨号 嗨号
嗨号 哈嗨 嗨号 嗨号 哈嗨

嗨哟 嗨哟 嗨嗨 嗨嗨 嗨呀么
嗨号 哈嗨 哈嗨 嗨嗨 嗨嗨 嗨呀么

f

二、黄政玲演唱的民歌

家有摇钱树一棵

2023年2月19日尧治河村采录
黄政玲唱
凌崎录音、记谱

你过喜事我送恭贺

2022年7月2日尧治河村采录
黄政玲唱
凌崎录音、记谱

把歌让给行家唱

2023年2月14日尧治河村采录
黄政玲演唱
凌崎录音、记谱

唱歌莫怕歌师多

1=E 2/4 3/4 ♩=86

2023年2月14日尧治河村采录
黄政玲演唱
凌崎录音、记谱

心想唱歌 就哇唱 歌呀 啊 心想打鱼 就下 哟 河哟 哦
打鱼不怕 滩喽头 水 咃 唱歌莫怕歌师 哟 多哟 哦

唱歌要请行家来

1=E 2/4 3/4 ♩=86

2023年2月14日尧治河村采录
黄政玲演唱
凌崎录音、记谱

高山尖上 一呀捆 柴呀 啊 枝枝丫丫都滚下 哟 来哟 哦
我今不是 捆哪柴 手 喂 唱歌要请行家 哟 来哟 哦

唱歌只要嘴动弹

1=E 2/4 3/4 ♩=86

2023年2月14日尧治河村采录
黄政玲演唱
凌崎录音、记谱

叫我唱歌都不啊 为 难哪 啊 不是挑花绣牡 哦 丹哪 啊
挑花还要 五哎色 线 嘞 唱歌只要嘴动弹哪 舌头圆哪 泛哪 啊

桥下有水桥上凉

1=E 2/4 3/4 ♩=88

2023年2月14日尧治河村采录
黄政玲演唱
凌崎录音、记谱

山顶这开花都 山哪 脚 香哪 啊 桥下有水嘟桥上 哦 凉啊 啊
心中有了 不哎平 事 哎 站在山头 把歌哟 唱啊 啊

文武秀才会断科

1=E 2/4 3/4 ♩=96

2023年2月14日尧治河村采录
黄政玲演唱
凌崎录音、记谱

新官上任嘟 三哪把 火呀 啊 不官钱粮嘟管山喽 歌哟 哦
若把山歌 禁哪得 了 喂 文武秀才会断喽 科哟 哦

附录一　尧治河民歌曲集（简谱）

我换歌师你歇歇

2023年2月14日尧治河村采录
黄政玲演唱
凌崎录音、记谱

1=E 2/4 3/4 ♩=88

1· 1 1 1 2 | 3 ³⁄₅ 5 | 3 2 | ⁵⁄₃ 3 2 ¹⁄₂ 2 | 3· 5 ²⁄₃ ³⁄₂ | 3 3 2 1 | ³⁄₄ 1 1 2 1 0 |
把 歌 接 来 嘟 把 呀 歌　接 呀 啊　我 接 歌 师 你 歇 一　歇 哟 哦

²⁄₄ 1· 2 3 3 2 | 3 2 1 2 | ³⁄₄ 3 5 3 2 0 | ²⁄₄ 3· 5 2 3 | 5 2 3 2 1 | ³⁄₄ 1 1 2 1 — ‖
若 还 不 把 歌 呀 来 接 哦　　还 是 我 们 没 得 亲　热 哟 哦

五湖四海访宾朋

2023年2月14日尧治河村采录
黄政玲演唱
凌崎录音、记谱

1=E 2/4 3/4 ♩=86

1 1 1 1 2 | 3 ³⁄₅ 5 | 3 5 | ⁵⁄₃ 3 2 2 | 3· 5 ²⁄₃ 3 2 | 3 3 2 1 | ³⁄₄ 1 1 2 1 0 |
小 小 的 勾 锣　四 啊 两　铜 啊　啊　五 湖 四 海 嘟 访 宾 哟　朋 哟 哦

²⁄₄ 1· 2 3 3 2 | 3 2 1 2 | ³⁄₄ 3 5 3 2 0 | ²⁄₄ 3· 5 2 3 | 5 2 3 2 1 | ³⁄₄ 1 1 2 1 — ‖
文 王 访 的 是 白 袍 小　将　哎　　武 王 又 访 姜 太 哟　公 呀 啊

小麦黄了擀面汤

2023年2月14日尧治河村采录
黄政玲演唱
凌崎录音、记谱

1=E 2/4 3/4 ♩=88

1· 1 1 1 2 | 3 ³⁄₅ 5 | 3 5 | ⁵⁄₃ 3 2 2 | 3· 5 2 3 | 5 2 3 2 1 | ³⁄₄ 1 1 2 1 0 | ²⁄₄ 1· 2 3 3 2 |
你 不 唱 来 该 呀 我　唱 啊 啊　一 唱 唱 到 麦 子 哦　黄 哪 啊　大 麦 黄 了

3 2 1 2 | ³⁄₄ 3 5 3 2 0 | ²⁄₄ 3· 5 2 3 | 5 5 3 2 2 | ⁵⁄₃ 3 3 2 2 3 2 | ³⁄₄ 1 1 2 1 — ‖
蒸 嘞 烧 酒 喂　　小 麦 黄 了 擀 面 汤 哪　一 扯 多　长 啊 啊

心里好像撞杆打

2023年2月14日尧治河村采录
黄政玲演唱
凌崎录音、记谱

1=E 2/4 3/4 ♩=86

1· 1 1 1 2 | 3 ³⁄₅ 5 | 3 5 | ⁵⁄₃ 3 2 2 | 3· 5 2 3 3 | 5 2 3 2 1 | ³⁄₄ 1 1 2 1 0 |
叫 我 唱 歌 嘟 头 啊 声　难 哪 啊　好 像 破 船 嘟 下 陡 哦　滩 喽 哦

²⁄₄ 1· 2 3 3 2 | 3 2 1 2 | ³⁄₄ 3 5 3 2 0 | ²⁄₄ 3· 5 2 3 | 5 2 3 2 1 | ³⁄₄ 1 1 2 1 — ‖
心 里 好 像 撞 哎 杆 打 咃　　脸 上 好 比 火 烧 哦　山 哪 啊

一匹白马奔过河

2023年2月14日尧治河村采录
黄政玲演唱
凌崎录音、记谱

1=E 2/4 3/4 ♩=96

1· 1 1 1 2 | 3 ³⁄₅ 5 | 3 5 | ⁵⁄₃ 3 2 2 | 3· 5 2 3 | 5 2 3 2 1 | ³⁄₄ 1 1 2 1 0 |
一 匹 白 马 嘟 奔 哪　过　河 呀 啊　伸 手 拉 住 马 笼 哦　头 哦 哦

²⁄₄ 1· 2 3 3 2 | 3 2 1 2 | ³⁄₄ 3 5 3 2 0 | ²⁄₄ 3· 5 2 3 | 5 2 3 2 1 | ³⁄₄ 1 1 2 1 — ‖
我 将 歌 师 扶 哎 上 马 咃　　歌 师 在 前 我 在 哟　后 哦 哦

这方出些好人才

2023年2月15日尧治河村采录
黄政玲演唱
凌崎录音、记谱

1=E 2/4 3/4 ♩=96

好久没到 这呀方 来呀啊 这方嘟出些 好人喽 才哟噢
男子长成 山嘞伯样哎 女子好像祝英喽 台呀啊

挣脱封条还要唱

2023年2月15日尧治河村采录
黄政玲演唱
凌崎录音、记谱

1=E 2/4 3/4 ♩=96

山歌不唱 肚啊皮胀呀啊 开口一唱嘟心里哟 爽哦噢
不怕那个朝廷 贴呀封条哎 挣脱封条还要哦 唱啊啊

我的调子用马驮

2023年2月19日尧治河村采录
黄政玲演唱
凌崎录音、记谱

1=F 3/8 5/8 ♪=192

调子多来调子多 我的调子哦用马呀驮 前马到了
保哇康县嘞后马还 在呀马面河呀啊

小小灯笼红纠纠

2023年2月19日尧治河村采录
黄政玲演唱
凌崎录音、记谱

1=E 3/8 5/8 ♪=192

小小灯笼红纠纠 挂在桅杆哦那高呀头 人人都说
灯哪笼小嘞灯笼虽 小哇是照九 州呀哇

附录一　尧治河民歌曲集（简谱）

山歌全靠古人传

2023年2月17日尧治河村采录
黄政玲演唱
凌崎录音、记谱

1=♭E　3/8　5/8　♪=188

山歌不是人发癫　全靠前朝哦古人哪传　一人传三
三哪传九喂　沙里淘　金哪是唱不完哪啊

小小鼓槌七寸三

2023年2月17日尧治河村采录
黄政玲演唱
凌崎录音、记谱

1=E　3/8　5/8　♪=188

小小鼓槌七寸三　两头又用哦铜丝呀缠　左缠三转
出哇贵子哎　右缠三　转哪是出状元哪啊

小小鱼儿红口鳃

2023年2月19日尧治河村采录
黄政玲演唱
凌崎录音、记谱

1=G　2/4　♩=92

小小的鱼儿红啊　口哇啊鳃地　哎嗨呀
上江吃的灵哪　芝啊啊草哎　哎嗨呀
上江游到下江来呀的下呀啊江　啊来呀哎哟
下江又吃苦青菜呀的苦哇啊青　哪菜呀哎哟

小小花鼓到此来

2023年4月2日尧治河村采录
黄政玲演唱
凌崎录音、记谱

1=A　2/4　♩=78

小小的花鼓到哇此啊啊来地　哎嗨呀
你发财来我呀发呀啊财地　哎嗨呀
我祝主家发大财呀发呀啊大呀财呀哎呀
主家发财万万代呀万哪啊万哪代呀哎呀

— 243 —

什么弯弯弯上天

2023年2月19日尧治河村采录
黄政玲演唱
凌崎录音、记谱

1=G 2/4 ♩=86

| 1 1 2 1·2 | 3 2 3·5 | 6·5 3 5 | 3 2 1 2 | 1 2 3 2 | 3 3 2 3 3 2 |

什么子弯 弯 弯上天 咿喔呀喔 咿喔哟 咿喔哟 什么子弯弯
月 亮弯弯 弯上天 咿喔呀喔 咿喔哟 咿喔哟 船儿弯弯

| 3 3̇ 6 1 | 6̇ 1 1 1 1· | 2 1 6 5 5 | 5·3 2 1 | 2 1 6 5 5 | 6 5 6 3 5 ‖

水 中 间 嘟嘟不叮尼 嘚嘟啊 嘚里嘟当 尼 嘚嘟啊 尼呀尼的当
水 中 间 嘟嘟不叮尼 嘚嘟啊 嘚里嘟当 尼 嘚嘟啊 尼呀尼的当

钻进骨子钻进心

2023年2月17日尧治河村采录
黄政玲演唱
凌崎录音、记谱

1=♭E 2/4 ♩=86

| 1·2 1 2 | 3 2 3·5 | 1·6 3 5 | 3 2 1 2 | 1 2 3 2 | 3·#2 3 2 |

山 歌越唱 越好听 咿喔呀喔 咿喔哟 咿喔哟 钻进骨子

| 3 3̇ 6 1 | 6̇ 1 1 1 1· | 2 1 6 5 5 | 5·3 2 1 | 2 1 6 5 5 | 6 5 6 3 5 |

钻 进 心 嘟嘟不叮尼 嘚嘟啊 嘚里嘟当 尼 嘚嘟啊 尼呀尼的当

| 1·2 1 2 | 3 2 3·5 | 1·6 3 5 | 3 2 1 2 | 1 2 3 2 | 3·#2 3 2 |

唱 得瘸子 腿伸直 咿喔呀喔 咿喔哟 咿喔哟 唱得瞎子

| 3 3̇ 6 1 | 6̇ 1 1 1 1· | 2 1 6 5 5 | 5·3 2 1 | 2 1 6 5 5 | 6 5 6 3 5 ‖

眼 睛 睁 嘟嘟不叮尼 嘚嘟啊 嘚里嘟当 尼 嘚嘟啊 尼呀尼的当

欢迎您到尧治河

2023年2月20日尧治河村采录
孙开林编词，黄政玲演唱
凌崎录音、记谱

1=♭E 2/4 ♩=96

| 1· 1 1 1·2 | 3·5 | 3 5 3 3 2 2 | 3·5 2 3 | 5 2 3 2 1 | 1 1 2 1 |

欢 迎 您到尧 啊 治 河呀啊 创业事 迹自治色 真是乡 噢多约哟 噢
欢 迎 您到尧 啊 治 河呀啊 村民中景范 真有多多 噢多哟 噢
欢 迎 您到尧 啊 治 河呀啊 村村党员模 真色多多又 噢多哟 噢
欢 迎 您到尧 啊 治 河呀啊 生态绿色 真多又多 噢多哟 噢

| 1·2 3 3 2 | 3 2 1 2 | 3 5 3 2 | 3·5 2 3 | 5 2 3 2 1 | 1 1 2 1 ‖

艰共 奋斗几呀十年 掉对在 献哎哎地 穷人山沟里变 富噢噢哟 窝哟哦哦
苦同 富裕水斗呀呀 不春做 常贡发 展 咪咪咪 都宜居洁 有气快高 获多哟 哦哦
青苦 山绿合 斗大呀 十掉在 哎哎哎 人态勤政 里大再 富噢哟 窝哟哦哦
艰山 区融 合 做 常贡 献 哎咪咪 廉乡村 变正 多 歌 哦哦哦

附录一　尧治河民歌曲集（简谱）

尧治河的稀奇多

2023年2月14日尧治河村采录
孙开林编词，黄政玲唱
凌崎录音、记谱

1=♭E　2/4　♩=96

打起花鼓唱啊山歌呀啊　唱个尧治河稀奇哟　多哟噢　这里的稀奇

是哎什么呢　听我慢慢给你哟　说哟噢　说起山里的稀呀奇

多呀啊笑得腰弯背又哦　驼哟噢　今天唱的个稀奇的事呢

不是随口胡乱喽　说哟噢　说稀奇那个稀呀奇　多呀啊　先从姑娘

身上哦　说哟噢　上红下绿满嘞大襟嘞鞋子尖尖儿绣花朵

扯个手巾嘞丈把长啊　一圈一圈的缠脑壳满嘴都是粗鲁话呀　做活像个

男家伙　姑娘媳妇都酒量大呀　一碗一碗的当茶喝　不抽纸烟都抽旱烟哪

行走叼一个烟袋锅城里把这些稀呀奇事呀啊搬到人场跟到哦　学哟噢

尧治河荣辱观

2023年4月2日尧治河村采录
孙开林等编词，黄政玲演唱
凌崎录音、记谱

1=E　2/4　♩=94

热爱家乡为呀光荣呀啊　发财忘本为可哟耻噢哦　诚实守信

为呀光荣啊　起哄扯皮为耻辱　遵纪守法　为光荣啊

违法乱纪都为耻辱　团结互助　为光荣啊恃强凌弱　为耻辱

注重环境都为光荣啊　脏乱窝囊都为耻辱　勤俭节约都为光荣啊

好吃懒做都为耻辱　文明礼貌都为光荣啊　没得传授都为耻辱

尊老爱幼为呀光荣呀啊忤逆不孝为耻哦　辱哇啊

— 245 —

三、胡国玉演唱的民歌

久不相见心莫冷

1=F 2/4 ♩=92

2023年2月14日尧治河村采录
胡国玉演唱
凌崎录音、记谱

隔山那个隔水 隔一条 冲啊啊我一来 相见 二来 相逢啊哎
久不相见 心嘞莫冷 哎 花到春天 自然哪 红啊啊

唱歌不要放高声

1=♭D 2/4 ♩=82

2023年2月17日尧治河村采录
胡国玉演唱
凌崎录音、记谱

唱歌不要 放啊高声哪啊 只要字句 吐的呀清哪啊 乌鸦高声
有啊人骂 咃 画眉虽小 有人听 乖姐虽小 动人哪 心哪啊

轻工没到这一方

1=♭D 2/4 ♩=84

2023年2月17日尧治河村采录
胡国玉演唱
凌崎录音、记谱

轻工没到 这呀一 方啊啊是朱红对子 贴两啊 旁啊啊
左边 贴的 天长地久 喂 右边又贴 久天长 天长地久
地 久 天 长 啊啊是祝贺 主东福 寿 安 乐 康啊啊

山歌打动姐儿心

1=C 2/4 ♩=86

2023年2月17日尧治河村采录
胡国玉演唱
凌崎录音、记谱

乖姐薅草的闷 哪沉 沉哪啊是 郎唱山歌 姐来哟听哪哎 山歌不是
值钱的宝 哇 一解忧愁 二解闷 山歌嘟打动姐的哟 心哪啊

附录一　尧治河民歌曲集（简谱）

手中无钱难见姐

2023年2月17日尧治河村采录
胡国玉演唱
凌崎录音、记谱

1=C　2/4　♩=86

（乐谱）

砍柴莫砍的马　呀虎　梢哇啊　劝姐嘟莫与我相啊　交哇哎　手中的无钱
难喽见姐　呀我腰里无钱　救不上急　劝姐相交个有钱哪　的呀啊

水涨三尺淹了桥

2023年2月17日尧治河村采录
胡国玉演唱
凌崎录音、记谱

1=C　2/4　♩=86

（乐谱）

我恋姐莫恋的隔　呀河　桥哇啊　水张三尺淹了哎桥啊啊　郎抱桥头的
哭啊桥尾　哋我姐抱桥尾的哭桥腰　二人嘟哭断路一呀条啊啊

虽说人穷志不穷

2023年2月17日尧治河村采录
胡国玉演唱
凌崎录音、记谱

1=C　2/4　♩=86

（乐谱）

姐儿一听脸哪一红啊啊我即使相交也不嫌穷哎哎　往日你在
江湖上走　喂　如今走在这浅水中　虽说的人穷志不啊　穷啊啊

太阳渐渐往西溜

2023年2月17日尧治河村采录
胡国玉演唱
凌崎录音、记谱

1=♭D　2/4　♩=82

（乐谱）

太阳渐渐的往　啊西　溜啊啊我打一个金钩都钩日哇　头哎哎　金钩挂在的
日啊头上　哎钩不到日头　不收钩　等不到姐儿的我不得回　头哎哎

我跟姐儿同过河

2023年2月17日尧治河村采录
胡国玉演唱
凌崎录音、记谱

1=C　2/4　♩=86

（乐谱）

我跟姐儿的同　啊过河呀啊　郎骑马来个姐骑呀骡啊啊　叫声情哥的
问哪声姐　哟叫声情姐　问声哥　你看那娱乐的不娱呀　乐呀啊

戒指丢在碗里头

2023年4月2日尧治河村采录
胡国玉演唱
凌崎录音、记谱

1=♭D 2/4 3/4 ♩=80

吃罢中饭的把呀 碗丢哇啊 桌子那个低下 把呀脚 勾哇哎 人多不好
交哎给 你呀哎 还是那个妹妹的把碗收 戒指丢在 碗哪里呀 头哇哎

一心只爱种田郎

2023年4月2日尧治河村采录
胡国玉演唱
凌崎录音、记谱

1=♭D 2/4 3/4 ♩=78

天上的星星 恋哪 月亮啊啊 地上金鸡 配凤 凰哎哎
妹子生来 农家呀 女呀哎 一心只爱 种田的 郎啊啊

什么有嘴不说话

2023年2月19日尧治河村采录
胡国玉演唱
凌崎录音、记谱

1=E 3/8 5/8 ♪=194

什么有嘴不说话 什么无嘴哦 闹喳呀喳 什么有腿的
茶壶有嘴不说话 锣儿无嘴哟 闹喳呀喳 板凳有腿的

不走哇路哎 什么子无 腿呀 走天 下呀啊
不走哇路哎 钞票无 腿呀 走天 下呀啊

南风没得北风凉

2023年4月2日尧治河村采录
胡国玉演唱
凌崎录音、记谱

1=♭D 2/4 ♩=82

南风没得北呀 风啊啊凉哎 哎嗨哟
燕子做窝在呀 高啊啊楼哎 哎嗨哟

荷花没得桂花香哪 桂呀啊花 呀啊香哎哎哟
梧桐树上落凤凰那个落呀啊凤 啊啊凰哎哎哟

你把情姐冤枉哒

2022年8月11日尧治河村采录
胡国玉、付正宏演唱
凌崎录音、记谱

1=D 2/4 ♩=78

1.男：那一天，我看到你屋里头来一个头戴毡帽，身穿马褂，手里杵着文明棍，架着眼镜，那是哪一个王八蛋？
2.男：那来看 奴的妈就来看奴的妈，那你为啥 子又还扯 扯又拉拉呢？
3.男：那你扯 拉拉就扯拉拉，为啥子倒在那地 下呢？
4.男：倒在那 地下就倒在那地下，为啥子地下 搞的是水 拉拉呢？
5.男：你别说 别恕，我要投你爹妈的。

| 2 5 3 2 3 2 | 1 2 5 3 2 3 2 | 1·2 3 5 | 6 5 6 1 | 1 6 6 1 2 3 | 1 2 1 6 5·6 |

你说 呀 这话 呀 也 不 假呀啊 舅舅的儿子 奴的表兄家
你说 呀 这话 呀 也 不 假呀啊 他要 走来 我 留 他
你说 呀 这话 呀 也 不 假呀啊 小小奴家力小 拉不赢 就
你说 呀 这话 呀 也 不 假呀啊 小小奴家碰破 一杯 茶就
你若 呀 告诉 哇 我 爹 妈呀啊 会把 奴家 许 配给 他

| 1 1 1 5 | 6 7 6 5 | 6·1 2 3 2 | 1 2 1 6 5·6 | 1 1 1 5 | 6 7 6 5 |

来看奴的 妈 呀哎嗨哟 依儿哟 来看奴的 妈 呀
二人都扯 拉拉 呀哎嗨哟 哎嗨哟 二人都扯 拉拉 呀
倒在那地 下 呀哎嗨哟 哎嗨哟就 倒在那地 下 呀
整里个水啦 啦 呀哎嗨哟 哎嗨哟 整里水啦啦 呀
换点银钱 花 呀哎嗨哟 哎嗨哟 换点银钱 花 呀

| 2 5 3 2 3 2 | 1 2 5 3 2 3 2 | 1·2 3 5 | 6 5 6 1 | 6·1 2 3 | 1 2 1 6 5 |

姐儿 呀 根本哪 没变 卦呀啊 只怪我的 疑 心大

| 1 1 1 5 | 6 7 6 5 | 6·1 2 3 2 | 1 2 1 6 5 | 1·1 1 5 | 6 7 6 5 |

把你冤枉 哒 哟哎嗨哟 哎 嗨 哟 把你冤枉 哒 哟

十杯酒

2023年2月17日尧治河村采录
胡国玉演唱
凌崎录音、记谱

1=E 2/4 ♩=82

| 1 1 2 | 3 3 2 3 | 5 5 6 5 3 | 2 - | 5 5 | 3 2 | 1·2 3 5 3 | 2 2 1 6 5 6 | 5 - |

一杯子酒 来 满满 斟 杨宗保难胜 穆桂 英
二杯子酒 来 口满 腮 梁山伯难舍 祝英 台

| 5·6 1 6 1 | 2³ 5 3 | 2 3 1 6 1 5 | 6·1 6 - | 6 2 1 6 | 5·6 1 | 2 2 1 6 5 6 | 5 - |

二人 打破 天 门 阵 阵阵 不离穆桂 英
二人 同路 去呀 结 拜 不知 你是女裙 钗

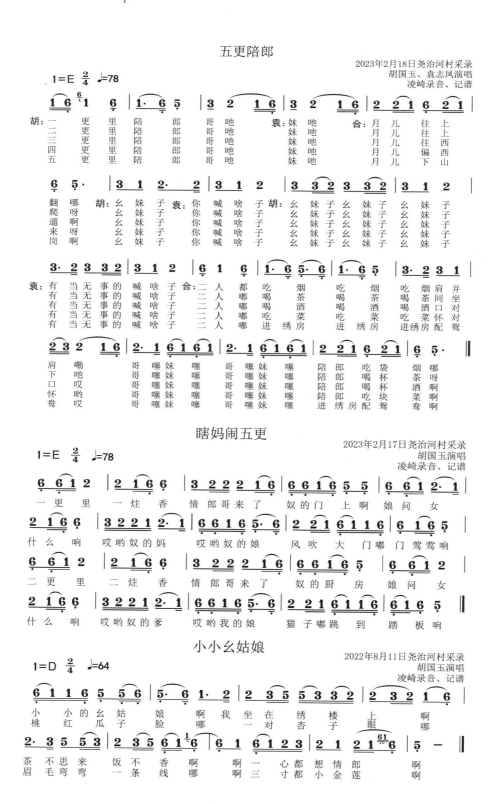

四、袁志凤演唱的民歌

人要从师井要淘

2022年7月2日尧治河村尧帝大舞台
袁志凤唱
凌崎拍摄、记谱

半边柳树半边杨

2023年2月14日尧治河村采录
袁志凤演唱
凌崎录音、记谱

不是人好我不来

2023年2月14日尧治河村采录
袁志凤演唱
凌崎录音、记谱

高家山上一块田

2023年2月14日尧治河村采录
袁志凤演唱
凌崎录音、记谱

砍个杉木搭个桥

2023年2月14日尧治河村采录
袁志凤演唱
凌崎录音、记谱

1=♭A 2/4 ♩=96

吃了中饭 下 呀 河 游哇 啊 砍一个杉木 搭一个 桥哇 啊 情姐下河 来 呃 挑水 哎 手里拿把杉木瓢 摇摇摆摆上 我 的 桥哇 啊

三十六茆煞后跟

2023年2月14日尧治河村采录
袁志凤演唱
凌崎录音、记谱

1=♭E 2/4 3/4 ♩=88

叫我唱歌的哥 呀 不 来呀 啊 哥在南 山的 打草哇 鞋呀 啊 草鞋本是 四 哎 条 筋 嘞 三十六茆 煞后 啊 跟哪 啊

郎在山上打斑鸠

2023年2月14日尧治河村采录
袁志凤演唱
凌崎录音、记谱

1=F 2/4 ♩=90

郎在山上 打 呀斑 鸠哇 啊 姐在 河下嘟摘豌喽 豆哇啊 打一个斑鸠 望一会儿姐 呃 摘会 豌豆 望会儿郎 哈哈摸在 杆杆儿哦 上啊 啊

小小锣儿一点铜

2023年2月14日尧治河村采录
袁志凤演唱
凌崎录音、记谱

1=♭A 2/4 ♩=96

小小的锣儿 一呀点铜啊啊 五湖四海 访宾喽 朋啊啊 昏王访的 白 袍小 将 哎 文王又访姜太哟 公啊啊

附录一　尧治河民歌曲集（简谱）

大河涨水小河浑

2023年2月15日尧治河村采录
袁志凤演唱
凌崎录音、记谱

1=B　2/4　3/4　♩=82

| 2 2 2 5 5 | 5 3 2 2 1 6 | 6 1 1 6 5 | 5 5 6 1 1 6 | 1·2 3 2 5 3 | 2 1 6 5 |

大河的涨水 小河 的 浑哪啊 两边站的 打 鱼 的 人喽哦

| 2 2 2 5 3 2 | 3 2 1 1 | 3/4 2·6 5 6· | 2/4 5 5 6 1 1 6 | 1·2 3 2 5 3 | 2 1 6 5 ‖

打不到鱼儿 我不 收 网啊 瞟不到姐儿 我 不 收 心喽哦

郎是风筝姐是线

2023年2月15日尧治河村采录
袁志凤演唱
凌崎录音、记谱

1=♭G　2/4　5/8　♩=74

| 2 2 5 5 | 5 3 2 2 1 6 | 6 1 1 6 5 | 5·6 1 1 6 | 1·2 3 2 5 3 | 2 1 6 5 | 5/8 2 2 5 3 2 |

桃树开花 叶叶 儿尖哪啊 郎是风筝 姐是 线哪啊 有朝一日

| 2/4 3 2 1 | 1 | 3/4 2·6 5 6· | 2/4 5·6 1 1 6 | 5 5 3 2 3 2 | 1·2 3 3 2 | 1·6 5 3 3 2 | 1 1 6 5 ‖

春嘞风 起 呀嗨 我和姐儿 飞上天 云里雾里 赛神哪 仙喽哦

- 255 -

划拳歌

2023年4月2日尧治河村采录
袁志凤、付正宏演唱
凌崎录音、记谱

1=D 2/4 3/4 ♩=80

姐在房中绣哇 牡丹哪啊 忽听门外闹喧 天哪啊

哎 搬着那个 门房往啊外看 哪哎 原来情哥 到堂前 情哥门前都

一打站哪 倒叫奴家 为了难 吩咐丈夫 去挑水 小奴家厨房

把席办 洗大锅呀 煮腊肉 洗小锅那个 煎鸡蛋 腰子鲤鱼

切成片哪 金针都木耳 把汤煎 满满的办上 一席菜 一盘儿一盘儿

端到堂前 情郎哥请到 上 席上坐呀 小奴家旁边 来陪伴 满满的斟上

一杯酒 双手递到 情哥面前 接着斟上 二杯酒 小奴家自己

手中端 二人喝酒 好不冷 淡哪啊 趁着酒兴 划上几

1=A

拳哪啊 小奴家我出的是 一呀么一心敬喽 情郎哥

紧对着 二呀么二朵 莲哪啊 一呀一心敬喽 二呀么二朵

莲哪啊 小奴家我出的是 桃园三结义哟 情郎哥

附录一　尧治河民歌曲集（简谱）

（陈杏元哪啊 别看我是男嘞子汉哪啊 离了女人也是枉然哪啊）

唱个星星伴月亮

2023年2月15日尧治河村采录
袁志凤演唱
凌崎录音、记谱

（一块水田四方方 妹唱山歌哟 哥插呀秧 插个大行对吔小 行哎 唱个星星哪 伴月亮啊啊）

妹若有意快点头

2023年2月15日尧治河村采录
袁志凤演唱
凌崎录音、记谱

（唱个山歌来相求 情妹想哥哟 好风啊流 山歌句句随妹呀转嘞 妹若有意呀 快点头哇啊）

无郎无妹不成歌

2023年2月15日尧治河村采录
袁志凤演唱
凌崎录音、记谱

（无郎无妹不成歌 无山无水哟 不成哪河 情哥情妹嘟歌一呀声嘞 情深意切呀 歌儿多呀啊）

天上星多月不明

2023年4月2日尧治河村采录
袁志凤演唱
凌崎录音、记谱

（天上的星多月呀不哇啊明来哎嗨哎呀
河里的鱼多水呀不噢噢清来哎嗨哎嗨呀
地上坑多路不平哪路哇啊不哇平哪哎哟
世上官多不太平哪不哇啊太呀平哪哎哟）

附录一 尧治河民歌曲集（简谱）

阿哥挑担一百三

2023年4月2日尧治河村采录
袁志凤演唱
凌崎录音、记谱

采茶五更

2022年8月9日尧治河村采录
袁志凤演唱
凌崎拍摄、记谱

单探妹

2023年2月15日尧治河村采录
袁志凤演唱
凌崎录音、记谱

倒采茶

2022年8月9日尧治河村采录
袁志凤演唱
凌崎拍摄、记谱

1=F 2/4 ♩=46

| 6 6 i 6 5 | 6 6 6 i 2 | 2 i 6 i 6 | 2· i 2 i 6 | 6 5 6·6 | 2 i 6 i 2 i 6 | 6 i 6 5 |

腊月里采茶 下呀大月凌 冬刘冬姐 王秦琼为母 海棠花是卧 寒冰喽 倒采哟茶
冬月里采茶 冷哪凄呀凄 刘冬姐 孟姜女打马 海棠花是送 寒衣哟 倒采哟茶
十月里采茶 菊呀花中黄 刘冬姐 菊花造酒 海棠花是满缸香喽 倒采哟茶
九月里采茶 是啊中秋 刘冬姐 董永卖身 海棠花是葬父亲喽 倒采哟茶
八月里采茶

| 6 6 i 6 5 | 6 6 6 i 2 | 2 i 6 i 6 | 2· i 2 i 6 | 6 5 6·6 | 2 i 6 i 2 i 6 | 6 i 6 5 ‖

王祥都卧冰 生哪为母 刘冬姐 天赐鲤鱼 海棠花是跳龙门喽 倒采哟茶
你在的山东 为呀好一人 刘冬姐 奴家在长城 海棠花是受十熬煎里 倒采哟茶
走一里造酒 来呀有孝哇 刘冬姐 哭倒长城今日造酒 海棠花是无人尝哦 倒采哟茶
只等到三年 满刘冬姐 夫妻双双 海棠花是转回程喽 倒采哟茶

戒洋烟

2022年8月9日尧治河采录
袁志凤演唱
凌崎录音、记谱

1=♭E 2/4 ♩=80

| 1 1 1 6 5 | 5· 3 | 5 6 6 5 3 | 2 — | 5 5 3· 3 | 2 5 3 2· 1 |

一更里进绣房 两眼泪如梭 桂花房吹来了
劝你都莫吃烟 劝郎莫赌博 我看我的小哥哥

| 6 1 5 6 1 1 6 | 5 — | 5 5 6 1 | 2 2 5 3 | 2 3 2 1 6 1 5 | 6· 5 6 |

奴的干哥哥 端一把黑漆椅 我郎你请坐
有些怪我 小情哥你把 良心摸一摸

| 5 6 5· 3 | 2 3 2 1 | 6· 6 1 | 3 | 2·3 1 2 1 6 | 5· 6 7 6 | 5 — ‖

这几天郎不来 却是为何呀哎嗨哟 依 哟
知心的老朋友 像奴有几个呀哎嗨哟 依 哟

十爱嫂

2023年2月18号尧治河村采录
袁志凤演唱
凌崎录音、记谱

1=♭E 2/4 ♩=88

| 1 5 6 1 6 5 | 6 1 5 6 | 6 5 5 5 5 3 | 2 — | 5 5 5 5 3 3/2 | 2 6 1 | 2 2 2 1 1 6 | 5 — |

一爱我的个嫂哇 我的个好嫂嫂 嫂嫂的头发长的 好哇的哎嗨哟
二爱我的个嫂哇 我的个好嫂嫂 嫂嫂的眉毛长的 好哇的哎嗨哟

| 1 1 6 1 | 2· 3 2 | 1 1 6 1 | 2· 3 2 | 5 5 5 5 3 3/2 | 2 6 1 | 2 2 1 1 6 | 5 — ‖

咿呀哎嗨哟咿哟 咿呀哎嗨哟咿哟 好像那乌云头上 飘呀哎嗨哟
咿呀哎嗨哟咿哟 咿呀哎嗨哟咿哟 好像月牙两边 挂呀哎嗨哟

附录一　尧治河民歌曲集（简谱）

十把扇子

2023年2月18号尧治河村采录
袁志凤演唱
凌崎录音、记谱

十绣

2023年2月18号尧治河村采录
袁志凤演唱
凌崎录音、记谱

摘黄瓜

2023年2月15日尧治河村采录
袁志凤演唱
凌崎录音、记谱

十对花

2023年2月16日尧治河村采录
宦吉旭、袁志凤演唱
凌崎录音、记谱

1=D 2/4 ♩=100

宦：我来我出一呀啊 谁来对上一呀啊 什么子开花
我来我出二呀啊 谁来对上二呀啊 什么子开花
在哟水里哟 咿呀哦哟 袁：你的你出一呀啊 我来对上
起哟苔苔儿呀 咿呀噢哟 你的你出二呀啊 我来对上
一呀啊 菱角儿开花 在哟水里哟 咿呀哦哟
二呀啊 韭菜哎开花 起哟苔苔儿呀 咿呀哦哟

双探妹

2023年2月16日尧治河村采录
付正宏、袁志凤演唱
凌崎录音、记谱

1=E 2/4 ♩=92

付：正哪月里探哪妹子闹哇元宵 我看见小妹子
二月里探妹子龙啊抬头 我看见小幺妹子
长的多美漂 打你门前过 呀我的妹子啊你知道不知
站在大门口 打你门前过 呀我的妹子啊你为什么不理
道哇 手拿棒棒儿敲 袁：小呀妹子一听 急忙嘟开言
我呀 板凳往里拖 小妹子一听 急忙嘟开言
道好叫一声 情郎哥哥 细听奴根苗 不是不知
道叫一声 情郎哥哥 细听奴根苗 不是不理
道哇我的哥哥呀 爹妈的管紧了哇 心中嘟如刀绞嗦
你呀我的哥哥呀 你的朋友多呀 知道了又啰嗦

五、宦吉旭演唱的民歌

唱歌还是少年郎

2023年2月16日尧治河村采录
宦吉旭演唱
凌崎录音、记谱

1=♭D 2/4 3/4 ♩=96

一把扇子 两啊面黄啊 割了麦子 种高哦 梁啊啊
喝酒还是 高哇梁酒喂 唱歌还是 少年喽 郎啊啊

附录一　尧治河民歌曲集（简谱）

对门对户对条街

2023年2月16日尧治河村采录
宦吉旭演唱
凌崎录音、记谱

1=♭D 2/4 3/4 ♩=100

对门对户对呀条街呀啊郎门对到姐门喽开呀啊早晨对到郎哎心连哎晚上对到姐脱鞋何不搬到一屋哦来呀啊

人人都说耕读好

2023年2月16日尧治河村采录
宦吉旭演唱
凌崎录音、记谱

1=♭D 2/4 3/4 ♩=96

人人都说耕哪读好哇啊半年辛苦半年喽闲哪啊有朝一日洪啊水涨哎跟随歌师一路哦玩哪啊

别的女子我不瞄

2023年2月16日尧治河村采录
宦吉旭演唱
凌崎录音、记谱

1=D 2/4 3/4 ♩=96

鼓要打来锣呀要敲啊啊人从三师武艺哦高啊啊心中只爱妹呀一个咃别的女子我不哦瞄哇啊

一把扇子两面黄

2023年2月16日尧治河村采录
宦吉旭演唱
凌崎录音、记谱

1=D 2/4 3/4 ♩=98

一把扇子两啊面黄啊啊钥匙连锁锁连喽簧啊啊钥匙连的三嘞簧锁咃姐儿们连的少年喽郎啊啊

— 263 —

一匹白马奔过沟

2023年2月16日尧治河村采录
宦吉旭演唱
凌崎录音、记谱

1=C 2/4 3/4 ♩=98

一匹白马奔哪过沟啊啊 伸手拉住马笼哦头啊啊
我将歌师扶哎上马吔 歌师在前我在哟后啊啊

哪朵开在郎心上

2023年2月16日尧治河村采录
宦吉旭演唱
凌崎录音、记谱

1=♭D 3/8 5/8 ♪=200

红花开在高山上 一朵更比哟一朵呀强 不知郎爱
哪呀一朵吔 哪朵开 在呀郎心上啊啊

太阳当顶晌午过

2023年2月16日尧治河村采录
宦吉旭演唱
凌崎录音、记谱

1=♭D 3/8 5/8 ♪=200

太阳当顶晌午过 我到姐家哟讨水呀喝 有请姐儿
把呀水端嘞 端碗香 茶呀啊待情哥呀啊

妹是高山一朵花

2023年2月16日尧治河村采录
宦吉旭演唱
凌崎录音、记谱

1=♭D 2/4 ♩=88

妹是高山一朵花 咿喔呀喔咿喔哟 呀喔哟 青枝绿叶
有心想把花儿采 咿喔呀喔咿喔哟 呀喔哟 又怕空采
人爱她 嘟嘟尼嘚嘟 嘚里嘟当尼 嘚嘟啊尼呀尼嘚当
一枝花 嘟嘟尼嘚嘟 嘚里嘟当尼 嘚嘟啊尼呀尼嘚当

日出日落一点红

2023年2月16日尧治河村采录
宦吉旭演唱
凌崎录音、记谱

1=♭D 2/4 ♩=88

日 出 日 落 一 点 红 咿 喔 呀 喔 咿 喔 哟 呀 喔 哟 花 开 花 落
要 想 花 儿 重 新 开 咿 喔 呀 喔 咿 喔 哟 呀 喔 哟 等 到 明 年

又 一 春 啷 啷 尼 嗯 啷 嗯 里 啷 当 尼 嗯 啷 啊 尼 呀 尼 得 当
春 再 来 啷 啷 尼 嗯 啷 嗯 里 啷 当 尼 嗯 啷 啊 尼 呀 尼 得 当

六、方学文演唱的民歌

什么弯弯弯上天

2022年8月9日尧治河采录
方学文演唱
凌崎拍摄、记谱

1=♭A 2/4 ♩=90

什 么 子 弯 弯 弯 喽 上 天 嘞 哎 呀
月 儿 弯 弯 在 哟 天 边 嘞 哎 呀

什 么 子 弯 弯 都 在 江 边 喽 在 哟 噢 江 边 来 哎 呀
船 儿 弯 弯 都 在 江 边 在 哟 哦 江 边 来 哎 呀

什 么 子 弯 弯 长 噢 街 卖 哎 哎 呀
镰 刀 弯 弯 长 噢 街 卖 哎 哎 呀

什 么 子 弯 弯 都 姐 面 前 姐 面 喽 前 啦 哎 呀 哎 呀
梳 子 弯 弯 姐 面 前 姐 面 啦 前 啦 哎 呀 哎 呀

放下篮子打火炮

2023年4月15日尧治河村采录
孙开林编词，方学文演唱
凌崎录音、记谱

1=A 2/4 ♩=86

扛起那个锄头 会哟 种啊 地吔 哎 呀

放下那个锄头 会演 戏那么 会哟 噢 演 戏呀 哎 呀

拎 起篮子 打哟 猪哇 草哎 哎 呀

放下篮子 打火炮那个 打哟 哦 火 炮哎 哎 呀

打牌

2022年8月尧治河村采录
方学文演唱
凌崎录音、记谱

1=F 2/4 ♩=76

打天 牌那个 打 地牌 小奴爱的 是 人牌 抱上个牙床

来 哟 小奴爱的 是 人牌 抱上牙床 来 哟

我用葛藤搞测量

2023年4月15日尧治河村采录
方学文编词、演唱
凌崎录音、记谱

1=♭A 2/4 5/8 ♩=78

叫声孙老师听 喽我 讲啊啊 我用那个葛藤 搞哇 测哟

量哦哎 没得仪器 用眼哪 看 哪哎 用眼看那个

用 脚量 肉到那个刀 板都自然切 土 办法要比 洋办法强

逢 弯弯路 就往里走哇 遇包包路 在梁面上 来它一个

螺丝 转 顶哪啊 公路那个修到 梨花山喽 上哦哎

附录一　尧治河民歌曲集（简谱）

寡汉哭妻

2023年2月19日尧治河村采录
方学文演唱
凌崎录音、记谱

1=D 2/4 ♩=110

```
⁶⁄₄5  5 2 | 5· 1 | 6 5 5 2 | 5 - | 1 1 6 1 | 2 2 3 2 1 |
正 月 里   鼓 儿   敲  家家啊  户 户
二 月 里   是 新   春  贤妻啊  撇 下

6 5 5 2 | 5 - | 1 1 6 1 | 2 2 3 2 1 | 1· 2 | 2 1 6· | 5· 5 6 5 |
闹 元 宵   去年   贤 妻 她   还 在 呀   我 的 亲 人
两 条 根   白天   娃 娃 她   倒 还 好 呀   我 的 亲 人

5 3 2 | 2· 3 5 | 6 6 1 3 2 | 1 6 1 2 | 5 6 5 3 | 2 1 2 3 2 | 1 - ||
哪       今 年 贤妻   她 死 了啊   我 的  妻 子 哎
哪       夜 晚 声声   叫 母 亲啊   我 的  妻 子 哎
```

孟姜女哭长城

2022年8月9日尧治河村采录
方学文演唱
凌崎录音、记谱

1=♭G 2/4 ♩=88

```
1 1 2 | 3 5 3 2 3 | 5 6 5 5 3 | 2 - | 3 ³⁄₅ 5 | 3 2 | 1· 2 3 | 2 1 6 5 6 | 5 - |
正 月 里 来   是 新 春   家 家   户 户   挂 红 灯
二 月 里 来   暖 洋 洋   双 双   燕 子   绕 华 堂

5· 6 1 | 2 3 5 | 2 1 6 1 5 | ⁵⁄₆ - | 6· 2 1 6 | 5· 6 1 | 2 2 1 6 5 6 | 5 - ||
人 家 丈 夫   团 圆   回       孟 姜 女 的   丈 夫   修 长         城
燕 窝 修 得   端 端   正       对 对 燕 儿   双 成         双
```

掐菜苔

2022年8月13日尧治河采录
方学文演唱
凌崎拍摄、记谱

1=F 2/4 ♩=90

```
5 5 3 2 | 5 5 3 2 | 3 5 3 5 5 3 2 | 5· 3 5 2 | 1· 2 3 3 2 | 1· 2 3 3 |
姐 在 呀 园中啊 掐 呀 菜 苔 呀 啊 郎在外面个 莲花溜溜 梅花溜溜

3 3 3 1 2 3 | ¹⁄₄ 2 ²⁄₄ 3 3 2 3 5 | 1 1 6 5 | 6 1 5 6 1 1 | 6 1 5 6 1 1 | 6 1 5 6 1 1 |
石 榴 花 儿 开呀  啊 打下个石头来哟噢 杨柳儿青青 瓜子落花生生 青菜萝卜缨缨

6 1 5 6 1 1 | 6 1 5 6 1 1 | 3 3 2 5 | 1 1 6 5 | 6 6 5 3 5 6 | 5 5 ||
萝 卜 切成墩墩 顶顶就是坑坑 青呀么好怪 哉 哟 噢 青呀么好怪 哉 哟
```

走进唐大街

2022年8月11日尧治河村采录
方学文演唱
凌崎录音、记谱

1=D 2/4 ♩=78

```
1 1 1 6 5 | 5 5 3 5 | 5 6 1 5 5 3 | 2 3 2 1 2 | 5· 3 5 5 3 | 5 6 1 | 6· 1 6 1 |
走 进 唐 大 街呀啊 大 门 朝 南 开 哟 她家有一个 女裙钗 赛过祝英

2· 3 1 2 1 6 | 5 - | 5· 3 5 5 3 | 5 6 1 | 6· 1 6 1 | 2· 3 1 2 1 6 | 5 - ||
台 来 哎 嗨 哟     她家有一个 女裙钗   赛过祝英   台 来 哎 嗨 哟
```

十对花

2023年4月2日尧治河村采录
陈家菊、方学文对唱
凌崎录音、记谱

1=♭B 4/4 ♩=116

方：我出一个一　　谁来个对上一　　干妹子啊　陈：干哥哥
　　我出一个二　　谁来个对上二　　干妹子啊　　干哥哥

方：什么子开花　咿么呀嗬哟　在水里呀我的小妹子
　　什么子开花　咿么呀嗬哟　起苔苔呀我的小妹子

陈：你出一个一呀啊我跟你对上一呀　干哥哥呀我的　方：
　　你出一个二呀啊我跟你对上二呀我干哥哥呀我的

小妹子啊 陈：菱角那开花　咿么呀嗬哟　在水里呀奴的哥哥
小妹子哎　韭菜的开花　咿么呀嗬哟　起苔苔儿呀奴的哥哥

十月飘

2022年8月13日尧治河村采录
方学文演唱
凌崎拍摄、记谱

1=♭E 2/4 ♩=66

正月子飘　是新年我劝我郎　喂喂子哟莫赌博呀奴的哥哥十个赌钱九个输
二月子飘　是花朝太公下河都喂喂子哟把鱼钓啊奴的哥哥郎要钓鱼就钓我

我劝我的郎　干哥奴的妹　哪个赌钱都喂喂子哟　有好处啊奴的哥哥
我劝我的郎　干哥奴的妹　摇摇摆摆都喂喂子哟　上勾来呀奴的哥哥

十二恨

2022年8月13日尧治河村采录
方学文演唱
凌崎录音、记谱

1=C 2/4 ♩=96

一恨奴爹娘啊　爹娘无主张　十七十八
二恨恨公婆啊　公婆无奈何　十七十八

正相当啊　咋不打嫁妆啊哎嗨哟
正相合啊　咋不来娶我呀哎嗨哟

附录一 尧治河民歌曲集（简谱）

十二杯酒带古人

2022年11月17日尧治河村采录
方学文演唱
凌崎录音、记谱

1=♭G 2/4 ♩=112

一杯呀 酒儿呀 正月 正哪 天上七姊妹我守郎哥 朱洪武
二杯呀 酒儿呀 龙抬 头啊 天上七姊妹我守郎哥 官家一个

打马嘛嗦儿隆 台 台儿隆冬嗦哟都下南京哪 嗨叶儿嗨
小姐嘛嗦儿隆 台 台儿隆冬嗦哟是抛绣球啊 嗨叶儿嗨

保定哪 江山呀 胡大 海哟 天上七姊妹我守郎哥 锤到哪个
绣球啊 抛给呀 薛平 贵呀 天上七姊妹我守郎哥 薛家哪个

边疆嘛嗦儿隆 台 台儿隆冬嗦哟是常遇春哪 嗨叶儿嗨
代代嘛嗦儿隆 台 台儿隆冬嗦哟是出诸侯啊 嗨叶儿嗨

尧治河的六姐妹

2022年9月尧治河村采录
方学文编词、演唱
凌崎录音、记谱

1=♭A 2/4 ♩=92

尧治河的六姐妹 勤劳又潇洒 忙完家务约一起呀

来把家常拉 去广场 唱一唱

唱一唱姐妹们 唱一唱姐妹们 心呀么心里话

大姐我今年 刚满六十八 手灵活头不昏

眼睛不花我成天 闲不住

庭院里扫一下 庭院里扫一下 顺便还浇花

- 269 -

幺姑娘闹五更

2022年8月9日尧治河村采录
方学文演唱
凌崎拍摄、记谱

1=E 2/4 ♩=96

一更里进二里呀 郎来哎哎哟 一更里进二里呀
二更里进二里哟 郎来哎哎哟 二更里进二里呀
三更里进二里呀 郎来哎哎哟 三更里进二里呀
四更里进二里呀 郎来哎哎哟 四更里进二里呀
五更里进二里 郎来哎哎哟 五更里进二里呀

郎来哎哟 小奴家我好比一兜 野呀么野韭菜呀 那个玩哪 那个
郎来哎哟 小女家我好比一兜 包呀么包包菜呀 那个玩哪 那个
郎来哎哟 小奴家我好比一个 烘呀么烘柿子呀 那个捏呀 那个
郎来哎哟 小奴家我好比一辆 小呀么小车车呀 那个推呀 那个
郎来哎 郎来哎哟 小奴家我好比一张 象呀么象牙床啊 那个压呀 那个

玩哪 你可玩坏郎啊 郎把姐玩坏呀 嗯啦嗨哟
玩哪 你把玩坏郎呀 郎把姐玩坏呀 嗯啦嗨哟
捏呀 你把郎捏坏呀 郎把姐捏坏呀 哎呀嗨哟
推呀 你把郎推坏呀 郎把姐推坏呀 哎呀嗨哟
压呀 你把郎累坏呀 郎把姐压坏呀 哎呀嗨哟

五只小船

2022年8月9日尧治河村采录
袁志凤、方学文唱
凌崎录音、记谱

1=♭G 2/4 ♩=62

女：一只啊 小船啊飘 向 东啊 又装萝卜
二只啊 小船啊飘 向 南哪 又装金子

又装葱还又装一个女花容啊 我的干哥哥 男：哎 喊我做什么
又装钱还又装一个小金莲哪 我的干哥哥 哎 喊我做什么

女：什么叫做萝卜 什么又叫葱 什么又叫女花容哪 男：叫一声我的
什么叫做金子 什么叫做钱 什么叫做小金莲哪 叫一声我的

小妹子你是听哪啊 红的是个萝卜 青的是个葱
小妹子你是听哪啊 黄的是个金子 白的是个钱

妹妹你是女花容哪 合：哎来哎嗨哟 哎来哎嗨哟 妹妹是个女花
妹妹是个小金莲哪 哎来哎嗨哟 哎来哎嗨哟 妹妹是个小金

结束句　　　　　　　rit.

容哪 唔来哎嗨哟 哎来哎嗨哟 妹妹是个小 姣姣啊
莲哪

附录一　尧治河民歌曲集（简谱）

月亮闹五更

2022年8月9日尧治河村采录
方学文演唱
凌崎录音、记谱

1=♭A 2/4 ♩=76

一更里那个月呀照头噢噢手端着小明灯哎哟
二更里那个月呀照街哟噢情郎哥你来了哎哟

懒得上油哇不脱衣裳连哪身睡哟噢
奴把门开呀左手开开门哪两扇喽噢

胳膊弯弯做枕头 一更里郎不来哎哟双眼泪流哇
右手把郎抱在怀 黑更里小半夜哎哟哥从哪儿来哟

杨六郎闹五更

2022年8月8日尧治河村采录
方学文演唱
凌崎录音、记谱

1=A 2/4 ♩=72

一更里杨六郎放声大哭哎哭一声
二更里杨六郎放声大哭啊哭一声

杨令公不发救啊兵哪你每日在校场
佘太君不发救兵你每日在堂前

跑马射箭哪全不念你的儿受苦之噢人
照顾孙孙哪全不念你的儿受苦之噢人

摘石榴

2022年8月11日尧治河村采录
方学文演唱
凌崎录音、记谱

1=♭E 2/4 ♩=60

姐在园中摘石榴 哪一个讨厌鬼 隔墙砸砖头 刚刚巧巧
打在小奴家头啊哎嗨哟 要吃石榴拿两个去 要谈心来
跟我上高楼你何必隔墙砸我一砖头啊哎嗨哟呀得喂呀得喂
依得依得呀得喂何必隔墙砸我一砖头啊哎嗨哟

肚儿疼

2022年8月9日尧治河村采录
方学文演唱
凌崎录音、记谱

1=♭D 2/4 ♩=88

| 2 2 5 | ³⁄₂ 1 2 5 | 6̇ 1 6 5 5 3 ³⁄₅ | ³⁄₂ 1 2 | ³⁄₂ 1 2 3 2 | 1 2 3 2 1 |
大哥耶 二哥耶 我的肚儿疼喽噢 广胡椒 冲开水

| 6̇ 2 1 1 6̇ | 5 - | ³⁄₂ 1 2 3 2 | 1 2 3 2 1 | 6̇ 2 1 1 6̇ | 5 - ‖
一喝就好 了 广胡椒 冲开水 一喝就好 了

酒色财气

2023年4月2日尧治河村采录
方学文演唱
凌崎录音、记谱

1=B 2/4 ♩=88

| 3̇· 2̇ 3̇ 3̇ 2̇ | 1̇ 6 1̇· 3̇ | 2̇ | 5̇· 3̇ | 2̇ 3̇ 5̇ 3̇ 2̇ 1̇ 6 | 2̇ | 6 6 | 2̇ 3̇ 1̇ |
酒 是 杜 康 来 造 就 一 把 刀 哎 哎 哎 嗨 呀 嗬 依 嗬 哟 能 和 万 事 色
色 字 头 上 人 间 一 活 把 命 根 哎 哎 嗳 哎 嗨 呀 嗬 依 嗬 哟 贪 恋 女 色 黑
财 头 是 人 心 心 头 一 把 火 哎 哎 嗳 哎 嗨 呀 嗬 依 嗬 哟 白 银 人 事 莫
气 是 心

| 2̇ 2̇ 1̇ 6 5 6 | 5 - | 5 6 1̇ 1̇ 6 | 5 6 2̇ | 2̇ 1̇ 6 1̇ 6 | 3̇ 3̇ 2̇ 3̇ 2̇ 1̇ 6 | 6 1̇ 1̇ 6 5 |
解 千 久 啊 愁 长 成 败 好 坏 都 饮 酒 哎 呀 洞 那 个 醉 倒 在 哎
不 人 的 啊 气 心 生 结 朋 友 为 财 江 把 哎 呀 宾 那 个 楚 那 个 代 哎 哎
愁 把 打 斗 都 把 仇 酒 哎 呀 周 子 那 个 家 兄 亦 哎 哎
斗 殴 都 因 气 哎 哎 呀 父 卖 尽 那 个 业 不 哎 哎

| 2̇ 3̇ 2̇ 3̇ | 5 | 3̇ 2̇ 1̇ | 6 2̇ | 2̇ 1̇ 6 5· 6 | 1̇ | 6 2̇ | 2̇ 1̇ 6 5 |
岳 阳 楼 哎 哎 嗨 哟 呀 儿 依 哟 哟 嗬 嗬 哎 嗨 哎 嗨 哟
动 刀 枪 哎 哎 哎 嗨 哟 呀 儿 依 哟 哟 嗬 嗬 哎 嗨 哎 嗨 哟
亦 无 情 哎 哎 哎 嗨 哟 呀 儿 依 哟 哟 嗬 嗬 哎 嗨 哎 嗨 哟
不 饶 人 哎 哎 哎 嗨 哟 呀 儿 依 哟 哟 嗬 嗬 哎 嗨 哎 嗨 哟

| 3̇ 3̇ 2̇ 3̇ 3̇ 2̇ | 1̇ 6 1̇· 3̇ | 2̇ | 5̇· 3̇ | 2̇ 3̇ 5̇ 3̇ 2̇ 1̇ 6 | 2̇ | 6 6 | 2̇ 3̇ 1̇ |
李 白 醉 酒 江 心 死 死 哎 哎 嗨 呀 嗬 依 嗬 哟 刘 伶 大 貔 醉
董 卓 进 色 长 安 死 死 哎 哎 嗨 呀 嗬 依 嗬 哟 吕 戏 豪 蝉 富
邓 霸 王 争 财 铜 乌 江 死 死 哎 哎 嗨 呀 嗬 依 嗬 哟 石 崇 死 在

| 2̇ 2̇ 1̇ 6 5 6 | 5 - | 5 6 1̇ 1̇ 6 | 5 6 2̇ | 2̇ 1̇ 6 1̇ 6 | 3̇ 3̇ 2̇ 3̇ 2̇ 1̇ 6 |
卧 下 荒 邱 哎 啊 丘 盘 古 至 今 流 于 世 哎 呀 酒 迷 那 个 真
黑 良 央 哎 哎 亡 心 若 金 如 色 贪 袖 里 那 个 藏 不
未 宫 劝 君 莫 把 山 气 生 呀 死 争 名 那 个 夺

| 6 1̇ 1̇ 6 5 | 2̇ 3̇ 2̇ 3̇ | 5 | 3̇ 2̇ 1̇ | 6 2̇ | 2̇ 1̇ 6 5· 6 | 1̇ | 6 2̇ | 2̇ 1̇ 6 5 ‖
不 哎 哎 不 回 头 哎 哎 嗨 哟 呀 儿 依 哟 哟 嗬 嗬 哎 嗨 哎 嗨 哟
暗 唻 哎 暗 损 伤 哎 哎 哎 嗨 哟 呀 儿 依 哟 哟 嗬 嗬 哎 嗨 哎 嗨 哟
半 唻 哎 半 分 文 哎 哎 哎 嗨 哟 呀 儿 依 哟 哟 嗬 嗬 哎 嗨 哎 嗨 哟
一 呀 哎 一 场 空 哎 哎 哎 嗨 哟 呀 儿 依 哟 哟 嗬 嗬 哎 嗨 哎 嗨 哟

附录一　尧治河民歌曲集（简谱）

峡谷建电站

2022年7月尧治河村采录
方学文演唱
凌崎录音、记谱

1=♭E 2/4 ♩=104

| 1·1 1 6̣ | 5 5 3 | 6 6 5 3 5 3 | 2 - | 1·1 1 6̣ | 5 3 2 |
想起那当年啦　峡谷建电　站　想起那当年啦

| 1·1 1 1 2 | 1 - | 5 5 5 | 6 5 3 2 | 3 3 2 3 3 5 | 1 1 0 | 1 1 0 |
峡谷建电　站　全村那男女老少齐呀么齐参　战哪　嗨呀

| 1 1 0 | 2 2 3 5 | 2 3 2 1 | 6̣ 6̣ 1 | 2 3 2 1 | 5̣ 5̣ 6̣ 5̣ - ||
嗨呀　党员能吃苦哇　干部冲在前啦　嗯啦嗨哟

尧治河的山货多

2022年9月尧治河村采录
方学文演唱
凌崎录音、记谱

1=D 2/4 ♩=88

| 　 | 　 | 　 | 　 | 6 7 6 5 | 6 7 6 5 |
大姐大姐你的板栗多少钱一斤啦？　　我　的　板　栗
大姐大姐你的香菇是多少钱一斤啦？　我洞　中　的香　菌
大姐大姐你的八月炸多少钱一斤啊？　我　洞　中的八月炸
大姐大姐你卖的还有啥些山货？　　　尧　治　河的山　货

| 6 6 3 | 5 - | 3·5 6 6 | 5 5 3 2 | 3 2 3 2 6̣ | 1 - |
八块钱一斤　　香甜可口脆生生　快来都来买买几香斤菌
六甜的得多很　南吃北在里先生们心四数块钱也买买一不斤清
　　　　　　　木耳鸡蛋和葛粉

| 3· 2 1 2 | 3 2 3 5·3 | 2 2 3 2 6̣ | 1 - ||
依嘛呀得　喂得　喂　快来都来买几斤
依嘛呀得　喂得　喂　数四块钱也买一菌
依嘛呀得　喂得　喂　　　　　　　清

歌唱尧治河

2022年9月尧治河村采录
方学文演唱
凌崎录音、记谱

1=♭D 2/4 ♩=106

| 6 1 6 5 3 2 3 | 6 5· 6 5 | 6 1 6 5 3 2 3 | 6 5· 6 5 | 3·5 3 5 | 6 6 5 |
美丽的尧治　河　美丽的尧治　河　听我那个来夸呀
兴旺的尧治　河　兴旺的尧治　河　听我那个来唱呀

| 6 1 6 5 3 2 3 | 5 - | 3·5 3 5 | 6 6 | 1 5 6 5 3 | 2 1 2 0 2 | 3 3 2 1 |
美丽的尧治　河　山清那个水秀　鸟语花香啊　环境优美
兴旺的尧治　河　产业那个兴旺　强村富民哪　发展经济

| 3 3 2 1 | 6̣ 5 6 3 2 | 1 - | 6̣·1 6̣ 1 | 2 2 3 | 1 2 2 1 6̣ | 5̣ - ||
生态平衡村民笑呵呵　生态那个平衡哪村民笑呵呵
共同富裕村民笑呵呵　共同那个富裕呀村民笑呵呵

几十年始终如一

2022年8月13日尧治河村采录
方学文演唱
凌崎录音、记谱

1=♭D 2/4 ♩=88

| 1 1 1 6 5 | 5· 3 | 6 5 6 5· 3 | 2 — | 5 2 3 5· 3 | 2 5 3 2 1 | 6̣ 5 6 2 1 6̣ |

尊一声好嫂子　你不容易　你为了　老人们　苦了自
想当初这些人　多不容易　来到了　福利院　温暖的无

| 5 — | 6̣ 5 6̣ 1 | 2 2 3 5 | 2 1 6̣ 1 5 | 6· 5 6̣ | 5 5 6 5 3 | 2 5 3 2 1 |

己　起五更　睡半夜　细心照料　辛苦了　几十年
比　吃不愁　穿不愁　老有所养　你好似　亲人般

| 6̣ 1 3 | 2· 3 1 6̣ | 5 — | 1 1 1 6 5 | 5· 3 | 6 5 6 5· 3 | 2 — |

始终如一嘞哎嗨哟　人在世生儿女　难随的人　意
用心用意嘞哎嗨哟　尊一声好书记　细听端　的

| 5 2 3 5· 3 | 2 5 3 2 1 | 6̣ 5 6 2 1 6̣ | 5 — | 6̣ 5 6̣ 1 | 2 2 3 5 | 2 1 6̣ 1 5 |

谁不想　儿女们　聪明的伶俐　世界上　万般事　皆可改
为他们　忙茶饭　全心的全意　吃得好　睡得香　不受委

| 6· 5 6̣ | 5 5 6 5 3 | 2 5 3 2 1 | 6̣ 1 3 | 2· 3 1 6̣ | 5 — :|

变　唯独这　养儿女　无能为力　嘞哎嗨哟
屈　我们是　一家人　相亲相依　嘞哎嗨哟

芝麻开花节节高

2022年8月13日尧治河村采录
方学文演唱
凌崎录音、记谱

1=♭B 2/4 ♩=92

| 6̣ 2 1 | 2̇ 1 6 | 2̇ 2 1 6 | 2̇ 2 1 6̣ 1 | 6 5· | 1 1 6 1 | 6 5· 6 |

胡椒的　开花开　花往上　翻哪　书记说的　话呀
豇豆子　开花开　花结成　双哪　书记说的　话呀
芝麻的　开花开　花节节　高哇　书记说的　话呀

| 1 1 6 1 | 6̣ 1 6· | 6 2 | 6 6 5 | 1· 2 3 | 2 3 2 1 6 | 2̇ 1 6 |

永远记心间啦　昨天靠精神　旧貌换新颜啦　乡亲们啦
永远记心上啦　今天靠发展　村富民又强啦　乡亲们啦
永远要记牢哇　明天靠文化　未来更美好哇　乡亲们啦

| 2̇ 2 1 6 | 2̇ 2 1 6 1 6 | 2̇ 1 6 1 6 | 2̇ 2 1 6 6 1 | 6 5 | 3̇ 3 1 2 | (× × 0) |

加油哇　嗨呀嗬呀嗬呀嗨呀　干群笑开颜啦　尧治河
加油哇　嗨呀嗬呀嗬呀嗨呀　干群喜洋洋啦　尧治河
加油哇　嗨呀嗬呀嗬呀嗨呀　干群乐淘淘哇　尧治河

| 6 6 1 5 | (× × 0) | 6· 1 6 1 | 1 6 1 2 | 6· 1 6 1 | 1 6 1 2 | 6 2 1 |

变了样　家家户户住洋房　生活富裕民欢畅　幸福那
赛天堂　山清水秀百花香　共同富裕奔小康　小康的
下半场　行军号角已吹响　撸起袖子赶快上　我们

| 6 5 | 1 1 2 3 1 | 2̇ 3 2 1 6 | 2̇ 2 1 6 1 6 | 2̇ 2 1 6 1 6 | 2̇ 2 1 6 6 1 | 6 5 :|

本是汗呀么汗水换啦　嗨呀嗬呀嗬呀嗨呀　不是从天降啊
生活来的不容易呀　嗨呀嗬呀嗬呀嗨呀　莫把初心忘啊
干群手么手挽手哇　嗨呀嗬呀嗬呀嗨呀　紧跟共产党啊

七、其他歌手演唱的民歌

天上星星朗朗稀

2023年4月2日尧治河村采录
王绵军演唱
凌崎录音、记谱

1=D 2/4 3/4 ♩=82

| 1 1 1 1 2 | 3 2 ³⁄₅ | 3 5 | 3 3 2 2 | 5 3 3 5 3 3 5 |
天 上 的 星 星 都 朗 郎 的 稀 哟 哎 莫 笑 穷 人 都

| 3 5 2 3 3 3 2 | 1 1 2 1 | ³⁄₂· 3 3 2 2 3 | 3 1 1 2 |
穿 破 哟 衣 哟 哎 十 个 指 拇 都 有 啊 长

| ³⁄₄ 3 3 2 3 2 3 5 2 | 2/4 3 5 2 3 | 5 3 2 3 3 2 | 1 1 2 1 ‖
短 来 哎 山 上 的 树 木 也 有 高 噢 低 哟 哎

人要从师井要淘

2023年4月2日尧治河村采录
王绵军宏演唱
凌崎录音、记谱

1=D 2/4 3/4 ♩=78

| 2 | 2 2 2 2 5 5 5 | 5 3 ³⁄₂ | 6 5 | 6 1 1 6 5 · 6 | 5 3 3 5 3 3 2 | 1 1 2 3 5 2 3 | 2 1 6 5 |
哎 锣 要 那 个 打 那 个 鼓 哎 要 敲 哇 啊 那 人 要 从 师 井 又 要 淘 哇 哎

| 5 3 ³⁄₂ 2 | ³⁄₄ 6 1 6 1 6 5 6 | 2 7 7 6 5 6· | 2/4 5 5 6 1 6 | 5 5 3 3 5 2 3 | 2 1 6 5 ‖
井 淘 三 遍 都 吃 啊 好 水 呀 啊 人 从 三 师 武 哇 艺 高 哇 哎

不是人好不得来

2023年4月2日尧治河村采录
王绵军宏演唱
凌崎录音、记谱

1=♭E 2/4 3/4 ♩=80

| 2 2 2 5 5 5 | 5 3 ³⁄₂ | 1 6 | 6 1 1 6 5 · 6 | 5 5 6 1 6 | 5 5 3 3 5 2 3 |
小 小 的 鱼 儿 都 红 啊 口 鳃 呀 啊 那 上 江 游 到 下 哟 江

| 2 1 6 5 | 2 3 2 | 2 | ³⁄₄ 5 3 3 2 2 7 7 6 5 6 | 2 7 6 5 6· |
来 哟 哎 上 江 吃 的 是 灵 芝 的 草 啊 哎

| 2/4 5 5 6 1 1 2 | 5 5 3 2 2 | 3 3 3 5 3 2 | 1 1 6 3 5 2 3 | 2 1 6 5 ‖
下 江 又 吃 苦 青 菜 呀 不 是 那 个 人 好 不 哇 得 来 哟 哎

东坡鹌鹑叫一声

2023年4月2日尧治河村采录
王绵军演唱
凌崎录音、记谱

1=D 3/8 5/8 2/4 ♪=180

东坡的鹌鹑都叫一声哪 西坡的鹌鹑嘞哎 忙答呀
应 鹌鹑约的是鹌鹑的呀伴哎 我们
玩家们见嘞 了哇啊 玩家们亲喽哎

姐卖筛子筛拢来

2023年4月2日尧治河村采录
陈家菊演唱
凌崎录音、记谱

1=G 2/4 3/4 ♩=82

四川那个下来嘟一呀条街呀啊 郎卖那个簸箕 姐卖哟 筛呀啊
郎 簸箕它簸出哎 去呀 姐的那个银元 又筛拢 来呀啊

一树桃花一树梅

2023年4月2日尧治河村采录
王绵华演唱
凌崎录音、记谱

1=♭E 2/4 5/8 ♩=76

一树桃花一呀树梅呀哎 桃花梅花 两相噢
随呀哎 桃枝压在 梅枝啊上哎
压得梅枝颤微微呀 梅占花呀 魁呀啊

后 记

从美丽的尧治河山村回到喧闹的城市，我常常想起在尧治河度过的美妙时光，也时常回忆和歌师傅们在大舞台上一起表演花鼓的场景——付正宏、袁志凤、胡国玉、黄政玲四人打锣鼓，我唱花鼓。每一次唱完后，付正宏总是说："凌博士你是大师傅啊！"我说："我是大师傅，您就是太师傅啊，您比我多一点，是我的师傅！""哈哈哈……"，大家在爽朗的笑声中回到大舞台旁边的休息室，又继续喝茶、聊天，谈及民歌过往……

本书得以完成要感谢很多人和单位。

感谢我的导师——中国音乐学院原院长、樊祖荫先生。2015年9月至2019年6月，我在中国音乐学院攻读博士学位，研究方向是中国传统音乐理论，博士论文以汉江上游民歌为主要研究内容。当初，先生建议我先从汉江上游地区做起，毕业之后可以扩展到整个汉江流域，因而，也可以说《尧治河民歌整理与研究》是按照先生指导完成的另一篇论文。感谢先生为本书作序。

感谢孙开林书记。孙书记每天忙碌于尧治河村的各种事务，但他在百忙之中，还是抽出时间支持我的民歌调查，包括接受我的专访、为本书题字等等。我由衷地敬佩他的文化发展观，有这样的观念，何愁中国民歌研究搞不好？

感谢付正宏、袁志凤、胡国玉、黄政玲、宦吉旭、方学文、巩启家、张群成夫妇、陈家菊、王绵军、王绵华等歌师傅，还有尧治河小学的师生。感谢尧治河火炮协会的

李志秀会长。特别感谢方学文，他作为横向服务项目——"尧治河民歌保护与综合利用"的甲方联系人，做了很多具体的工作，为本书的顺利完成贡献了很多力量。

感谢尧治河热情好客的村民。他们勤劳、善良、热情好客，每次考察，吃住都在村庄，得到了他们热情款待。

感谢湖北文理学院各级领导的关心支持。对于我在尧治河的民歌调查研究，学院曾以"深化校地合作，科技赋能乡村文化振兴"为题进行新闻报道，期待把以尧治河民歌为代表的地方优秀传统音乐文化整理好、保护好、传承好。

本书出版得到尧治河村委会和尧治河三福建筑有限责任公司的大力支持，在此一并致谢！

本书从采录民歌到记谱、分析、文字撰写直至最后的出版问世，整个过程不到一年时间，尤其在去年的疫情期间，田野调查也经历多次曲折。仓促之间，难免有错讹、遗漏之处，恳请各方人士提出批评，以便再版时得到校正。

<div style="text-align:right">

凌崎

2023 年 5 月

隆中山下

</div>